KB155630

景觀紀行。

경관기행

옛 사진에 담긴 시선과 기억

景觀紀行。

경관기행

정기호 지음

사람의무늬

차
례、

1954년

얼마 전 누나가 메일로 보내준
사진이 생각났다.
두세 살 때쯤으로 보이고
누나와 석탑 앞에 서 있는데,
어딘지는 알 수 없었다.

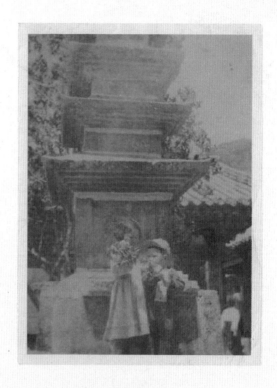

현재

보경사 석탑 앞, 아버지께서
그 옛날 카메라를 들고
우리를 찍어 주셨을 자리.
탑 뒤에 보이는 건물 자리에는
다른 건물이 새로 들어서 있었다.

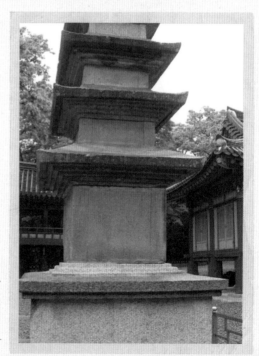

다락방의 사진

어릴 때 우리 집 다락에는 세상의 온갖 물건들이 있었다. 축음기, 낚시 도구, 마작 등. 개중에는 묵직하게 잘 짜인 작은 나무 상자 같은 것도 있었다. 나중에 알았지만, 그 상자는 그 옆에 있던 신기한 물건들과 함께 사진 현상 인화기 세트였다. 모두 아버지의 손을 거쳐 온 것들이었다. 특히 흥미를 끌었던 것은 와이셔츠 박스에 담겨 있던 흑백의 오래된 사진들이었다. 작고 조각난 사진들도 있었다. 여기저기 자주 이사를 다니면서 많이 없어졌다. 그나마 조금 있던 것도 누나와 동생한테로 갔고, 나도 좀 나눠가지고 하면서 여기저기 흩어졌다.

석탑 앞에서

무더운 여름, 연구실에서 늦게까지 무얼 하고 있다가 문득 얼마 전

누나가 메일로 보내온 사진이 생각났다. 사진 속에서 나는 누나하고 석탑 앞에 나란히 서 있었다.

"상주 같제?"

그랬는데, 상주 살던 때보다는 더 어린 시절 같아 보여 부산이나 그보다 더 오래된 포항 살던 때라고 생각했다.

어릴 때부터 우리 집은 이사를 많이 다녔다. 거의 2~3년마다 이사를 다니며 새로운 고장을 만난 건 남다른 행운이었다. 이 글만 해도 그렇다. 그냥 옛날 살던 곳에서 있었던 기억나는 이야기를 좀 해 보려는데, 여러 여행지에서 있었던 에피소드를 다루려는 것도 아니고 무슨 별스러울 게 나올까 싶지만, 그게 내 경우라면 이야기가 좀 달라진다. 아버지는 은행원이셨다. 요즘 은행원들도 그런지 몰라도 아버지는 참 전근이 잦았다. 이사 다니며 살던 곳을 순서대로 열거만 하려 해도 한참이 걸린다.

포항에서 태어나 두세 살 때쯤 부산으로 갔다. 그리고 네댓 살 때까지 부산에서 살았다. 포항 일은 전혀 기억하지 못하지만 부산이라면 한두 장면 정도 흐릿하게 스쳐지나가는 스틸 사진 같은 기억이 있다. 우리 집 맞은편에 큰불이 나서 왁자지껄 했던 장면이 몇 초간 무성영화 필름처럼 돌아간다. 트럭에 어른들이 올라가 계셨는데 나도 따라 올라가겠다고 떼를 썼던 것 같다. 아마 할아버지께서 돌아가시고 고향 영천으로 발인하던 때였던 것 같다. 하지만 스틸 사진처럼 스쳐지나가는 이런 걸로 기억을 이야기할 건 아닐 것 같다.

그러다 부산에서 상주로 이사하였다. 상주에서부터 내 주변 일이라면 거의 모든 걸 기억할 수 있다. 지금도 숫자 쪽이나 외우는 걸로는 거의 꽝에 가깝지만, 어릴 때부터 길을 찾아간다거나 어디든 한 번 갔다 온 곳에 관한 기억처럼 공간 지각 쪽으로는 남달랐던 것 같다. 상주에서는 유치원에 좀 다녔고 초등학교에 들어갔다. 그리고 한 학기를 마치고 통영으로 또 이사를 갔다. 태어난 때부터 계산하여 포항에서 2년, 부산에서 2년 그리고 상주에서 2년을 살았고 통영에서는 4학년을 마칠 때까지 3년 반, 꽤 오래 살았다. 5학년 때 대구로 올라가 중학교 졸업까지 5년을 살았는데, 그게 한 곳에서 제일 오래 살았던 기록이다. 중학교를 마치고 서울로 올라오기까지의 15년은 그렇게 경상북도와 경상남도를 수차례 오르내리며 이사를 다녔다.

서울에 올라와서도 돌아다니는 이력은 변함이 없었다. 고등학교 1학년 첫 학기 때는 인왕산 아래 누상동에서 하숙을 했다. 2학기가 시작되면서 식구들이 서울로 올라와 홍대입구 쪽 서교동에서 살았다. 거기서 2년을 살다가 동소문동 돈암초등학교 맞은편으로 이사를 했고, 대학을 들어가면서 세검정초등학교 맞은편 신영동으로 갔다. 대학졸업반 때 마포 한강변 청암동으로 이사를 했다가 거기서 졸업을 했고 군대에 갔다. 내가 군에 있는 동안 우리 집은 연남동으로 이사를 했는데, 거기서 처음으로 아파트 생활을 했다. 아직 우리나라에 아파트 문화가 본격화되기 전인 1979년이었다. 그때까지 서울에서 살았던 10여 년 동안에도 우리는 강북을 동

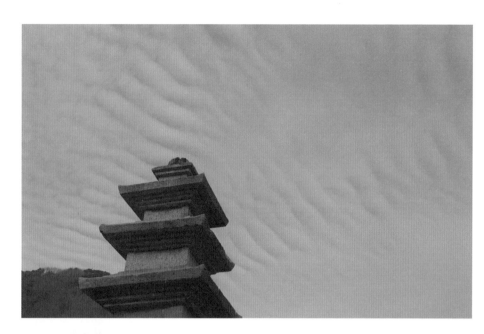

↑ 보경사 오층석탑

↓ 보경사 전경

서남북 끝에서 끝으로 옮겨 다녔다.

예전에 살던 동네에서 있었던 기억들을 경관적으로 소환해 보려는데, 수없이 이사를 다닌 덕에 돌아다닌 동네는 많은데, 그게 가능할까 싶다. 석탑 앞의 사진이 언제 적 것인지도 분명하지 않은데, 아무려나 그게 언제 적인지는 사진의 장소 하고는 또 다른 문제다.

문득 옛날 사진의 바로 그 장소가 어디인지 궁금해졌다. 아버지께서 찍어 주신 게 분명한데 이미 돌아가셨고, 어머니 역시 아는 바가 없다 하시니 일단 그걸 알아내는 건 불가능했다.

달리 뾰족한 수도 없으면서 계속 이걸 놓지 못하는 건 내 성격 탓일 거다. 그날도 그 사진을 꺼내놓고 한참을 들여다보고 있는데, 그 동안 거의 보이지 않던 게 눈에 띄었다. 탑의 세 번째 층 지붕 위에서 사진 상단이 잘려서 탑 끝머리가 애매하게 되어 있었지만, 별 생각 없이 사진에 보이는 대로 당연히 삼층석탑이라 생각했고, 잘려나간 윗부분은 당연히 노반일 것이라 여겼었다. 그런데 그게 아닐 수 있다. 탑신 위쪽 몸체가 꽤 두꺼워 보였고 그러고 보니 그 위로 흐릿하게 지붕 같은 게 보이는 것 같았다. 만약 저게 상륜부가 아니라 탑신이라면? 그러면 이야기가 완전히 달라진다.

우리나라의 전형적인 석탑 형식은 기단과 탑신 그리고 첨탑처럼 뾰죽하게 올라간 상륜부로 구성된다. 탑신 맨 위층의 지붕 위에는 노반이라 부르는 작은 몸체가 올려져 있어서 상륜부를 받쳐주는 받침대 역할을 한다. 두 층의 방형기단에 탑신과 상륜부가 올라간다. 드물게 오층이나 칠층 혹은 구층 이상의 다층탑이 있지만

거의 대부분 삼층이다. 탑신 위에는 노반이 받쳐주고 그 위로 복발 양화 같은 장식이 올라간다. 여러 개의 둥근 원반 같은 게 겹겹이 올려져 있는 보륜, 그리고 그 위에 보개라고 부르는 받침이 있고 다시 뾰족하게 몇 가지의 장식들이 올라가 그 전체를 상륜부라 한다. 상륜부는 탑신에 꽂은 찰주라고 부르는 쇠막대에 의해 지지된다. 상륜부의 구성이 다소 복잡한듯 하지만 대부분은 섬세한 장식의 상륜부에서 각 부재를 일컫는 명칭으로 해서 그런 거라 실제로는 그냥 다양한 장식의 구슬 같은 것을 꿰어놓은 형상으로 첨탑 형식으로 쑥 솟아난 모양이다. 그렇게 기단부와 탑신부 그리고 상륜부로 이루어진 이 같은 형식을 갖춘 석탑을 전형석탑이라 하고, 여기서 조금씩 벗어난 모습을 하고 있는 탑들은 예외적 형식으로 분류하여 이형석탑이라 부른다. 대표적인 이형석탑으로는 불국사의 다보탑 같은 걸 들 수 있다.

우리나라 석탑의 구할 이상이 삼층이라는 사실은 사진의 석탑이 어느 절인지 푸는 데 결정적인 역할을 했다. 삼층 이상으로는 오층, 칠층…… 이렇게 홀수로 층수가 올라가는데, 실제 그 수가 얼마 되지 않고, 게다가 전형석탑의 경우로 따지면 더욱 그 수가 훨씬 줄어든다. 만약 사진의 석탑이 삼층이 아니라면, 전국의 오층 이상에 해당되는 석탑을 전부 끄집어내어 살펴보더라도 그 수는 뭐, 감당해 낼 만하다.

사진을 향한 시선

예상보다 훨씬 쉽게, 검색을 시작한 지 십 분도 안 되어 앉은 자리에서 바로 찾아냈다. 포항 북쪽의 청하 보경사 오층탑이었다. 사진속의 나이로 미루어 보자면 포항에 살던 때다. 누나는 나보다 세 살 위고, 나보다 세 살 아래인 동생은 부산에서 났으니 아직 태어나지 않았을 때다. 사진을 찍은 때 즈음해서 부산으로 이사를 갈 예정이었다고 보면, 이사 가기 전 포항 살던 때를 기념할 겸 근교의 보경사에 놀러 갔다가 누나와 나를 탑 앞에 세워놓고 기념 촬영해 주신걸로 보면 모두 잘 들어맞는다.

오래전부터 옛날 사진 한 장씩 꺼내 들고 사진이 기억하는 이야기를 찾아가는 여행을 해 왔다. 보기에 따라서는 옛날을 회상하는 추억여행처럼 비치기도 하겠지만 추억여행과는 분명히 다른 것으로 애써 구분할 것도 아닌 게, 안으로 품고 있던 생각들을 따라간다는 점에서는 추억여행이 분명하다. 사진을 들고 떠나는 여행, 여행지에서 떠올리는 기억들, 그게 나만의 기억일 뿐 아니라 다른 사람들과 공유되는 접점이 되었으면 한다.

그로부터 다시 일 년이 지나서 보경사를 찾아갔다. 당장 뛰어갈 것 같았지만 다른 바쁜 일에 밀리다 보니 그렇게 되었다. 마냥 미루어둘 일이 아닐 것 같아 만사 제치고 포항으로 내려갔다.

보경사는 경내가 무척 넓었다. 완전 평지인 데다가 빈 공간이 많은 관계인지 약간 느슨하다는 느낌이 들 정도로 넉넉한 분위기였다. 산문을 들어서는데 멀리서부터 똑바로 보이는 곳에 있어서

탑을 찾는 것은 어렵지 않았다. 탑은 예나 다름없는데 주변의 전각에 변화가 많아서 배경 이미지까지 포함해서 카메라가 선 자리를 확정하는 데 애를 먹었다. 카메라가 선 자리, 어딘가 조망하는 자리 같은 걸 경관용어로는 시점장이라 한다. 시점장을 찾는 데 시간이나 노력이 많이 든다. 일단 그걸 확정하고 나면 사진의 장소를 풀어가는 건 시간문제다. 줄기차게 비까지 내려 사진을 찍고 프린트해 간 그림을 한 손에 들고 우산을 받치고 구도를 맞추어가며 카메라를 다루려니 참 성가셨다. 생각보다 시간이 많이 걸리긴 했지만 애를 먹은 만큼 만족할 만한 성과를 얻었다. 작업을 모두 끝낼 쯤에는 언제 그랬냐는 듯 화창하게 개이고 뜨겁게 햇볕이 내리 쬐었다.

우리의 기억에는 두 가지가 있다. 배워서 알게 된 것으로 필요할 때 끄집어내어 떠올릴 수 있는 머릿속의 기억과 그것과는 조금 다른 것으로 전혀 기억에 남아 있지 않다 해도 언젠가 경험을 한 듯 몸이 품고 있는 것으로, 이를 바디 메모리라고 한다. 학습으로든 기억에서 사라진 경험으로든 우리는 머리로 몸으로 익힌 기억을 가지고 상상을 할 수 있지만, 보경사에서 나는 소설이나 드라마에나 나오는 듯 옛 기억이 마구 솟아나고 몸속에 흐르는 내재된 감각이 소환되어 나오고, 그런 상상 가능한 드라마틱한 일은 전혀 일어나지 않았다. 우리의 상상을 만들어내는 원천은 무엇일까?

우리의 오감 중 눈이 하는 역할을 70퍼센트로 본다. 눈을 감아 감각의 70퍼센트를 차지하고 나머지 30퍼센트만으로 만나는 경관은 어떨까? 그 결과는 놀랍게도 30퍼센트에 불과한 기능으로 경

관에 다가가는 열악함이 아니라 시각의 기운에 가려 미처 느끼지 못하던 우리 주위의 여러 많은 것들이 새삼 느껴지는 다른 감각의 극대화로 이어진다.

한번은 대학원 경관론 수업에서 눈을 가리고 산길을 걸으며 오체로 경관체험을 하는 야외수업을 한 적이 있었다. 진행될 내용은 간략히 이랬다. 산길이 시작되기 한참 전에 버스에서 내린다. 둘씩 짝을 짓는다. 한 사람은 눈을 가리고 다른 한 사람은 눈 가린 사람 손을 잡고는 우리 앞에 놓여 있는 저 길을 걸어간다. 중간의 몇 군데에서 잠시 멈춰 서서 그때마다 눈을 가린 사람이 몸으로 느껴오는 걸 이야기해주면 파트너는 그걸 잘 메모해 두었다가 나중에 종합을 한다. 일종의 블라인드 테스트다.

학교에서 스쿨버스로 현장에 왔다. 멀찌감치 버스를 주차시키고 거기서 절 입구까지 보통 걸음으로 한 30분가량 되는 구간의 산책이 시작되었다. 봄이 깊어져 화창한 날, 평일 오전, 게다가 산사 가는 길목이라 지나다니는 차도 사람도 없이 조용했다. 간간이 절에 올라가는 승용차들도 우리의 묘한 작태에 주의해서 서행 안전운전을 해주었다. 절에 갔다 오는 아주머니들은 하나같이 그냥 모르는 척 다가왔다가는 의아한 눈빛으로 살펴보곤 했다. 멀쩡하게 생긴 젊은이들이 쌍쌍이 눈을 가리고 도대체 뭣들을 하는 건가?

산으로 접어드는 구간은 서로 교행하기에 약간 신경을 써야 할 정도의 좁은 폭의 길인데, 자연스럽게 휘어 도는 구간도 있고 작은 오르내림도 있다. 평소 같으면 아무렇지도 않을 미세한 변화지

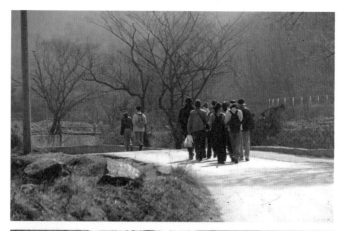

청계사 들목, 1990년대

청계사 들목, 현재
공중화장실로 건너가는 개울 위에 걸쳐 놓은 외나무다리가 있던 곳

만 눈을 가리고 걸으면 그런 미세함이 극대화되어 느껴져 온다. 크게 구불거리는 좌우 움직임과 언덕을 오르다가 내려오는 상하 움직임이 조합되어, 조금 예민한 사람이라면 거의 롤러코스터가 굴러가다가 막 내리막으로 첫 곤두박질치는 구간의 긴장감 같은 걸 받을 수도 있다. 잠시 그것도 익숙해지고 나면 물소리 새소리가 곁들여지고 간간이 스치는 상쾌한 바람까지 합세하여 어느덧 심산유곡에 들어가는 느낌을 받게 되어 있다.

사전에 예비 답사를 해서 미리 몇 군데를 정해 놓았다. 멈춰

서서 잠시 몸으로 느껴오는 주위의 경관을 만나게 된다. 서서히 산으로 접어드는 느낌이 나타날 때쯤 잠시 걸음을 멈추었다. 길에서 살짝 벗어나 밭이 있는 쪽으로 들어가 다시 멈추었다가 약간 우회해 돌아 나오고, 물소리가 크게 울려 퍼지는 즈음 개울 건너의 공중화장실로 넘어가는 간이 나무다리 위에 잠시 멈췄다. 들릴 듯 말 듯 풍경소리가 감지될 만한 거리에서 또 한 번 멈추어 섰다가 이윽고 경내로 들어가 대웅전 앞에 앉아서 오감을 동원하는 마지막 체험을 하고 가리개를 풀게 했다.

선험적 체험과 상상의 경관

눈을 가리고 만나는 세상은 어떤 외형적 편견 없이 듣고 피부로 느끼고 냄새를 맡는 등 평소와는 많이 다른 느낌으로 다가온다. 파트너들이 챙겨준 장소마다의 체험은 예상한 대로 우리 학생들이 시각 외의 다른 온몸의 감각으로 자기 앞에 펼쳐지고 있는 경관을 상상하게 했다. 길에서 살짝 벗어났다가 몇 걸음도 안 되는 거리를 돌아 나올 때는 모두들 이제 제대로 오솔길 산길로 접어드는 구나했고, 밝은 햇살이 짙은 소나무와 잡목 가지 사이로 빛다발을 던져내는 환상적인 경관을 상상하고 있었다. 공중화장실로 건너가는 개울 위에 걸쳐 놓은 외나무다리 위에서는 우렁차게 떨어지는 계류의 물소리와 폭포 앞의 심산유곡을 연상했다. 이윽고 풍경소리와 목탁소리가 섞인 소리가 들릴 즈음에서는 언젠가 소풍 갔던 산사를 떠올리면서 수도권에 이런 어마어마한 경관이 펼쳐지는 곳이 있었단

말인가, 이러면서 각자 나름대로 상상 속의 경관을 그려놓고 있었다. 그날 새삼 느낀 것은 상상한 경관은 언제 어디선가 자기가 직접 체험한 적이 있던 걸 끌어온다는 것이었다. 부산에서 있었던 일에 어떤 감흥을 받을 수 없었던 것도 그게 체험적 기억으로 와 닿지 않았기 때문이었을 것 같다. 부산에 살 때 내가 미아가 되었다는데, 동생이 나기 전, 내 나이 세 살이 채 되지 않을 때라 난 그 일을 전혀 기억하지 못한다. 날 찾느라고 온 시장을 뒤지고 전차도 무시하고 뛰어 다니셨다는 것, 그리고 파출소에서 날 찾았다는 것, 어머니로부터 수없이 들은 사건 전말을 엮어 직접 현지에서 그런 기억을 더듬어볼 요량이었다. 서대신동, 시장, 예전 1960년대 말까지 있었던 전찻길, 그리고 파출소는 좀처럼 옮겨 다니지 않을 테니 관할 파출소를 찾아가는 구간이라면 어떻게든 가능하지 않을까 싶었다.

멀리부터 구덕운동장이 눈에 띄었다. 1960년대 전차종점이던 곳, 1986년 사직구장이 생기기 전까지 교교야구에서부터 실업야구로 그리고 프로야구까지 부산 야구의 산실이기도 했던 구덕운동장, 운동장 옆으로 육교가 있어서 대로를 건너가게 되어 있고 길 건너 주택가 안쪽에 지구대가 있는 듯 빌딩 사이로 국기가 게양된 게 보였다. 서대신동과 구덕운동장 그리고 구덕지구대로 엮어지는 이 일대 구도가 그려졌다.

구덕지구대의 게시판에는 미아가 된 아이들의 사진에 그 일부에는 상황종료, 그러니까 천만다행으로 부모를 찾은 아이들 사진까지 해서 십여 명의 명단이 붙어 있었다. 아무래도 난 그때의 사실

을 기억하지 못하기에 인지는 하지만 체험하지 못한 거나 다름없고, 감회는 있지만 기억으로 떠올릴 일은 아니었다.

보경사 석탑 앞, 아버지께서 사진 찍어주신 자리, 오층석탑 앞에서도 거의 그랬다. 보경사에 대해 기억나는 게 전혀 없던 나로서는 사진에서 보이는 외형적 변화 외의 다른 어떤 것도 읽어낼 수가 없었다.

내가 다루는 경관론에는 항상 '사람'이 중심에 든다. 누군가의 기억 속에 살아 있는 대상의 장소와 거기 담긴 기억의 이야기를 담아내려는 것이다. 이를테면 누군가의 기념사진을 가지고 그 장소를 찾아가서 그곳의 이야기를 담아오는 식의 과제에서 시작되는 것이다. 우리 학생들로 하여금 조경의 대상으로 경관에 관심을 가지게 하는 방법으로는 매우 효과적이었고 매년 축적되는 에피소드들도 다양했지만, 약간의 아쉬움이 있다면 장소에 내재된 기억들을 끄집어내어 깊이 파고들지 못한다는 것이었다. 교육이 중심이 되어야 할 강의가 연구주제가 되어 자칫 강의의 범위를 벗어나 과한 방향으로 나가게 될 것을 염려했기 때문이다.

그런 제약을 벗어나 자유로운 접근이 되기에는 내가 기억하고 있는 나와 관련된 장소와 이야기들이 좋지만, 이 역시 나 개인적인 이야기를 하게 되어 수필이라면 모르되 아무튼 연구주제로 삼기에는 조금 더 검토의 여지가 있으리란 생각이었다. 예를 들면 보경사 탑 앞에서, 그게 분명 나와 관련된 장소임에 불구하고 나로서는 사진에서 보이는 외형적 변화 외의 다른 어떤 것도 읽어낼 수가

없다는 근본적인 결함과 마주했다. 그럼에도 불구하고 누나가 보내준 메일 첨부파일의 보경사 석탑 사진은 혼자서 틈틈이 옛날 살던 곳들을 찾아다니며 내가 기억하는 장소를 찾아다니는 일을 시작하게 된 계기가 되었다.

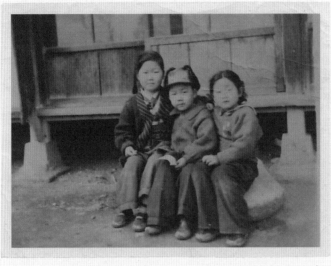

상주 우리 집

왼쪽에 누나, 오른쪽에 옆집 친구.

어릴 때 나는 잇몸이 자주 붓고 아팠다.

사진에도 자세히 보면

한쪽 볼이 볼록하게 부어 있다.

현재

군산 히로쓰 가옥

현관 창살 문 사이로 들여다보이는 방과 어둑하고

좁은 복도, 마루 앞의 댓돌, 여기저기 알을 품고 있던

암탉들의 차지였던 햇살 든 마루 구석, 히로쓰 가옥에는

기억 속의 상주 우리 집 같은 오래된 익숙함이 있었다.

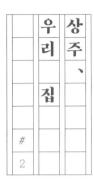

초등학교 들어가기 전에 경북 상주로 이사를 갔다가 초등학교 입학해서 한 학기를 마칠 때까지 살았다. 거기서 지낸 시간으로 따지면 우리 집에 관한 나의 기억은 얼마 되지 않지만 상주의 우리 집은 내가 할 수 있는 가장 오래된 어린 시절의 기억을 담아놓은 곳이었다. 누나와 옆집 친구와 함께 마루 앞 댓돌에 앉아 있는 가로 세로 3센티미터 남짓한 빛바랜 한 장의 사진은 내가 기억할 수 있는 가장 오래된 사진이다. 마루 앞 댓돌이 있던 마당에 한 번 서 보고 싶었다. 집에 대한 나의 기억이 얼마나 정확한지도 궁금했지만 마루와 신발을 벗어놓던 댓돌이 놓인 마당이며 살구나무 배나무 그리고 텃밭, 이런 기억 속에 살아 있는 것들을 확인하고 싶었다.

한 20년 전 상주 부근에 답사를 갔다가 옛날 그 집을 찾아가 본 적이 있었다. 상주를 떠난 지 40년 만의 일이었다. 온 세상이 완벽하게 달라져 있었지만 유치원이 있던 교회와 그 옆의 철공소가

여전히 자리를 지키고 있었다는 사실이 경이로웠다. 그들로 해서 집 찾아가는 길도 확신할 수 있었다. 집에서 오른쪽 대각선 방향의 구멍가게 집에서 그 바깥으로 낙동강 강변까지 논이 펼쳐져 있었던 곳에는 아파트 단지와 동네가 들어섰고 집과 텃밭이 있던 곳은 각각 작은 대지로 분할되어 단독주택이 들어서 있었다.

상주 우리 집을 조금 더 자세히 들여다보니, 문에서 현관 사이 향나무가 여럿 서 있던 전정은 바로 옆 도로가 넓어지면서 도로가 된 것 같았고, 집이 있던 자리는 단층의 슬리브 가옥이 들어섰다. 문은 오른쪽 담장 쪽으로 옮겨졌고, 살구나무며 배나무 같은 나무들이 있던 넓은 마당은 지금은 나무가 무섭게 자라는 정원이 되어 있는데, 담 너머 텃밭은 대지가 분할되어 이웃집 작은 가옥들이 들어서 있었다. 마당에 잠시 서 보고 싶었지만 마음을 지긋이 눌렀다. 그 후로 옛날 상주 일은 완전히 잊고 있었다.

겨울 군산여행

그런데 생전 처음 간 군산, 그 낯선 곳의 전혀 뜻밖의 장소 히로쓰 가옥은 잊고 지낸 옛날 상주 집을 다시 떠올리게 했다. 수십 년의 세월을 뛰어넘은 오래된 익숙함 같은 기억들이 되살아나는 게 그저 신기할 뿐이었다.

2박을 예정하고 군산으로 내려갔다. 군산은 처음이었으니 기억으로나 체험으로나 나와는 아무 인연이 없었다. 주말을 이용해 순전히 걷기 좋은 곳을 찾아 걷고 구경도 하고 하는 식으로 평소

자주 해온 여행의 일환이었다. 당일로 다녀올 수 있는 곳이라 하더라도 될 수 있으면 1박이라도 하는 걸 원칙으로 한다. 너무 가까운 곳이면 1박을 하기가 좀 뭣해서 일부러 조금 거리가 먼 곳을 찾아가기도 하고, 시간 여유가 되면 주말을 끼고 2박을 하면서 좀 더 여유로운 시간을 가져 보기도 한다. 순전히 걷기 좋은 길을 찾아다니며 걷는 게 여행의 주목적이지만 겸해서 근처의 명소를 찾아보기도 한다. 일본 작가 무라카미 하루키는 조깅을 하기 위해 해외로 여행을 간다고 했지만, 내 경우는 그리 호사스러운 취미 같은 건 아니다. 디스크도 있고 당뇨도 있고 그런 나만큼이나 부실한 아내와 함께 건강관리 하느라 일단 걷고 보자는 생각으로 시작했던 것인데 이제는 건강보다는 걷는 것 자체가 목적이 되었다.

군산으로 가는 열차, 2박 예정으로 느지막이 집을 나섰다. KTX가 아닌 무궁화로 가는 기차여행은 옛날 기분이 나서 좋았다. 군산역에 도착한 건 오후 늦은 시간이었다. 폭설이 지나간 지 얼마 되지 않은 데다가 해가 지면서 몹시 추웠다. 숙소로 마땅하다고 꼽아두었던 곳은 이미 빈방이 없었다. 이 겨울에 뭐 그리 많은 투숙객이 있을까 해서 예약을 해두지 않은 게 불찰이었다.

금세 해가 지고 어두워졌다. 될 수 있는 대로 둘레길 가까운 곳의 숙소를 찾느라 시간이 좀 걸렸지만 다행히 깨끗한 모텔에서 방을 얻을 수 있었다. 추위와 밤길을 쏘다니느라 지친 끝에 저녁식사고 뭐고 그냥 드러누워 버릴까 싶었지만 그래도 그래서는 안 된다 마음을 다잡아 먹고 떨쳐 일어났다. 선택의 여지도 없이 눈에 띄

↑ 은파길 카페

↓ 금강 갯벌

는 대로 찾아든 곳은 숙소 인근의 콩나물국밥집이었다. 추위에 떤 몸도 녹여주고 저녁식사로 그만이었다. 내일 아침도 여기서 해결해야겠다. 숙소를 잡는 데 일이 좀 꼬였지만 이제 잘 풀릴 거야.

든든히 챙겨 먹고는 캄캄한 어둠 속에서 지도에서 봐둔 호수를 찾아갔다. 낮에 녹았다가 다시 얼어붙어 달빛에 반질반질 빛이 나도록 매끄러워졌는데 빙판길 구간을 조심해서 한참을 걸었다. 군산에서는 둘레길을 구불길이라 그랬다. 구불길 여러 구간 중 은파호수 둘레를 은파길이라 했는데 이름마저도 예뻤다. 춥고 어둡지만 맑고 달빛조차 깨끗한데, 어둠에 잠긴 호수 면의 잔물결에 살짝 부서지는 달빛으로 말 그대로 은파 가득한 호수였다. 고생을 좀 했지만 군산에 온 건 잘한 것 같다.

이튿날 일찍 상쾌하게 콩나물국밥 한 그릇을 하고 곧바로 은파길을 찾아들었다. 조용한 수변길이 전날 밤과는 다른 호젓한 매력이 있었다. 한 시간가량 걷다가 시내도 둘러보고, 오후쯤 다시 와서 카페에서 호수를 내려다보며 차를 한 잔 하든 맘먹고 와인이라도 한 잔 해야겠다. 군산 정도의 거리라면 아침 일찍 서둘러서 당일로도 다녀올 수 있지만 이렇게 금토일 해서 2박을 잡으면, 도착하는 날은 숙소를 잡고 걷는 길 사전 답사하는 걸로 조금 걷고, 둘째 날은 통으로 여행지의 여유시간으로 하여 한적하게 차 한 잔 할수 있는 시간도 만들 수 있다. 부랴부랴 짐 싸 들고 어쩌고 할 것도 없이 하루 푹 자고 셋째 날 오전 중에 적당히 출발하면 모든 게 여유롭고 자유롭다. 골프를 치는 것도 아니고 군대 제대한 이후로 술

은 거의 마시지 않다시피 하며 어지간히도 피워대던 담배도 몇 해 전에 그만 두었으니, 다른 별난 취미를 가지지도 못한 터에 주말 며칠을 이렇듯 여유롭게 보내는 데 쓴다면 일류 관광호텔 투어가 아니어도 나름 의미 있을 게 아닌가.

건강을 위해 걷는 건 좋다고 치고, 그러다가 연구는 언제 하나 그러겠지만, 나보다 훨씬 바쁘게, 엄청난 작업량의 무라카미 하루키도 조깅하러 해외로 간다 하지 않았나. 그런데 그 양반이 어디 정말 조깅 때문에 거길 갔겠나, 집필을 하거나 해외 행사에 참석하러 갔다가 그런 일 전후 짬을 내어 뛰는 거겠지. 굳이 더 그럴듯한 명분을 찾느라 그러는 건 아니지만 헤르만 헤세도 그랬다. 헤세는 젊어서 눈 수술을 하고서 그 후유증으로 많이 고생한 모양이었다. 밤에 잠을 잘 수 없을 정도로 고통스러웠고, 한번 그러고 나면 며칠 동안 다른 아무 일도 못하고 고생을 했다. 그래서 책상에 앉아 오랫동안 책을 읽거나 글을 쓸 수도 없었다. 그나마 낮 시간 동안 뜰에 나가 풀도 뽑고 낙엽을 끌어 모으며 땅에 떨어진 나뭇가지를 줍고 가지를 쳐주는 등 몸을 굴려주면 밤에 잠을 자기에 수월했다. 그래서 매일 뜰에서 보내는 게 그의 일과의 대부분이었다.

작가로서 책상에 앉아 책을 읽을 수도 작품을 구상하거나 쓸 수도 없었다면서 언제 작품을 만들었고 노벨상 수상 작가까지 되었을까 싶지만, 헤세는 뜰에 나가 낙엽을 모으고 죽은 나뭇가지를 꺾어서 모아놓은 낙엽과 함께 태워 모닥불을 피웠다. 그리고 피어오르는 연기와 불꽃을 바라보며 "거기서 작품의 주인공과 대화

했다"는데, 그게 헤세가 작품을 구상하고 작품을 만들어가는 나름의 방법이었다. 헤세의 글이나 문장이 복잡하지 않고 간결한 이유도 거기에 있었던 것 같다.

초원사진관

걷기 위해 걷기 좋은 곳을 찾아다니는 여행, 그런데 걷기 좋은 곳은 전국 팔도에 고르기 벅찰 정도로 널려 있다. 걷기 좋은 곳이 어딘지 찾아서 가기보다는 차라리 내게 필요한 무슨 볼일이 있는 곳을 기준으로 그 부근에 걷기 좋은 곳이 없나 살피는 게 훨씬 수월하다. 최근 10여 년의 나의 경관 연구는 걷는 길에서 구상되고 확인되는 식으로 진행되어 왔다. 때로는 해외가 되기도 했고, 때로는 예전에 만났던 대상이기도 했고, 또 때로는 옛날 어린 시절의 기억을 남겨 놓은 곳들이 전혀 동떨어지지 않게 겹쳐져 있었다.

　　군산여행도 그런 식이었다. 나름 연구명분의 목표는 근대 문화의 거리를 좀 둘러보고 이렇게 구불길을 찾아드는 것이었다. 구불길, 동네 골목들이 구불거리고 호수와 야산으로 둘러 있어 시내 외곽의 둘레가 몹시 구불거리는 선형을 이루기도 했지만, 아무래도 군산이라면 『탁류』의 채만식이 구구이 설명한 금강 줄기를 따라 흐르는 이 땅의 역사와 이 땅에 살아온 사람들의 이야기를 떠올리게 하는, 바로 동네 앞의 질펀한 금강 갯벌 같은 그 구불거림이 아니겠나. 군산이 처음인 낯선 객의 입장임에도 『탁류』 서두의 힘을 빌려, 군산의 깊은 이야기에 슬쩍 한 발을 들이밀어 보았다. 일단 강변길

초원사진관이 있는 군산의 동네

이나 새만금 쪽으로 나가 보거나 물가를 좀 걷다가 시내의 근대문화거리도 좀 둘러볼까 했지만, 정말 솔직히 털어놓자면 내심 영화 〈8월의 크리스마스〉의 초원사진관에 가보고 싶었다.

　〈8월의 크리스마스〉는 사진관을 운영하고 있는 정원과 주차단속원 다림의 먹먹한 사랑 이야기다. 1980년대쯤 우리 주변에서 흔히 찾아볼 수 있었던 젊은 남녀의 잔잔한 사이가 사진관을 가운데 놓고 조용히 흘러간다. 다림은 불법주차 현황을 촬영한 사진을 인화하러 사진관에 자주 온다. 정원을 좋아하지만 내색을 못한다. 정원도 그런 다림이 싫지 않지만 자신은 아프고 얼마 더 못 산다는 걸 알고 있어 덥석 사랑할 수만은 없다. 다림은 급하다고 사진 좀 빨리 뽑아달라고 투정을 부리고 정원은 그러는 다림이 밉지 않다. 정원은 급히 병원에 실려 가기도 하고 그런 일이 있게 되면 한 며칠 사진관은 열지 못한다. 그걸 모르는 다림은 문도 열지 않은 사진관 앞에서 짜증을 낸다.

　스토리도 좋았지만, 1980년대 이전의 우리 일상이 고스란히 재현되어 있던 영화 속의 그 동네, 이름도 적당히 향토적인 초원사진관을 포근히 감싼 그 시절의 분위기를 담은 동네에 꼭 가 봤으면 했다. 영화제작팀은 촬영지로 삼을 1980년대 서울 변두리 어디쯤 될 만한 동네를 찾아 다녔지만, 이미 너무 많이 발전해 있어서 좀처럼 마음에 드는 곳을 찾지 못했다. 어렵사리 "서울에서 좀 떨어진 어느 소도시"에서 마음에 드는 동네를 찾아냈고 창고처럼 쓰고 있던 빈 건물을 사진관으로 세팅하여 촬영을 시작했다고 한다. 서

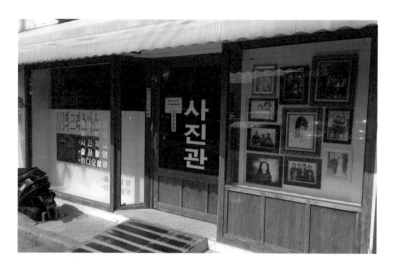

초원사진관

울에서 좀 떨어진 어느 소도시라 했으니 평택이나 그 어디쯤이겠거니 했다만, 그게 군산이었다는 걸 안 게 바로 얼마 전이었다. 생각보다 훨씬 멀리 떨어진 곳이라는 데에 놀랐다. 촬영이 끝나고 없어졌던 초원사진관 세트도 그대로 다시 재현해 놓았다니 그로 해서 궁금증이 커져버린 것이다.

　　은파길 산책은 오후에 또 하기로 하고 초원사진관을 찾아 시내로 들어갔다. 명성답게 군산은 개항지의 근대문화거리도 많이 신경 썼고 곳곳에 안내판을 마련해 두어 초행길의 여행자를 위한 배려에도 애를 많이 쓴 것 같았다. 구한말의 개항지로 근대문화의 거리를 잘 조성해 놓은 인천 제물포와는 다른 느낌, 나름 그곳과는

다른 방식의 가로경관이 형성되어 있었다.

영화에 나온 장소는 현실의 장소가 아니다. 영화스토리와 영화에서 보인 영상에 이끌린 호기심이기도 하겠지만, 촬영감독의 영상 만들어내는 비상한 솜씨와 총감독의 수준 높은 안목이 만들어 낸 창작된 세계인 걸 계산하고 본다면 영화촬영지를 찾아가는 것 역시 여행 중의 작은 즐거움이 될 수 있다. 그럼에도 불구하고 대부분의 경우 만족스러움보다는 실망이 커진다. 현실의 도시경관에는 영화의 그런 낭만만 있지 않기 때문이다. 교묘한 카메라워크 효과를 포함하여 여러 이유가 있다.

그런 때문일까, 초원사진관에도 예상대로 꽤 많은 사람들이 찾는 것 같았지만 거의가 슥 지나면서 흘깃 쳐다보거나 창문으로 빼꼼 들여다보고는 발길을 돌리고 있었다. 대부분 소문을 듣고 찾아온 사람들일 것 같은데 몇몇 젊은이들이 꼭 사진관 앞에서 셀카로 인증 샷을 찍는 정도, 초원사진관 앞에서 머무는 시간은 예상 외로 짧았다. 굳이 표현하자면 영화에 나온 그곳에 가 봤다는 목적을 달성시키는 데 필요한 만큼, 굳이 그 이상으로 더 머물 이유를 찾지 못한 때문일 것이다. 애초의 목적 외의 무엇이 더 없는 한 대부분의 사람들을 거기 묶어 놓을 일은 없을 것이고 그래서 그런지 거의 슥 스쳐 지나가는 정도? 아무튼 초원사진관 앞에서 머무는 시간은 예상 외로 짧았다.

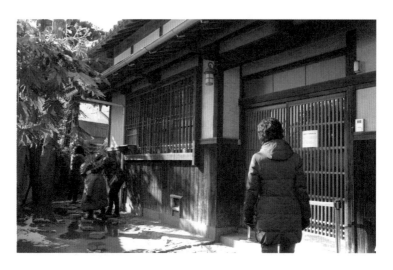

히로쓰 가옥

히로쓰 가옥

초원사진관 동네를 지나 딱히 어디를 더 목표 삼을 것도 없이 편안한 마음으로 근대문화의 거리를 거닐었다. 그날따라 아내는 나보다 앞서 길을 가고 있었고 난 느긋하게 그 뒤를 따랐다. 앞서 가던 아내가 문득 걸음을 멈춘 곳은 히로쓰 가옥이라고 되어 있는 어느 집 앞이었다. 꽤 알려진 곳인가 본데 난 금시초문이었다. 일본식 가옥에 대해 특별히 궁금할 것도 관심이 가는 것도 아닌데 여긴 왜 왔지? 아내는 내가 군산에 온 진짜 이유가 바로 히로쓰 가옥 같은 걸 보려던 거라고 생각하고 안내 표지판을 따라온 모양이었다. 굳이 들어갈 이유는 없었지만 그런데 이상하게 끌렸다. 바로 이 앞까지 와놓고 굳이 안 들어가는 것도 이상하고 그냥 휘 둘러나 보자며 집 안으로 들어섰다.

낯선 곳, 오래된 익숙함 같은 기억

히로쓰 가옥, 유리창문이 달린 마루며 뒤로 돌아가는 집 뒤꼍의 호젓하고 약간 그늘진 응달하며 집안 마당 구석구석들이 상주 우리 집을 떠올리게 했다. 집 안에 들어가 방방이 훑으며까지 호들갑 떨고 싶지 않기도 했지만 마침 그 날이 실내 관람이 안 되는 날이었던 게 오히려 다행이다 싶었다.

이름난 가옥치고 마당이 그리 넓지 않았지만 뜰에는 향나무와 정원수가 가득했다. 바닥에는 판석과 넓적한 돌이 깔려 있으면서 잘 가꾼 정원이 딸린 고급가옥의 이미지가 뚜렷했다. 기억 속의 상

주 집과는 비교가 되지 않게 다른데, 현관 창살 문 사이로 들여다보이는 곳에는 옛날 상주집의 방과 어둑하고 좁은 복도, 마루 앞의 댓돌, 여기저기 알을 품고 있던 암탉들의 차지였던 햇살 든 마루 구석도 그 자리에 있었다.

우리가 살던 때의 상주는 읍 소재지여서 작고 아담하고 시골스러웠다. 우리는 아버지 직장 사택에 살았는데, 그 집이 일본식 가옥이었다. 대문에서 현관으로 들어가는 사이의 좌우에는 키가 큰 향나무 몇 그루가 있었다. 북쪽인데다가 나무 그늘로 해서 항상 응달지고 어두웠다. 현관을 들어서면 오른쪽에 자그마한 응접실이 있었고 왼쪽으로 길게 복도가 나 있으면서 양쪽으로 방이 있었다. 복도를 사이에 두고 현관 쪽의 방들은 어두웠고 맞은편 쪽 남향으로 앉은 방들은 햇살이 들어 밝고 따뜻했다. 정확하지 않기는 해도 어두운 쪽 방은 주로 잠자는 침실이었던 것 같고 밝은 쪽의 남측에는 칸막이 문으로 된 다다미방에, 문을 닫았다 열었다 하면서 작은 방으로 나누기도 하고 커다란 하나의 방으로 만들기도 하면서 거실 같은 용도의 방이었던 것 같다. 거기에 딸려 마루가 깔린 작은 복도가 덧붙어 있었는데 마루에는 유리창으로 된 문이 달려 있어서 추울 때는 문만 닫아 놓아도 햇살이 가득 비쳐 따뜻했다. 이런 내 기억들이 얼마나 정확한 것인지는 확인할 길이 없지만, 기억은 거기서 그치지 않고 집 밖의 마당으로 확장되어 나간다.

집 바깥에 대한 기억은 집 안의 것보다 훨씬 정확하고 구체적이다. 마루에는 창문이 달려 있었고 마루 앞에는 신발 벗는 큼지

막한 댓돌이 놓여 있어서 거기 앉아 있기를 즐겨 했다. 그 집에 대한 여러 기억 중 유독 그 댓돌과 댓돌을 밟고 올라서는 따뜻하게 햇살이 드는 마루가 떠오르는 건, 할머니께서 손수 나무 궤짝 같은 걸로 닭이 알을 품도록 자리를 만들어 마루 구석자리 여기저기 놓아두셨고 거기서 부화된 병아리들이 각자 제 어미 꽁무니를 따라 다니던 모습을 봐 왔던 게 인상 깊게 겹쳐 있는 관계인지 모르겠다. 마루 앞 댓돌에서 조금 떨어진 곳에는 살구나무가 한 그루 있었다. 마당 서쪽 끝 흙 담 곁에는 돌배나무가 있었고 담을 따라 할머니가

상주 집의 현재 모습

좋아하셨던 맨드라미도 있었다. 그 맞은편 담장 모서리에는 작은 포도덩굴도 있었는데 어른들 몰래 시큼한 맛의 새순 따먹는 즐거움을 주었다. 마당 한쪽에는 옆으로 휘어 누워 있는 소나무도 한 그루 있어서 나 혼자 놀 때는 거기에 기어오르곤 했다. 집 안에 어른들이 안 계시면 몰래 동네 친구들을 불러들여 전쟁놀이도 하며 뛰어 놀았다. 마당이 끝나는 곳의 담장 한쪽 모서리에 쪽문이 나 있었고, 문을 열고 나가면 무지하게 넓은 텃밭이 있었다. 무 배추 옥수수 그리고 담을 타고 오르는 호박덩굴, 그렇게 텃밭에서 추수한 무 배추와 온갖 채소로 직접 김장을 하고도 남을 만했다.

1957년

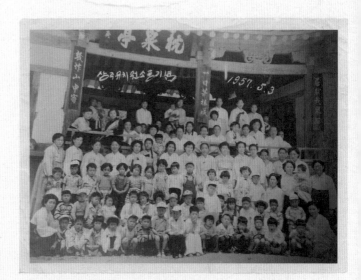

맨 오른쪽 끝에 서 계시는 분은 원장 선생님,
왼쪽 끝에 앉아 계신 분은 보모선생님.
앞에서 셋째 줄 오른쪽 끝 근처에
어머니와 내가 서 있다.

현재

지금도 침천정의 모습은 여전한데,
다만 달라진 거라면
기둥마다 걸린 주련의 시구 중
오른쪽과 중간의 주련 시가 달라진 것 정도랄까.

유치원 소풍

상주에서 유치원 다닐 때 소풍가서 찍은 사진이 하나 있다. "1957. 5. 3. 상주유치원 소풍기념"이란 문구도 있다. 옛날의 기억공간이 경관적으로 왜 소중한지 이야기해 보기에 좋다.

그 옛날 유치원을 다녔다니? 요즘 하는 말처럼 소위 금수저라거나 그런 건 아니었다. 우리 유치원은 교회 부설 유치원이었는데, 유치원 건물이 따로 있거나 별도의 방이 마련되어 있었던 것은 아니고 교회 한쪽을 이동식 칸막이로 가려놓고 주로 거기서 지냈다. 마당에는 모래밭도 있었고 그네나 미끄럼틀 같은 놀이터 시설이 있어서 거기서 맘껏 뛰어놀거나 할 수 있었지만, 휴전 직후의 우리 사정을 생각하면 그것은 큰 행운이었다. 짐작에 아마도 미군 원조를 받았거나 교회 계통의 후원으로 봉사 차원에서 운영된 유치원이었으리라 싶다. 대충 두어 가지로 그런 추측이 가능해진다. 그

당시 유치원에서 칼라 고무찰흙을 가지고 놀았다. 나는 주로 동물 모형이나 사람을 만들며 놀았다. 아직도 내게 디자이너로서 뛰어난 조형감각이 있다는 걸 인정해 주는 친구들이 좀 있긴 하지만, 그건 아마도 유치원에서 가지고 놀았던, 당시로서는 상상도 하지 못할 그런 놀이도구 덕이 아닐까 싶다. 휴전이 된 지 얼마 되지 않은 참 못살던 시절의 우리에게 서울에 있는 엄청 고급 사립유치원 정도가 아니고서야 그런 놀이 기회가 생기지는 않았을 것이다. 또 한 가지, 당시 상주는 읍 소재지였다. 그런 시골에서 취학 직전의 아동들이 얼마나 많았겠나마는 내 기억에 함께 유치원에 다닌 친구들은 수십 명에 이르렀다. 인근의 거의 모든 또래 친구들이 우리 유치원에 다닌 것 같다.

소풍가서 찍은 단체사진, 일부는 정자 앞에 서고 일부는 정자에 가득히 올라섰다. 아이들만 세어보니 대략 40명이 넘고, 어른들도 거의 그 정도 되어 보인다. 사진 찍느라 모여라, 서라, 앉아라, 법석을 떤 게 기억 날 듯 말 듯 하지만 그보다는 신발을 벗고 옷을 걷고 얕게 흐르던 강을 건넜던 게 생생하다. 새하얀 모래가 발가락 사이를 들어오느라 간지럼을 태우고 맑고 잔잔하게 물결을 이루던 강물은 한낮의 따가운 태양 햇살에 데워져 차갑지 않고 따뜻했다.

정자 가득 메운 속에서 일단은 내가 어디 있나 찾아보고, 내 옆에는 친한 친구여서 껌 딱지처럼 붙어서 있었나, 그냥 서다 보니 그렇게 나란히 서게 되었나? 그 외에 기억나는 얼굴이 좀 있나? 그런 것도 챙겨본다. 유치원을 마치고 초등학교 입학하여 일 년도 안

되어 훌쩍 다른 데로 전학을 가버리고 수십 년간 다시 보지 못했던 동무들인데, 그런데 사진에는 알 만한 친구가 몇몇 나오는 게 참 희한하다.

기억으로 떠올리던 침천정 앞의 시냇물, 모래, 그리고 사진 속에 남아 있는 어릴 때 친구들, 유치원에서 가지고 놀던 칼라 고무찰흙, 이런 것들을 떠올렸다. 정자를 둘러싼 경관, 그리고 단체사진으로 연상하는 친구들과의 여러 기억들.

유치원 소풍, 눈을 감고 떠오르는 기억으로도 정자 주변에 둘러 있는 아름다운 풍광을 그림으로 그려낼 수 있을 것 같다. 정자 앞을 흐르는 금빛 모래사장이 있었고 잔잔하게 강물이 흘렀다. 정자 뒤로 듬직한 둔덕이 있었고 강 건너 들과 나지막이 흐르는 봉긋봉긋한 산봉우리들이 한데 어우러졌다.

정자팔경

우리의 오랜 전통문화와 밀착된 전통 경관에서 주목되는 것은 정자였다. 정자는 그곳을 중심으로 있어온 지역 선비문화의 총화이자 전통경관을 논의하는 데 빼놓을 수 없는 장소였다. 팔경 같은 정자를 둘러싼 정자문화가 있었다. 팔경이란 여덟 장면의 아름다운 씬을 조합한 군집경관이라 할 수 있다. 하나의 장소를 둘러싼 여덟 개의 경관이나 자연현상의 씬 모음을 팔경이라 한다. 그게 보통 정자를 중심으로 둘러놓은 것이어서 '정자팔경'이라 하는데, 조선 초의 관찬지리지 『신증동국여지승람』에 들어 있는 20여 개의 읍치에 등

록되어 있는 팔경들을 따로 떼어내어 '읍치팔경'이라 부르기도 한다. 읍치팔경은 읍성의 루를 팔경의 중심장소, 시점장으로 한다. 때로는 열 개 혹은 열두 개의 씬으로 이루어지기도 하지만, 대부분이 여덟 개의 씬으로 구성되어 있어서 팔경이라 부른다.

고등학교 때 우리 학교는 언덕 높은 곳에 자리하고 있었다. 3층 고3 교실에서는 창밖으로 살짝만 고개를 돌려도 종로와 중구 일대의 서울 시내가 한눈에 내려다보였다. 때마침 삼일빌딩의 골조공사가 한창이던 때와 맞물렸다. 수업시간이 지루하거나 할 때면 하나, 둘 …… 거의 일주일에 한 층씩 쑥쑥 올라가는 걸 보며 저게 얼마나 높이 올라갈려나 그랬다. 요즘처럼 대단한 건설장비도 없었을 때여서 내 눈에 그건 경이로운 일이었다. 삼일빌딩은 1968년에 시작하여 1971년에 완공되었는데 1980년대 중반까지 우리나라 최고층빌딩으로 기록을 가지고 있었다. 고3때 마주했던 건 한창 골조공사가 진행되던 즈음의 풍경이었던 것 같다.

사실 그것이 문제가 아니라 삼일빌딩 바로 뒤로 듬직하게 남산이 가로 놓여 있었을 텐데 남산을 마주하며 감격하거나 감성을 나누어갖고 했던 기억은 별로 없다. 항상 거기 있었지만 눈여겨보지 않았다는 이야기다. 하긴 그건 나만의 일이 아니라 살아가면서 매일같이 마주했을 사대문 안의 모든 서울 시민들에게서 남산은 아름답고 소중한 명소로 인지되고는 있었지만 굳이 그걸 올려다 보거나 관심을 주고 그러지는 않았을 것이다.

중요하지 않아서가 아니라 워낙 일상 가까이에 있다 보

니 새삼스럽게 바라보이지 않았다는 것인데, '소외효과', 혹은 '낯설어지기'와 같은 개념과 연관시켜 설명할 수 있다. '소외효과 (Verfremdungseffekt)'란 원래 독일의 극작가 브레히트가 쓴 희곡이론이지만, 이를 경관에 빗대어 설명하면 이렇다. 여행은 어디로 멀리 떠나는 것이며 쳇바퀴 돌 듯 똑같이 반복되는 일상에서 벗어나 새로운 활기를 넣는 행위다. 멀리 여행을 떠나면 여행지의 보는 것 모두가 새롭고 신기하고, 그래서 관심을 기울여 열심히 둘러보고 사진도 찍고 한다. 그런데 이상한 건 나는 일상을 벗어나 해외로 나가는데, 우리나라를 찾는 외국인 여행자들은 볼 것도 별로 없고 신기하지도 않은 평범한 우리 일상을 만나겠다며 마구 몰려온다. 보통은 수학여행으로 경주를 찾아가지만, 경주 학생들은 '절대' 경주에서 수학여행을 하지 않는다. 이런 현상은 내게 익숙하지 않은 생소한 것들에 대한 호기심과 관심 기울이기와 같은 것이다. 그래서 소외효과란 항상 가까이 하고 있어서 익숙해져 있는 것들을 새삼 낯설게 바라보는 것과도 같아, 이를 낯설어지기라고 설명해 보는 것이다.

　장안에 살면서 남산을 눈여겨보았던 사람은 겸재 정선이었다. 장안을 그린 그의 여러 그림에서 거의 언제나 화폭 가운데에는 목멱이란 이름의 남산이 들어가 있었다. 겸재는 장안의 목멱을 바라보며 그걸 배경으로 한 장안의 여러 모습을 그림으로 표현했지만, 아쉽게도 오늘날 우리는 그의 그림 그대로 서울과 남산을 바라보기가 불가능하게 되었다.

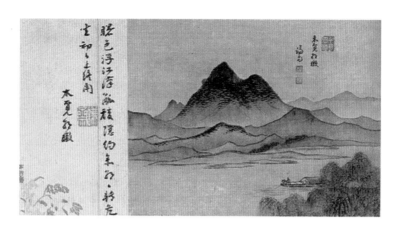

겸재 〈목멱조돈〉

목멱조돈

목멱을 그린 겸재의 그림 중 조금 특별한 그림이 하나 있다. 이름하여 〈목멱조돈〉인 이 그림은 서울 시내를 굽어보는 곳에서 그린게 아니라 멀리 한강으로 나가 서울 외곽에서 그린 것이어서 고층빌딩으로 시야가 덜 가려질 수도 있기에 어쩌면 그림의 남산을 제대로 바라볼 수 있을지 모른다. 〈목멱조돈〉, 목멱은 서울 남산의 옛이름이라 제목만으로도 남산을 그린 게 분명해진다. 목멱산 정상왼쪽 옆에 찍힌 빨간 점 하나로 해서 이 그림은 남산에 붉게 아침 해가 떠오르는 순간을 포착한 것도 확실히 해두었다. 즉 〈목멱조돈〉은목멱산에 아침 해가 뜨는 순간을 포착한 그림이다. 목멱산이 삐죽이솟아오른 모양으로 그림 한가운데 자리 잡았다. 이 단순한 구도에

깨끗한 터치가 더해져 이른 아침 막 해가 솟아오르는데, 아직 강렬한 햇살다발이 뻗쳐 나가기 전의 기운이 상쾌하게 느껴지는 게 〈인왕제색도〉의 강한 인상과는 많이 다르다. 전경에 큰 강이 있는 걸로 보아 한강변 어디쯤에서 남산의 남쪽사면을 비스듬히 바라보며 그린 것 같다.

그림의 시점장, 즉 이 그림을 그린 장소를 찾는 일에 집중하여 겸재의 시선을 따라가다가 옛 양천현 관아 뒷산 궁산(서울시 강서구 가양동에 있는 산)에 이르렀다. 한때 궁산 정상 한쪽에는 〈목멱조돈〉 안내판이 세워져 있었고, 거기서 바라보면 겸재의 그림과 꼭같이 남산이 보인다고 되어 있었다. 하지만 하늘공원에 가려 〈목멱조돈〉에 표현되어 있는 남산과 그 아래 한강변으로 보이는 곳까지의 풍경도 전혀 보이지 않는데, 다만 하늘공원 오른쪽 끝머리 위로 남산의 정상부가 살짝 솟아올라 보일 뿐이다. 제대로 보이지 않는 문제는 또 그렇다 치더라도 현재 우리 눈앞에 펼쳐 보이는 그 남산의 봉우리는 절대로 〈목멱조돈〉의 그것처럼 뾰족하지 않은 게 더 큰 문제였는지, 그림을 유심히 보던 한 남자가 버럭 화를 내며 마구 흥분을 했다.

"남산타워 만들면서 남산 꼭대기를 중장비로 확 밀어버려 그런 거야!"

그런 식의 민원이 있었거나 아니면 달리 뭔가 명쾌하지 않

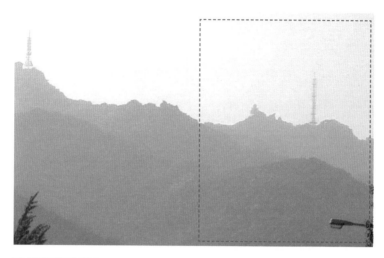

겸재 정선의 〈동작진〉은 동작대교 북단 즈음의 한강변에서 바라보이는 동작동 일대를 그린 것인데, 배경에 보이는 관악산 봉우리는 과천 쪽에서 바라본 관악산 정상(사진 위)의 이미지를 따온 것으로 보인다.

은 부분이 있어 그랬거나 지금 궁산에는 그 표지판이 없다. 똑같을 거라고 생각해서 그렇게 안내판까지 마련했었는데, 그게 좀 이상하다고 그냥 철거를 하는 것도 참 무책임하다 싶다만, 이 역시 어느 누구의 책임도 아닌 남산에 대한 우리 모두의 익숙함에서 오는 무관심의 결과가 만든 에피소드일 뿐이다. 〈목멱조돈〉을 비롯한 장안에서 보이는 목멱을 그린 겸재의 모든 그림에서 목멱은 두 개의 뾰족한 봉우리를 뽐내고 있지만 우리들 어느 누구도 그게 실제 남산과 같지 않다는 걸 알지 못했을 뿐이다.

'실경산수화'란 실제로 있는 경치를 있는 그대로 그린 그림을 말하는 것으로, 조선시대에는 진경이라는 말을 써서 진경산수화라고 하였다. 진경산수의 대가로 겸재 정선(鄭敾, 1676~1759)을 꼽지만 겸재의 여러 그림들에 그려진 풍경은 진경산수라는 말이 무색하게 실제와 같지 않다. 예를 들면 〈동작진〉은 한강 북쪽 강변에서 동작나루를 바라보며 그린 그림으로 동작진 뒤로 삐죽삐죽 톱날 같은 모양의 실루엣으로 관악산이 그려져 있다. 관악산은 풍수적으로 화기를 띤 산이라 해 왔기에 은연중에 불꽃같은 삐죽삐죽한 모습인 것으로 각인되어 왔고, 그렇기 때문에도 〈동작진〉에 묘사된 불꽃같은 모습의 관악산이 전혀 이상하지 않을 수 있다. 하지만 실제 한강변에서 바라보이는 관악산은 전혀 그렇지 않다. 관악산 외에도 이 그림의 동작나루와 그 일대의 모습도, 언덕과 나루도 지금과 전혀 같지 않다.

겸재의 그림에 담긴 시선에 관한 이야기를 좀 해 볼까 한다.

↑ 하늘공원에서 본 궁산

↓ 궁산에서 본 하늘공원 너머의 남산

〈동작진〉을 이촌동 쪽에서 본 실사된 사진을 수직으로 크게 확대시켜 보면 전체 그림의 윤곽은 엇비슷해진다. 하지만 여전히 닮지는 않았다. 그대로 좌우를 뒤집어 놓으면 오른쪽의 아파트가 있는 언덕이 그림의 왼쪽에 오면서 작은 봉우리를 이루고 왼쪽의 동작 전철역 부분은 그림의 오른쪽 부분이 되어 실제 동작나루가 있었던 곳처럼 되어 비로소 동작동 일대와 흡사해진다. 과천에서 관악산을 바라보면 정상 가까이에 강렬한 실루엣으로 화기어린 불꽃같이 보이는 곳이 있다. 용마바위라 불리는 이곳 능선이 겸재의 〈동작진〉의 관악산 봉우리와 아주 닮아 있다. 용마바위 부분을 수직으로 확대시키면 〈동작진〉의 관악산이 완성된다.

겸재의 여러 그림들은 〈동작진〉에서 보이는 것처럼 필요에 따라서는 좌우를 반전시키거나 다른 곳에서 가져온 부분을 몽타쥬하기도 했지만 대부분 수직으로 왜곡시켜 표현하였다. 어느 경우든 실제 존재하고 있는 실경을 바탕으로 했으며 1:1로 정확히 맞아떨어지는 사실화의 밑그림을 바탕으로 했다는 점으로 본다면 겸재 그림들이 진경산수인 것은 분명하다. 겸재의 거의 모든 그림에서 공통적으로 나타나는 특징은 공중에 부양해서 본 것처럼 가상의 시점으로 보는 투시도법으로만 가능한 가상의 조감도가 아니라 반드시 두 발을 땅에 딛고 실제 존재하는 시점장에서 바라보이는 경관이라는 것이다.

경교명승첩 시화도 열점과 팔경구도

〈목멱조돈〉은 겸재의 그림첩 『경교명승첩 상첩』에 한강변을 그린 다른 여러 그림들과 함께 실려 있다. 영조는 영남 여러 현에서 현령 직을 마치고 서울에 돌아와 있던 겸재를 양천현령으로 임명했다. 이 그림들은 겸재가 양천현령으로 부임하던 1740년과 이듬해에 걸쳐 그린 걸로 알려져 있는데, 현령으로 부임하던 때 겸재는 60대 중반이었다.

겸재의 그림은 예외없이 실재의 시점장에서 사실적으로 대상을 표현하되 수직으로 확장 왜곡되어 있다. 이 두 가지 특징을 감안하고 보면 겸재의 그림은 실재의 장소에서 사진만큼이나 사실적으로 표현된 경관자료가 될 만큼 정확하다. 양천구 궁산 공원에 설치해 둔 전망대는 〈목멱조돈〉의 시점장이 될 만하지만 거기를 시

하늘공원에서 본 남산

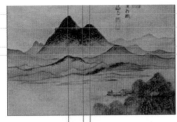

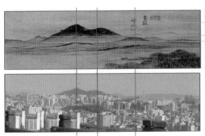

목멱조돈 분석

점장으로 가정하고 구체적으로 접근해 가는 데는 약간의 문제가 생긴다. 멀리 남산을 조망하기에는 난지 하늘공원이 중간에 가로막아 큰 장해가 된다. 하늘공원이 길게 누워 있는데 그나마 다행인 건 오른쪽 끝머리로 남산 정상이 살짝 드러나 보인다는 것이다. 부득이 궁산으로부터 남산정상이 조망되는 시선 방향 선상의 하늘공원 해당지점으로 시점장을 옮겨가야 한다.

하늘공원에서 바라보이는 남산 사진과 〈목멱조돈〉을 1:1로 놓고 사진의 남산을 수직으로 쭉 펴서 그림의 높이에 맞추어간다. 다소 세심한 작업이 따르긴 하지만 그런 일련의 과정을 거친 분석을 통하여 그림의 장면을 바라볼 수 있는 지점, 즉 그림을 그린 시점장을 구체화해 줄 수 있다. 〈목멱조돈〉을 왜곡 전 상태로 되돌리거나, 시점장에서 바라본 남산의 사진을 〈목멱조돈〉처럼 수직으로 확장시켜 놓고 보면 그림과 실제가 정확하게 겹치는 걸 확인할 수 있다. 〈목멱조돈〉처럼 남산은 분명히 수직방향으로 과장되게 그려졌지만 정확하게 그려진 모본을 바탕으로 한 것이었다.

〈목멱조돈〉에는 그림 옆에 시가 들어 있다. 『경교명승첩』에는 〈목멱조돈〉처럼 시가 들어 있는 가칭 '시화도'가 모두 열 점이 있다. 다른 아홉 점 그림을 〈목멱조돈〉과 같은 방법으로 시점장과 실제 대상을 1:1로 비교할 수 있는데, 모두 〈목멱조돈〉과 동일한 시점장에서 바라보이는 여러 대상을 그린 것으로 나타난다. 즉 『경교명승첩』의 시화도 열점은 하나의 시점장에서 바라보이는 전면 180도를 넘지 않는 범위의 열 개의 씬을 그린 것으로 읍치팔경 혹

은 정자팔경과 같다. 전통경관에서 만나는 여러 정자팔경이나 읍치팔경들이 있어왔지만 경교명승첩에서 우리는 겸재가 그려준 그림 덕에 팔경을 생생하게 진경산수로 만나게 되는 것이다.

침천정

기억으로 그려지는 침천정은 땅에서 한 층 정도 바닥이 올려진 누마루가 있는 누각 같은 것이었다. 사진에 보이는 여러 사람들 모습으로 봐서도 진주 촉석루나 밀양 영남루 만큼은 아니어도 상당히 큰 규모의 누각이 아니었을까 싶었지만 실제 현장에서 만난 침천정은 기억 속의 그것과는 많이 다르게도 아주 작은 두 칸짜리 정자였다.

어떻게 저 작은 정자에 저리 많은 사람들이 앉고 서고 그랬었나 싶다. 그 앞에 서 보니 난간 위로 내 머리가 살짝 올라간다. 당시 내 키를 훌쩍 넘는 높이이고 보면 높다란 누마루로 비칠 수도 있었겠다.

침천정 앞에는 세련된 디자인의 간소한 안내 표지판이 설치되어 있었다. 정자 앞 비스듬히 보이는 곳에는 몹시 구불거리는 가지의 노송이 한 그루 서 있는데 수세가 좋아 보이고 그 옆의 배롱나무도 강건하다. 강변에는 임시로 물을 막고 돌을 쌓는 소규모의 토목공사를 하고 있었다. 심심찮게 전투기 편대가 지나가는 굉음이 들리는데, 여기 상주에 무슨 비행이 이리 잦지? 아, 맞다, 예천비행장이 여기서 그리 멀지 않지. 소위 임관을 해서 몇 달이 지난 후

첫 현장 감독관으로 근무했던 곳. 여기 다섯 살 때의 기억공간에 스물다섯 때의 비행장 건설 현장 시절의 작은 기억 공간을 겹쳐 넣고 있었다.

침천정은 원래 상주목 관아에 속했던 정자를 1914년 도로를 내느라 헐려나가게 되었던 걸 유지들이 돈과 뜻을 모아 이 자리에 옮겨 중수하면서 이름도 침천정이라 했다. 원래 정자는 장소를 잘 보고 세우는 것이어서, 그 자리는 물론이고 그 주변마저도 크게 변하지 않게 경관을 보전해주어야 하겠지만, 피치 못하게 옮기게 될 경우라도 주변의 새로운 경관을 서로 상관되게 맺어주는 절차가 필요하다.

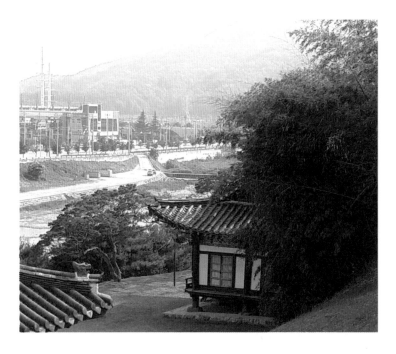

상주 침천정의 전경

팔경이란 대단한 경승을 가지고 대단한 서사시처럼 읊는 게 아니라 정자 주변의 있는 그대로의 수수한 경물들을 한데 어우러지게 문학화하고 이미지화 하는 것이었다. 침천정이 처음 이곳에 옮겨져 왔을 때만해도 임진왜란 때 격전이 벌어졌던 역사적 흔적이 있던 곳이었고, 그리고 다섯 살 내 기억 속의 주변도 넓은 들을 마주한 깨끗한 강물과 넓은 백사장이 펼쳐 있는 경치 좋은 곳이었다. 지금의 침천정, 뜰의 노송과 배롱나무, 강변 산책로, 또 거기에 더하여 지금 침천정에 잠시 머무는 동안 시야에 들어오는 느낌만으로 보아도, 하늘에는 비행기가 지나가고, 좌우로 역시 옮겨온 객사 상산관, 그리고 강변에는 여전히 물줄기와 모래가 자연스러운데 멀리 준봉이 이어져 있어서 그걸로 침천정 팔경이 될 것이라 생각했다.

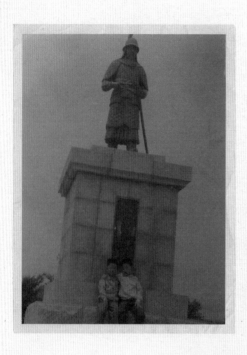

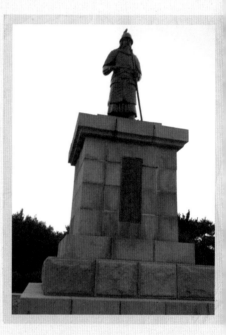

현재

뭔가를 기원하듯 동상 주변 광장을
눈에 띄지 않게 걷는
50대쯤의 중년 남자가 있고,
합장 배례하는 70대 정도 되어 보이는
노인도 눈에 띄었다.

1961년

남망산 충무공 동상, 동생과 함께.
아침마다 통영 시민들이 동상 앞에서
두 손 모아 합장 배례를 했던
충무공 이순신 장군 동상은
기념사진 찍는 곳으로도 제일이었다.

통영의 충무공, 우리 장군님

개강을 며칠 앞둔 초봄 기운이 느껴지던 날 통영에 내려갔다. 강구
안 구도심을 조금 벗어난 곳의 바닷가에 앉아 있는 깨끗한 호텔이
하나 눈에 들어왔다. 비수기여서 그런지 넓은 방인데도 그리 비싸
지 않았다. 바다로 향해 넓은 창이 나 있고 창밖 해변에는 어선들이
빽빽하게 정박되어 있는데, 해변 양 끝에는 냉장시설과 공판장 같
은 항만시설들이 들어서 있었다.

　　잠시 남망산 오르는 길을 따라 정상의 이순신 장군 동상까
지 갔다 왔다. 어릴 적 아침마다 아버지 손에 이끌려 올라왔고, 친
구들이나 동생과 같이 놀러 오기도 했던 데라 낯설지는 않았다. 오
랜만에 찾아온 옛 동네와의 첫 대면은 그 정도로 해 두고 호텔로
돌아와 일찍 잠자리에 들었다.

　　아직 잠이 깨지 않은 상태에서 부스스 눈을 뜨는데 창밖으

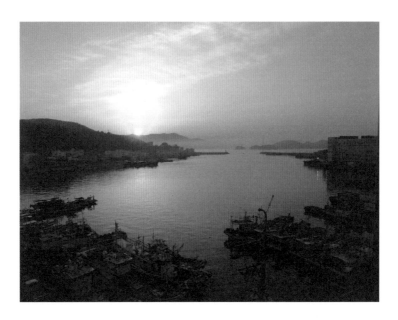

통영, 창밖 일출

로 막 해가 솟는 참이었다. 이렇게 방에서 아침 해를 맞다니. 후다닥 일어나 카메라를 집어 들었다. 해돋이 구경을 한 게 언제였던가. 해돋이를 보러 어디고 떠나는 사람들이 참 별나보였다. 매일 뜨는 해 굳이 새해라고 별 다른가 그렇다고 평소에 해 뜰 시간을 기다렸다가 뜨는 해를 맞은 적이 있었나. 무엇에 쫓기며 그리 바쁘게 살았는지, 통 그럴 여유가 없었던 게다.

　어김없이 한 해가 또 저물어가고 있었다. 매년 그믐날이면 아무도 없는 연구실에 나가서 쌓아둔 메모지며 어수선하게 널려 있

는 서류들도 처리하고 책꽂이 정리도 하고 버리며 모처럼의 혼자만의 시간을 갖는다. 설계사무실에서 일을 배우던 시절, 섣달그믐이면 납회라고 해서 오전 근무만 하고 어마어마한 양의 청사진 도면과 일 년간 묵은 종이를 버리고 정리를 했다. 학교에 온 이후 한 해가 끝나는 12월 30, 31일 양일간에는 무조건 연구실에 나와 잡다하게 메모해둔 종이류를 정리하며 나 혼자만의 납회를 해 왔다. 전국적으로 공문이며 보고서며 심사며 자문회의며 해서 당장 처리해야 할 모든 일이 완료되는 시점이므로 어디서든 나를 필요로 해서 연락할 사람도 없고 어느 누구의 방해도 받지 않아도 되는, 일 년에 한 번 있는 오로지 나만의 시간이기 때문이다. 그런데 이번 그믐에는 새해 첫날이 밝아오는 걸 보고 왔으면 싶었다. 어디가 좋을까? 지난 번 통영의 그 기억이 생생한데, 그렇게 호텔 방에서 맞는 드라마틱한 새해 해돋이면 어떨까 하는 마음에 '그래, 통영에 가자!' 싶었다.

어린 시절의 기억도 좀 더듬어보고 며칠 묵으면서 시내며 외곽의 바닷가를 두루 다니다가 새해 첫날을 맞고 올라오기로 했다. 식구들이 이번 새해맞이 가족여행에 숨겨두었던 이런 이기적인 내 생각을 눈치 챘다 해도 통영이란 동네가 얼마나 아기자기하고 아름다운가를 생각하고 보면 굳이 항의할 것도 아닐 거다. 미리 예약을 해 놓을까 했지만 이미 오래전 바다 쪽으로는 비어 있는 방이 없었다. 마침 그믐날 하루 바다쪽으로 방 하나가 비긴 하다는데 연말연시 성수기다 보니 가격도 만만치 않은 데다가 며칠을 묵으려

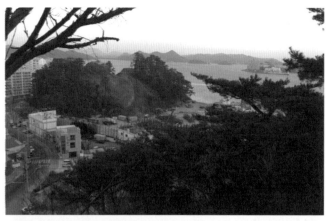

↑섬이었던 곳, 그 너머가 한산도 앞바다

섬이었던 곳, 옛 지도

↓남망산 새해 해돋이

면 방을 옮겨 갔다왔다 해야 하는 것도 부담스러웠다. 그나마 시내쪽 방도 몇 개 남지 않은 상황이라 해돋이는 밖으로 나가 바닷가에서 보기로 하고 시내쪽으로 예약을 했다.

호텔 앞의 새로 조성된 항만의 왼쪽으로 크게 돌출되어 나간 자락 끝에 이순신공원이라 명명된 공원이 조성되어 있었다. 바로 그 앞, 거제도와 한산도로 둘러 있는 곳이 한산대첩이 있었던 바다다. 통영시에서는 매년 거기서 신년 해돋이 행사를 갖는 모양이었다. 조류 독감이 전국적으로 확산되고 있는 관계로 시내 곳곳에 해맞이 행사를 취소한다는 현수막이 내걸려 있었다. 많은 군중이 모이는 행사를 피하는 것은 조류 독감에 대비해 꼭 필요한 조치였겠다.

호텔을 나서면 오른쪽으로는 남망산 동쪽사면이 크게 급사면이 되어 해면 가까이로 뚝 떨어져 내렸다가 가느다랗게 연이어진 자락 끝에 섬처럼 우뚝 솟은 언덕으로 이어진다. 예전 그곳은 사람 지나다니기도 어려울 정도의 가파른 기슭이면서 남망산 자락과는 해변의 자갈밭으로 이어져 있는 섬이었다. 섬 중앙이 쩍 갈라져 있었고 우리 사이에서 불리던 이름은 공개적으로 내놓기에는 외설스러웠던 그곳 같은데, 그런 내 기억이 맞는다면 거기는 자갈이 가득한 아름다운 해변이었다. 섬 가운데는 토공을 하여 메워 놓았는지 쩍 갈라졌던 곳은 보이지 않고 섬 둘레로 항만시설들과 동네가 들어서 있었다. 그쪽의 동네에서 남망산의 동쪽 급사면을 따라 최근에 설치한 듯한 계단과 데크를 따라 남망산에 오를 수 있게 되어 있었

다. 계단 끝머리가 남망산 둘레의 산책로와 맞닿는데, 거기 설치된 나무 데크에 서니 동쪽으로 잔잔한 바다가 한눈에 보였다. 방향으로 보아서도 하침 해 뜨는 방향으로 시야를 방해하는 게 없이 훤히 열려 있었다. 해맞이는 거기서 하기로 했다.

새벽같이 숙소를 나섰다. 아직 주위가 컴컴한데 너무 이른 시간이어서인지 아직은 아무도 없었다. 멀리 이순신공원 쪽으로 헤드라이트 불빛이 줄을 이었는데 해맞이 가는 차량 행렬인 것 같았다. 맑고 대기도 깨끗해서 붉게 물든 구름과 어우러져 바다 끝에 길게 누워 있는 한산도의 겹겹이 중첩된 능선 실루엣이 아름다웠다. 기대한 이상으로 좋은 전망이 펼쳐졌다. 해가 돋을 시간이 가까워 올 즈음의 다도해 섬이 만든 잔잔한 봉우리와 능선 실루엣 위로 붉게 물든 하늘에는 형언할 수 없는 모습의 구름이 환상적이다. 정작 해가 뜨고 난 뒤보다는 오랫동안 진행되는 먼동 트는 이런 광경이 훨씬 아름다운 것 같다.

해가 완전히 떠오르고 강한 햇살다발이 온누리를 비출 즈음 데크를 가득 메웠던 사람들과 산책로 건너편 비탈에 쪼그리고 앉아 있던 사람들마저 다 빠져나가고 평온이 찾아왔다. 아침마다 통영 시민들은 남망산을 올랐다. 광장으로 오르는 계단이 끝나는 지점에서 너 나 할 것 없이 충무공 동상을 향해 두 손 모아 합장 배례를 했다. 가까이에 다가가 동상 앞에서 다시 한 번 절을 올린 뒤에야 각자 일을 했다. 맨손체조를 하거나 목청을 올려 "야호"를 하거나 광장 둘레를 돌거나 하며 나름대로 방식으로 운동을 했다. 이십여

년 전 거의 내 또래의 40~50대들도 그렇게 하고 있었다. 어릴 적부터 어른들의 그런 모습을 보며 컸으니 그게 계속 이어지고 있었다.

충무공 동상

해돋이 뒤의 평온을 잠시 그 자리에 남겨두고 충무공 동상이 있는 꼭대기의 광장으로 향했다. 산책로를 따라 충무공 동상이 있는 남망산 정상으로 이어지는 길목, 동상 근처 팔각정 전망대에서 해돋이를 맞이한 사람들이 무리지어 내려오고 있었다. 모두들 한 손에는 종이컵을 들었고 다른 한 손에는 뭔가 먹을 걸 든 걸로 보니 저위에서 무슨 행사가 있었나 싶었다.

광장 한가운데서 뭘 기원하는지 손을 모으고 꼼짝 않고 서있는 마흔 정도 되어 보이는 아낙 한 사람이 있고, 그 외에는 충무공을 주시하거나 배례하는 듯한 모습들은 보이지 않았다. 동상 앞에 사람들이 여럿 모여 있었다. 중년을 넘긴 아낙 몇이서 동상 앞에서 새해 설 차례를 지내고 음복음식을 나눠주는 모양이었다. 커피한 잔, 그리고 장군께서 박하사탕을 그리 좋아하셨다 해서 박하사탕을 차례 상에 올렸다며 박하사탕도 있었다. 조선시대에도 박하사탕이 있었나 했지만 그게 어디 꼭 그렇게 따지고 들 일인가. 몇 개를 집어 주는데 그냥 하나만 받아 들고 물러났다. 보아하니 어떤 단체에서 주관하여 지낸 그럴싸한 제사는 아닌 것 같고, 저 분들은 어떤 인연으로 이렇게 새해 새벽같이 차례를 올렸나 궁금했다. 한참을 물러나 있었다가 다시 다가갔다.

─어느 단체에서 나오신 겁니까?

"단체가 아니라 순전히 개인이 지내는 거라요. 한 십년 됐어요. 한 번은 해돋이 보러 왔는데 다른 곳에서는 인파가 몰려 그러고 있는데 장군님 앞에는 아무도 없이 텅 비어 있는 게 너무 죄스러워, 장군님 내년부터는 꼭 찾아뵈러 오겠습니다, 그렇게 시작한 게 십년이 되었어요."

─통영 분이십니까?

그중 한 분이 어느 한 분을 가리키면서 '연 할아버지 며느님'이시라 했다.

통영 연

통영에서 지내던 어린 시절, 일 년 동안 그 모든 걸 다 합쳐서도 따를 수 없는 놀이이자 구경거리는 단연 연싸움이었다. 옛날 우리 동네와 윗동네 간에 벌어졌던 연싸움은 치열하고 박진감 넘쳤다. 충무공의 전투 신호용으로 썼다는 이야기가 있듯이 통영 연은 전통 연으로 유명했다. 당시 우리는 남망산에 가서 연 만들 대나무를 잘라 왔는데, 그걸 대나무 찌러간다고 그랬다. 하긴 나 같은 3~4학년짜리 어린 녀석들도 직접 대를 쪄서 연살을 다듬고 한지를 붙이고 줄을 매고 얼레에 연줄을 감아 직접 띄우고 했으니 그런 통영 연의 남다른 전통을 내 모를 리가 없다.

광장에서 명함을 하나 건네받았다. 삼계탕 가게 이름 아래

에 '통영전통연연구소'라고 박혀 있었다. 요즘은 그런 연싸움은 없어졌고 문화원 같은 데서 주관하는 연날리기 행사가 정원대보름에 열리기는 하는데 비용 관계로 직접 하지는 못한다는 말씀이 그 댁 전통 연 할아버지네 연구소의 이야기인 듯 했다.

어릴 적 살던 곳이라 새해를 맞아 잠시 내려왔다는 말에, 이렇게 고향을 찾아주시니 고맙고 반갑다는 말씀이었다. 사실 고향은 아니고 어릴 적 살던 곳이라며 굳이 오리지널 통영 사람의 자격을 못 갖춘 사실을 고백했더니, 그러니까 고향이지요, 란다. 여기서 고향은 태어난 곳이란 어휘적 의미를 넘어서서 오랜 인연이 닿은 고장이라는 의미가 된다. 그렇다면 나도 통영인으로 받아들여진 건가. 그저 고마울 뿐이었다. 조금씩 식어가는 커피 한 잔을 받아들고 자리를 떴다. 그 때까지 좀 전의 젊은 아낙은 여전히 경건한 모습으로 계속 손을 모으고 있었다.

연이라면 요즘도 한강 둔치공원 같은 곳에서 날리는 형형색색에 끝없이 길게 매달아 용틀임하듯 꿈틀거리는 용연 같은 화려하고 다양한 형상의 연들을 볼 수 있지만 예전 통영의 연날리기 전통은 연과 연이 서로 치열하게 싸우는 연싸움이었다. 튼튼하고 안정되게 제작된 함대 같은 연이었고 연에 맨 연실은 당연히 튼튼해야겠지만 아교풀로 사금파리 가루를 매겨 중무장했다. 연과 연이 공중에서 맞붙어 서로의 줄을 끊는, 경기라기보다는 전투였다. 무승부란 없고 둘 중 하나의 줄이 끊어져야 게임이 끝났다.

나도 동네 아이들과 어울려 겨울만 되면 남망산에 올라 대를

쪄서 부엌 식칼로 잘라 연대를 만들었다. 칼날 나간다고 어머니께 혼이 났지만 날 나가는 게 무엇인지 개념이 없는데 그걸로 아무리 혼내 봐야 소용없는 일인 걸 어머니는 미처 모르셨을 거다. 한지에 그림도 그려 넣고 '천하제일' '남북통일' 이런 글귀도 써 넣어 연줄을 매고 가다듬어 얼레에 감아 두는 걸로 연날리기 준비가 끝났다.

통영의 연싸움은 해변의 아랫동네 우리 동네와 동네 뒤 언덕 윗동네의 자존심 싸움이었다. 새해 들어 정월 대보름까지 거의 매일 연을 띄우다보니 아래 위의 동네 대표 연은 언제 어디서든 반드시 맞닥뜨릴 걸 대비하여 연마하고 다듬으며 전투에 임할 태세를 갖추고 있었을 것이고, 그래서 서로 선전포고같이 연싸움 붙을 날이나 시간을 정해놓고 그랬을 건 아니었겠지.

연은 바다 쪽으로 날려보낸다. 죽죽 벋으며 솟아오르던 연은 급기야 하늘 높이 작은 점이 되고 큰 요동 없이 좌우로 작은 원호를 그리며 안정되어 간다. 아랫동네의 연이 오르면 윗동네의 연도 뒤따라 오르고, 혹은 그 역순으로 어떻게든 간에 어느 정도 간격을 두고 서로를 견제한다. 둘 중 하나가 서서히 근접해 오면 다른 하나는 짐짓 피한다. 그러기를 한참, 어떨 때는 곧바로 싸움이 붙기도 하지만 대부분은 그냥 후다닥 붙는 게 아니라 몇 번 견주다가 별일 없다는 듯이 돌아간다. 그러다 어느 날 전운이 감돌면서 하나가 다가가고 다른 하나도 피하지 않으면 그건 곧 싸움이 붙는다는 전조다. 구경하던 사람들은 직감적으로 그걸 감지한다.

"와, 오늘은 제대로 붙겄다!"

두 연줄이 서로 얽혀 X자로 엮이면 정신없이 줄을 풀어내야 한다. 연줄에는 아교로 풀을 하여 곱게 빻은 사금파리 가루를 메겨 놓아 무시무시한 절단장치가 되어 있어서 잠시라도 멈추어 있으면 치명적 상처를 입고 그 자리에서 줄이 끊어져 버린다. 사금파리 가루를 정교하게 잘 메긴 튼튼한 줄에 무기를 갖추는 게 중요하지만, 상대의 줄을 옭아매어 잘 움직이지 못하게 해 놓으면서 내 연줄은 한 자리에 멈춰 있지 않도록 전력으로 줄을 풀어내는 게 그 못지않게 중요한 기술이었다.

전투가 끝난 다음은 더욱 드라마틱했다. 연 하나가 깔딱깔딱하며 펄렁대면 그건 줄이 끊어져 멀리 날려가고 있다는 거고, 끊어지지 않은 연은 계속 그 자세를 유지하며 벋어 나간다. 구경하는 사람들은 한참 동안 우리 동네가 이겼는지 저쪽 동네가 이겼는지 모른다. 워낙 하늘 높이 멀리 올라가 있다 보니 끊어진 연줄이 축 처져 바닷물 수면에 내려앉는데 걸리는 시간이 있어서 구경꾼은 어느 쪽이든 줄이 처져 내릴 때까지 기다릴 수밖에 없다. 아랫동네가 지면 연실은 바다로 빠져 내리고 연 주인의 얼레는 그냥 빨리 감아 회수하면 된다. 그나마 윗동네 연은 아랫동네 구경꾼들의 손에 들어가 한참의 연줄을 잃는다. 이미 소금물을 먹은 참이라 정예 싸움연의 연줄로 쓰지는 못하지만 우리 같은 아이들 연줄로는 최고였다.

통영의 연날리기는 그냥 연날리기 대회의 연 경연장이 아니

라 윗동네와 아랫동네의 자존심이 걸린 전투였다. 우리 동네와 연 싸움을 하는 윗동네는 벽화마을로 유명해진 동피랑이었다. 동피랑 자락에 하얀 건물의 교회가 있었는데 지금은 게스트하우스로 바뀌었다. 그 맞은편에 아버지 직장, 은행 지점장 사택이 있어서 그 댁에 자주 놀러가거나 심부름을 간 적이 있는데 지금은 공터가 되어 있었다. 딱 거기까지가 내 행동 범위였고, 그 위쪽 동피랑에 대한 기억은 전혀 없다.

동피랑 벽화마을에는 많은 여행객들로 활기가 넘쳤다. 동네 구경 틈틈이 어디서든 누군가의 집 앞에 서서 동네 바깥으로 고개를 돌려 강구안 쪽을 내다본다. 미륵도의 미륵산, 해저터널이 지나는 해협, 그리고 남망산 너머의 한산도를 비롯한 바다가 보인다.

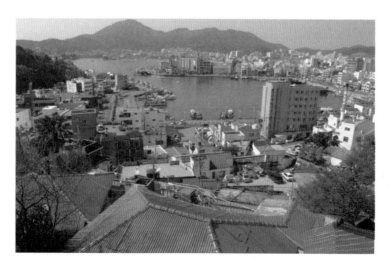

동피랑에서 날린 연이 날아간 곳

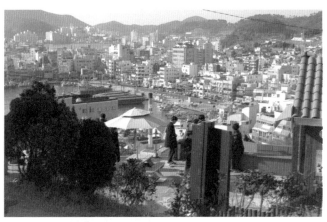

↑ 동피랑, 강구안

동피랑

↓ 동피랑 관광온 수녀님들

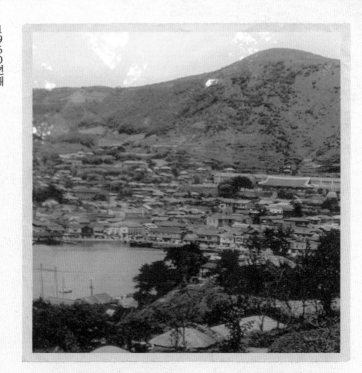

1960년대

남망산 중턱 안내판의 사진.
남망산에서 바라보이는 통영.
옛 강구안 해변에 우리 동네가 보이고
그 뒤로 산 중턱에 세병관이 보인다.

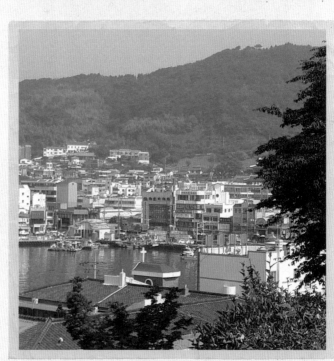

현재

강구안 세병관 모습.
남망산의 숲이 무성해졌고
통영항 둘레로 옹기종기 모여 있던
나지막한 집들이 모두 현대화되고 깨끗
해졌다.

통영, 강구안 풍경

1962년 박경리의 소설 『김약국의 딸들』이 발표되고 이듬해에 동명의 영화가 개봉되었다. 소설도 영화도 배경은 모두 통영이었다. 초등학교 1학년 2학기 때 전학가서 4학년 마칠 때까지 3년 반을 통영에서 살았다. 우리 집은 항구가 똑바로 바라보이는 해변에 신작로 하나를 사이에 두고 있었다. 영화 제작 연도로 셈해 보니 내가 통영을 떠난 직후에 촬영된 것 같은데, 해변을 거닐다가 선착장의 배에 탄 친구와 작별 인사하는 장면에서나 바다가 내려다보이는 언덕길을 걸으며 옛날식 데이트를 하는 장면 여러 곳에서 나는 영화를 본다기보다는 옛날 살던 동네를 더듬는 것 같았다.

그러나 실제 통영에서는 옛날 살던 집을 찾아내기 어려웠다. 남망산, 언덕 어디쯤에 서면 통영 구도심이 한눈에 내려다보였다. 항구가 보이고 항구와 우리 동네의 신작로 그 너머로 아버지 직장

나의 옛 기억을 일깨워 준 것은 세병관 올라가는 긴 계단의 마모된 돌, 교문 옆에 있던 느티나무, 세병관 마룻바닥 그리고 빗물로 패인 홈 자국 같은 사소한 것들이었다.

↑ 계단

↓ 마루

↑ 느티나무

↓ 물홈

이 있던 주변에 시장이 있고, 그런 중심가 뒤로 삼도수군통제영의 세병관이 자리한 산자락 같은 익숙한 전경이 펼쳐져 있었다.

충무

통영은 입시란 게 있는지조차 모르고 그저 바다와 더불어 신나게 마지막 어린 시절을 보낸 곳이었다. 그때 통영은 충무였다. 시로 승격된 지 얼마 되지 않은 때였고 초등학교는 다섯 곳이 있었다. 우리 학교 통영국민학교는 줄여서 '통국'이라고 불렀다. 소설『김약국의 딸들』에서 "안뒤산 기슭에는 동헌과 세병관 두 건물이 문무를 상징하듯 자리잡고 있었다"고 했는데, 동헌은 모르겠고 세병관은 운동장 끝머리에 있었다. 칸막이 없이 통으로 큰 홀을 이루고 있어서 평소에도 거기 들어가 놀았다. 지붕이 무너져 내릴 위험이 있다 해서 철망으로 막아놓고 출입을 통제하게 되면서부터 들어갈 수 없게 되었지만, 비가 오면 비를 피해 놀기 좋았고 뜨거운 여름에는 시원해서 좋았다. 때때로 실내체육관 대용이 되어 배구 시합이 열리기도 했다.

전국이 모두 교실 부족으로 오전 오후 나눠 2부제 수업을 하던 때라 우리도 저학년들은 격주로 오전반과 오후반을 바꾸어가며 수업을 했다. 토요일에는 오후반도 아침에 등교하여 운동장에서 수업을 하거나 간혹 학교 뒤의 안뒤산에 올라갔다. 말이 수업이지 그게 공부가 될 리 없었으니 한 달에 한 번 꼴로 산으로 소풍을 간 셈이다.

친구들이 풀밭을 헤치고 뛰어다니는 동안 나는 발아래 펼쳐

지는 경관을 보며 세상을 만나고 있었다.『김약국의 딸들』은 그 모습을, "북장대 줄기를 타고 뻗은 안뒤산이 시가를 안은 채 고깃배가 무수히 드나드는 바다를 내려다보고 있었다"고 묘사하고 있다만, 나 역시 들판과 강과 강가의 백사장이 펼쳐지던 상주 우리 동네하고는 완전히 다른 경관에 홀렸던 게다. 바로 발아래로 학교, 운동장, 세병관이 내려다보이고 그 너머로 다닥다닥 붙은 시내와 항구, 그 너머로 미륵산, 바다 건너 한산도 앞바다, 물론 그게 한산대첩바다인지도 한산도와 여수 사이 한려수도의 시작인 것도 모른 채그런 걸 만나곤 했다. 세병관 마당 끝 담장에서도 통영 시내가 훤히

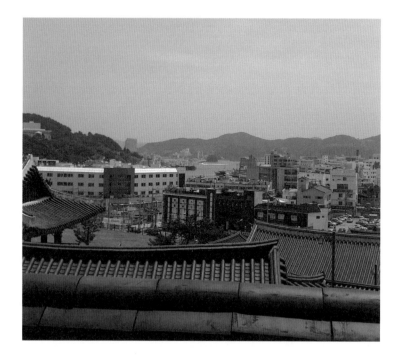

세병관에서 내다보이는 강구안 일대. 학교 공부가 끝나면 집에 가기 전에 여기로 와서 멀리 바다와 미륵산 일대를 바라보곤 했다. 예전에는 높은 건물이 거의 없어서 바다가 훤히 보였다.

내려다보였다. 항구와 바다 너머 웅장하게 버티고 선 미륵도의 미륵산을 마주할 수 있어서 학교가 파하면 거기로 가서 집에 가기 전까지 한참을 바라보곤 했다. 세병관 옆으로 약간 경사진 길을 따라 교문을 들어서면 곧바로 느티나무 노거수가 서 있었는데, 그 당시 나온 우리나라 영화 〈느티나무 있는 언덕〉을 따라 거기는 내 마음의 느티나무 있는 언덕이었다.

옛날 우리학교 교정에는 통제영이 복원되어 있었고, 세병관 마당과 주변 일대도 깨끗하게 옛 통제영 시절로 복원되어 있어서 내게는 낯설었다. 다만 교문이 있었던 곳의 수백 년 된 느티나무가 홀로 나의 기억을 생생하게 일깨우고 있는데, 참 희한하게도 세병관 올라가는 긴 돌계단의 깨지고 마모된 모서리와, 새로 깔아놓은 세병관 마룻바닥 중 벌레 먹은 자국이 선명하고 골이 패인 오래된 마루 널, 그리고 처마 아래 기단 끝에 낙숫물로 파인 물홈 같은 사소한 것들이 나의 옛 기억을 일깨워주고 있었다.

우리 집은 바로 해변에 있었다. 집 앞에서 시작된 해변은 왼쪽으로는 남망산 공원입구 오르막이 시작되는 언저리에서 크게 휘어져 나가고, 오른쪽으로는 항구를 지나 반 바퀴 정도 계속 휘어져 남망산 기슭과 거의 맞닿을 만큼 돌아갔다. 그 안의 옴팍하게 감싼 만을 이룬, 요즘 강구안이라 부르는 곳은 여객선 항구였고 통영항이라 불렀던 것 같은데 확실하지는 않다.

길 쪽에 면해 있던 우리 집 다다미방은 온통 내 차지였다. 창턱에 걸터앉아 강구안의 항구 풍경, 길가는 사람들 구경하거나 항

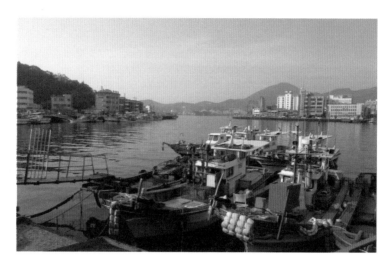

강구안 앞바다

구로 드나드는 여객선들을 바라보곤 했다. 남망산 자락을 돌아 항만 입구 어귀로 접어드는 모든 여객선들은 기적을 뚜 하며 울리고 고성능 스피커로 최신 유행가 가락을 휘날리며 입항했다. 지금도 따라 부를 수 있는 1960년대 이전의 유행가는 거의 그때 여객선에서 나온 노랫가락으로 배운 것들이다.

　　창문턱 아래에는 작은 도랑이 파여 있었는데 밀물 때면 도랑까지 바닷물이 올라왔다. 물이 차올랐다가 빠지는 사이 도랑으로 기어올라 왔다가 미처 나가지 못한 작은 게를 잡는데 정신을 팔았다. 결국은 모두 놓아줄 거면서. 혹은 바닷가에서 파란 물속을 휙휙 떼 지어 다니는 멸치 떼 녀석들을 보는 것만으로도 지루할 틈이 없

었다. 아니면 틈나는 대로 그림을 그렸다. 생전 처음 본 바다의 배가 신기해서였는지 매일 일상으로 보는 게 그것들이어서 그랬는지, 크고 작은 크기에 생긴 모양마다 배란 배를 다 그려냈다.

바다 구경하는 것이 지루해지면 마당의 배수구 구멍을 걸레 같은 걸로 막아놓고 동생과 합심하여 펌프질로 마당 가득히 물을 채웠다. 세 살 아래의 동생은 슈퍼 키드였다. 동생과 힘을 합치면 세상에 안 되는 게 없었다. 고무신이며 냄비며 집 안에서 물에 뜰 만한 것 모두 끄집어내어 물에 띄워놓고 항구놀이를 했다. 사라호 태풍이 몰아치던 날의 기억도 생생하다. 태풍을 피해 들어온 고기잡이배들로 항구가 가득 찼고 밤새도록 몰아친 파도에 정박되어 있는 배들이 함께 출렁이는 데, 박진감 만점이었다. 군용 텐트지로 덮거나 짚으로 이엉을 얹은 지붕 아래에 램프불을 켜 놓고 배 안에서 밤새 지새는 뱃사람 가족들을 바라보며 진정 아늑함이란 저런 것이라는 생각도 했었다. 어린 시절이었으니 피난이고 그런 건 내게 닥칠 걱정거리가 전혀 아니었다.

매일 아침 아버지 손에 이끌려, 집에서 빤히 보이는 남망산 꼭대기까지 올라갔다. 꼭대기 광장의 충무공 이순신 장군 동상에 아침 문안을 하고 몇 바퀴 돌다가 내려와 아침을 먹고 학교에 갔다. 겨울에는 눈이 거의 오지 않았다. 4년을 사는 동안 두 번인가밖에 눈을 보지 못했고 겨울 내내 얼음 어는 것도 드물어 장독 뚜껑에 고인 물이 얼어 둥글 넙적하게 언 얼음을 가지고 놀았던 것도 통영에서라면 신기한 일에 속했다.

옛날 우리 집이 있던 동네

살던 집을 특정하다

아무래도 기억의 시작점은 거기 남겨 있는 기억의 대부분이 담겨 있을 옛날 살던 우리 집이라야 했다. 통영 여행에는 그런 기억의 시작점에 대한 미련이란 게 분명 자리 잡고 있었다. 강구안의 북측해변의 동호동, 우리 동네는 주택가였지만 지금은 원래의 어시장이 크게 확장되어 있고 고층의 모텔과 꿀빵집, 충무할매 김밥집, 해산물집들이 가득했다. 길은 바다를 메워 큰길이 되었고 해변을 따라 주차장과 인도도 만들어졌다. 도로라 해 봐야 왕복 2차선 정도 폭의 비포장이던 한적한 해변가의 우리 집이 있던 자리를 찾을 수 있을까.

예정된 며칠의 여행을 마치고 돌아갈 시간이었다. 상경할 준비를 마치고 터미널로 향하던 길, 우리 집이 있었을 곳을 확정할 수 있는 몇 가지를 확인하느라 다시 강구안 해변으로 향했다. 집 좌우로 평소에는 판자문으로 닫아놓고 쓰지 않는 아주 협소한 사이 공간이 있었다. 사람 하나 지나기에도 쉽지 않은 틈새였는데 왼쪽 샛길은 몰래 집을 빠져나올 때 간혹 이용하던 틈새였고 오른쪽 샛길은 우리 집 공간이 아니라 구멍가게 하던 옆집 길이었다. 그 길을 비집고 가면 집 뒤쪽의 이면도로로 통하였다. 사라호 태풍이 왔을 때 칠흑 같은 한밤중에 동피랑 지점장 사택으로 피신할 때도 그 틈새 길로 갔었다.

옛날 집이 있던 곳을 쉬 특정하지 못했던 것은 길이 넓혀진 것만 생각했지 해변 전체의 윤곽까지 달라진 걸 헤아리지 못해 생긴 일이었다. 땅을 메워 길을 넓히다 보니 현재의 대로 전체 길이와 남

예전 기억으로 벅수 뒤에는 판자벽으로 된 일본식 목조 건물이 서 있었다. 그 후 타일 벽의 현대식 건물이 들어섰고 벅수 둘레에는 보호철책이 둘러졌다.(사진 위, 1990년대 초) 지금 벅수 주변은 많이 변했지만, 더 이상의 변화는 용납하지 않을 거라는 듯 벅수의 기단과 철책 그리고 벅수의 표석 까지 그때 모습 그대로였다.(사진 아래, 현재)

망산으로 꺾이는 구간처럼 해변의 관계도 달라졌을 걸로 어림잡아 셈을 해봐야 했다. 어느 2층 건물 하나가 눈에 들어왔다. 오른쪽과 왼쪽으로 틈새 공간도 저것처럼 그랬다. 원래 우리 집은 길에 면한 쪽으로 방이 둘 있었다. 하나는 흙바닥인 채로 비워둔 토방이었고, 또 하나는 일본식 다다미방이었는데 주로 내가 놀던 곳이었다. 다다미방 창턱에 걸터 앉아 밖을 내다보던 것처럼 인도 끝에 서 보았다.

통영에서 보낸 연말 3박 4일 동안이었다. 50년이 넘는 세월을 그냥 뛰어넘기에는 너무 많은 것이 변했고 그 속에서 기억하는 장소를 끄집어내는 것도 쉽지 않지만 사소한 한두 가지의 모티프만 있다 해도 그걸 실마리라고 몇십 년의 기억을 되살리는 건 생각만큼 그리 어려운 문제는 아니다.

경관을 다루다 보면 자연히 변화하는 모습에 집중하게 되고 거의 습관처럼 현재의 변한 모습을 예전의 기억 속 모습과 견주어 보게 된다. 변한 모습은 변하기 전의 옛 모습보다 못하고, 사람 사는 생활환경이란 점에서 보면 거의 모두 변하지 말았어야 했다는 쪽으로 기운다. 습관적으로 옛 것을 옹호하려드는 것도 일종의 직업의식이거나 직업병일지 모른다. 그런 습관적 태도에서 의식적으로 뛰쳐나와 현실적인 입장이 되어보려고, 그래서 조금 냉정히 보면, 옛날의 삶은 꼭 아름다웠고 낭만적이었고 그런 건 아니었다. 몹시 어려웠고 궁핍했다. 우리 집은 그래도 괜찮게 사는 축에 들었지만, 반 친구들 중에는 부모님이 모두 일을 나가 어린 동생을 업고 학교에 오는 아이도 있었다. 너도 나도 모두 어려웠던 시절이었지

↑↑ 유치환 작사 윤이상 작곡 통영국민학교 교가

↑ 박경리 ↓유치진

통영의 유명인들의 흔적

만, 모두가 반듯해진 지금 그 어려웠던 시절은 상상하기도 어렵다.

예전의 기억이 남아 있는 곳을 찾아와 보면 거의 언제나 옛것이 좋고 변해버린 현재는 자꾸 아쉬움이 되어 돌아온다. 경관은 워낙 변하는 것이어서 자연스럽게 성장도 하고 스러져 소멸되기도 한다. 간혹 생성소멸의 진행을 막고 원래 있는 모습대로 유지하기 위해 애를 쓰는 경우가 있지만, 그건 어디까지나 역사적으로 중요하고 얼마 남아 있지 않아 결코 소멸되어서는 안 될 소수의 문화재들에 대한 보존 차원의 일이다. 그런데 나는 몸에 밴 습관처럼 눈에 띄는 무엇이든 변하기 전의 모습을 떠올리고 그게 사라져버린 걸 아쉬워한다. 경관을 전공한 사람이 아니더라도 오랜만에 옛날의 기억을 따라 찾아본 곳에서 여행자는 예전의 자신이 기억하고 있는 기억 속의 경관을 떠올리기 마련인데, 눈앞에 펼쳐지는 그곳에 전혀 낯선 모습이 서 있다면 얼마나 생소하고 생경할까.

남망산에서 내려다보이는 강구안 쪽으로 세병관이 중앙에 자리했고 그 양쪽으로 동피랑 서피랑 언덕 꼭대기에는 복원된 누대가 있어서 옛날의 읍성의 구도가 확연한데, 그 아래로 강구안 항구가 똑바로 내다보인다. 굳이 좌청룡 우백호 국면을 논의할 것도 없이 통제영 읍성과 항구는 균형이 잘 짜인 한 폭의 그림이다. 한산도에 통제영을 만들고 한산대첩과 수많은 승전을 이루었던 충무공 이순신 장군 시절의 통영은 두룡포 작은 포구마을에 불구했지만, 지금 통영의 시작은 임진왜란이 지난 후 삼도수군 통제영이 설치되고 성을 쌓은 계획도시로 만들어지면서였다. 남망산 오르는 길목, 강구안

이 비스듬히 바라보이는 곳, 남망산에서 내려다보이는 한려수도 바다는 예나 지금이나 변함이 없었다. 동피랑 길에서 내려다보이는 강구안 일대의 풍광도 변함없었다. 옹기종기 모여 있던 집들이 모두 현대화되었고 깨끗해졌다.

통제영 12공방에서 비롯된 나전칠기, 통영갓 등의 전통의 고장이라는 사실은 차치하고라도, 알 만한 사람이라면 다 알 만한 통영 출신 문인 예술인은 또 얼마나 많았나. 유치진, 유치환, 김춘수, 윤이상, 박경리 등. 여기서 태어났거나 유년시절을 보낸 분이 한둘이 아니고, 이중섭처럼 잠시 살다간 인물까지 치면 그 수를 셀 수 없을 문화예술인들이 인연을 맺었다.

경관은 끊임없이 변한다. 변하지 않는 것은 살아 움직이지 않는 화석화된 경관일 뿐, 그래서 도시와 도시의 경관은 필히 변해야 한다. 하지만 그 변화란, 그걸 기억하는 사람들이 기억을 따라 추정이 가능한 만큼의 정도와 그만큼의 변화 속도와 관계되어야 한다. 나야 통영에 관해서라면 초등학교 시절의 단 몇 년간의 기억공간일 뿐, 통영을 고향으로 하는 많은 분들을 대신하여 내가 가진 기억공간을 헤아려 보더라도 며칠간의 여행에서 느낀 통영은 거의 그 임계선을 드나들고 있었다.

경관은 끊임없이 변한다.
변하지 않는 것은 살아 움직이지
않는 화석화된 경관일 뿐,
그래서 도시와 도시의 경관은
필히 변해야 한다.

1961년

남망산 정상에서는 멀리 한산도와 점점이 뿌려 놓은 것 같은 다도해 수많은 섬들이 보였다.

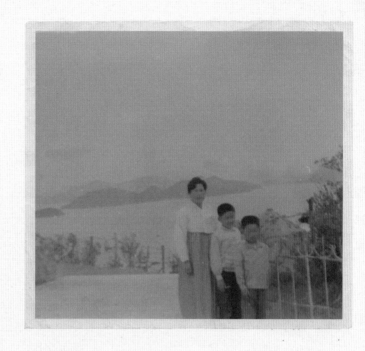

현재

지금은 주변에 숲이 우거져 조망이 자유롭지 않지만 광장 아래쪽 새로 세워놓은 팔각정에서 예전처럼 다도해 경관을 만날 수 있다.

상주에서는 보지 못한 바다가 눈앞에 벌어지는데, 이 경이로운 풍
경으로 해서 나는 이사하던 첫날부터 통영에 흠뻑 빠졌다. 물에 들
어가 헤엄을 치거나 물장난을 치며 물과 함께 하는 것이 아니라 주
로 바라보는 쪽이었다. 남망산은 거의 섬이나 다름없어 정상까지
올라가지 않아도 둘레길 곳곳에서 다도해 내해의 잔잔한 바다를
바라볼 수 있었다. 충무공 동상으로 올라가는 길목에는 바다를 바
라보기 좋아 내가 좋아하던 장소들이 여럿 있었다.

　　종종 손님이 내려오시던 배를 타고 나가서 한산도 제승당까
지 다녀올 수 있지만 혹 시간이 여의치 않으면 통영의 여기저기 아
름다운 해변을 둘러보는 것도 훌륭했다. 그러기에 남망산만한 데가
있었을까. 집에서도 똑바로 보이는 곳이어서 한나절 거닐면서 한
적한 시간을 가지기에 그만한 데가 없었다. 휴일 소풍 삼아 올라 갔
다가 찍은 사진들이 집에 몇 장 있었다. 지금은 숲이 우거져 아무데

연화도 보덕암 용머리바위

서나 이 같은 광활한 정경을 만날 수 없지만, 멀리 한산도와 점점이 뿌려져 놓인 수많은 섬들이 만드는 다도해 경관을 바라보는 것도 좋아했다.

연화도

연화도를 가게 된 것은 그냥 우연이었다. 예전에 본 영화 〈순애보〉에는 귀차니즘에 빠져 무료하게 지내던 주인공이 그냥 별 생각 없이 달력에 들어 있는 사진 한 장 때문에 비행기를 타고 알래스카로 떠났었는데, 내가 꼭 그런 식이었다. 바닷가 호텔, 이른 아침 창밖으로 뜨는 아침 해를 마주하던 날, 탁자에 놓인 사진 화보 하나가 눈에 띄었다. 사진에 있는 거기를 가 봐야겠다며 그날 다른 계획들을 모두 뒤로 미루고 여객항구로 내달려갔다. 그래서 만난 게 연화도의 용머리바위였다.

연화도는 통영에서 배를 타고 한 시간, 한산도와 통영 맞은편의 미륵도 사이의 물길을 헤치고 달려간 다도해 한려수도 거의 끝머리 섬이다. 선착장 해안에 옹기종기 모여 있는 작은 마을을 지나 산길로 접어들면 곧 연화사가 나온다. 연화사를 지나면서 산길이 급히 가팔라진다. 거의 등산을 하다시피 연화산 고개를 넘어가면 한려수도의 다도해가 끝나고 망망대해가 한눈에 펼쳐지는 수평선의 전망이 펼쳐지는 해안 능선길이 나온다. 그 너머에 망망대해를 마주하며 연화사의 암자 보덕암이 있다. 보덕암 가는 길, 망망대해가 펼쳐지는 새파란 바다에는 조각배가 떠 있고, 물 위에는 쪽빛

창공을 누비며 바쁘게 오가는 제비들의 날쌘 비상이 어지러운데, 어떻게 보면 아름다운 OST 선율의 영화 〈일 포스티노〉의 장면이 떠오르기도 한다. 또 어떻게 하다 보면 밭에서 일하는 보덕암 스님과 보살들의 모습이 더해져, 무릉도원경이 있다면 꼭 이런 것 같겠다 싶다.

무릉도원의 선경은 어떠한가에 대해 조선 선비들 사이에서는 상반된 해석이 있었다. 어떤 이는 인간 세상이 아닌 별세상 같다고 했고, 어떤 이는 그게 아니라 오히려 평범한 우리 일상의 모습과 다르지 않다고 했다. 이상향의 경관을 두고 해석한 양단의 견해이기도 하지만 성리학자로서 학문의 궁극은 출세를 하고 모든 이들에게 추앙받는 그런 영광스러움일까, 아니면 자기수양으로서 학문의 궁극에 이르렀다 해도 그건 내면의 문제이지 겉으로 드러난 모습이 결국 평상과 다른 무엇은 아니라는 걸 일러주는 것일까.

구곡 무릉도원

다시 이야기로 돌아와, 어부는 그곳을 다시 찾으나 어디서도 찾을 수 없었다. 고산 윤선도는 보길도에서 「어부사시사」를 지었는데, 여기의 어부나 세연지 정원이나 모두 어부가 찾아든 곳, 무릉도원으로, 이상향을 기리는 도학자의 모습을 연상해 볼 수 있다.

'구곡(九曲)'은 중국 무이산 계곡을 무대로 계류를 거슬러 올라가면서 굽이지는 지점에 1곡, 2곡… 이렇게 9곡까지 순서대로 이름을 붙이고 곡마다 고사에서 비롯되는 장소적 의미를 부여시켜

노래한 「무이도가」를 원형으로 조선시대 성리학자들이 즐겨 다루었던 전통적인 경관 표현 방식이었다.

주자의 「무이구곡」과 「무이도가」를 바탕으로 하여 특히 조선시대의 우리나라 선비들은 즐겨 구곡을 경영하면서 선비로서 도학의 경지를 표현했었다. 아홉 곳을 지정하여 각각 골짜기를 따라 구비도는 계류에 아홉 곳을 지정하여 각각 학문도야의 단계를 상징적으로 중첩시킨 일종의 경관표현 같은 것이었다. 1곡에서 시작하여 순서로 꼽아서 9곡이 끝나는 곳의 아홉 번째의 곡은 계류의 상류가 되어 도를 닦는 학문과 성취 단계를 상징하는 최종목표지로 도와 학문도야가 완성된 궁극처를 의미했다. 우리나라 구곡의 대표적인 곳으로 우암 송시열에 의해 다루어진 화양계곡의 화양구곡이 있고, 화양계곡의 상류를 지나 경상도 쪽으로 연이어 지는 선유계곡의 선유구곡이 있다. 그리고 소백산 아래 부석사 들어가는 길목, 풍기의 벽계구곡 등 현재 우리에게 알려진 곳이 그 외에도 여럿 있지만, 실제 그곳의 뛰어난 경관으로 해서 유명한 것은 아니다.

> "구곡이 바야흐로 다하매 시야가 환하게 트이고 뽕과 삼은 우로에 젖어 평천에 흐르네. 어랑은 다시 도원의 길을 찾지만 오직 인간 세상이 별천지이로다." ____ 고봉 기대승(1527~1572)

영화 〈오즈의 마법사〉 OST 《Somewhere Over the Rainbow》, 굳이 찾자 해도 어디에서도 손에 닿을 수 없는 무지개와도 같은 꿈,

↑ 소쇄원, 투죽위교

↓ 소쇄원 목판도

그런데 알고 보면 그건 멀리 있는 게 아니라 바로 곁에 있더라는 노래처럼, 구곡의 궁극처란 무심코 어떤 순간에 우리도 모르게 거기 무릉도원 한가운데 서 있게 되는 게 아닐까? 연화도의 용머리바위, 수평선 한끝을 병풍처럼 막아서서 멀리 태평양 망망대해로 치고 나가려는 용머리 같은 장관의 경관이 저기 있는데, 바로 머리 위에는 가을 하늘 잠자리 떼처럼 새파란 하늘을 바쁘게 오가는 제비 떼의 날쌘 비상이 있고, 손에 닿을 것 같은 곳의 밭에서 일하는 스님과 보살들의 느릿한 손길이 더해지면서 이게 바로 일상 같은 구곡 궁극처의 풍경이겠거니 했다.

소쇄원 목판도

퇴임 준비를 하느라 연구실 방을 정리하던 중 사진 한 묶음과 서류 사이에 끼어 있던 소쇄원 목판을 꾹꾹 눌러 한지에 영인한 소쇄원도가 하나 툭 튀어 나왔다. 젊은 시절, 작은 답사동우회를 만들어 방학을 이용해 답사를 다녔는데 첫 방문지로 택했던 소쇄원. 예전 『소쇄원, 긴 담에 걸린 노래』 출판 때 쓰지 않고 빼놓았던 사진과 소쇄원을 방문했던 때 소쇄원 주인장으로부터 받은 목판도였다.

잠시 일을 멈추고 사진과 목판도를 들여다보니 함께 했던 멤버들의 면면이 떠올랐다. 처음 소쇄원을 찾아갔던 때가 생각나 참으로 오랜 시간이 흘렀구나 싶었다. 대부분 각자 자리에서 핵심 인물들이 되어 자기 몫을 잘 해내고 있는 걸로 알고 있지만, 그중에는 이미 세상을 뜬 사람들도 있다. 한 사람은 제자고 또 한 사람은

소쇄원 주인 양재영 씨렸다. 소쇄공 양산보(1503~1557) 직계손으로 열정적으로 소쇄원을 지키고 돌보던 분이었는데, 우리의 첫 답사를 의미 있게 만들어 주었고 나로서는 소쇄원 책을 만들 수 있도록 결정적인 이야기를 들려주었다. 이를 계기로 소쇄원과는 깊다기보다는 진정으로 관계 맺게 되었다. 당시 부친께서 생존해 계셨지만 우리는 양재영 씨를 종손이라 불렀다. 그도 몇 해 전 젊은 나이에 세상을 떴다.

> "소쇄원 초입 어디쯤에 무너진 다리가 있었습니다."

지나가는 말처럼 던져 주었던 양 선생의 이 한마디는 원래 거기에 무너진 다리가 있었다는 이야기였다. 그냥 얼마 전까지 있었던 다리 하나에 관해 그냥 해 준 것인지, 무심한 듯 툭 던진 의도적인 멘트였는지는 확실하지 않았다. 아무려나 그것으로 「무이도가」의 1곡 '끊어진 홍교'를 떠올리고 소쇄원의 조원경관을 구곡의 구성에 따라 해석해보기로 귀띔 받기에 충분했다.

내원과 외원

소쇄원은 오곡문이라 불리는 곳의 담장을 경계로 하여 그 안으로는 계류와 폭포와 정자 광풍각이 한데 어우러진 정원이 있고 문을 나서면 서서히 오르막이 되는 야산이 펼쳐진다. 담장을 경계로 안팎을 내원과 외원이라 부르지만, 원래 그렇게 나누어 부르던 건 아니

고 근자에 들어서 편의상 그렇게 하고 있다. 외원의 산 중턱에는 인공으로 판듯한 작은 동굴이 있고, 고암동굴이라 부른다.

고암동굴에서는 소쇄원 너머 멀리 무등산까지 펼쳐진 일대가 발 아래로 내려다보인다. 골짜기가 한 번 크게 꺾여 있는 관계인지 거기서 소쇄원 내원은 확실히 눈에 들어오지 않고 짙은 숲이 우거져 보이는 그 즈음이려니 싶은 정도다.

소쇄원을 처음 답사하고 돌아와 양 선생이 툭툭 던지듯 들려준 이야기들을 한데 모아 놓고, 이들이 한결같이 가리키는 게 무엇일가 조각 그림의 퍼즐을 맞추어 보았다.

외원도 소쇄원의 정원

『소쇄원, 긴 담에 걸린 노래』가 출판된 얼마 후, 초등학교 다니던 아이들의 방학을 맞아 남해안 쪽으로 갔다가 올라오는 길에 잠시 소쇄원에 들렀다. 소쇄원은 언제 찾아가도 조용한 절간같이 적막한 곳이었지만, 그날은 감당을 못할 지경으로 많은 관람객들이 몰려들어 있었다. 아이들과 정원을 둘러보며 광풍각 부근에 있는데, 언제 알고 왔는지 양 선생이 다가와 날 반겨주셨다.

얼마나 많은 사람들이 몰려와 있는지 제대로 사진 촬영하기도 어려울 정도였던 게 그냥 그날만 우연히 그런 게 아니었던 모양이었다. 얼마 전부터 생긴 현상이라, 전에 없이 갑자기 이게 무슨 일인가 양 선생도 처음엔 영문을 몰랐단다. 한번은 그 사람들이 무슨 복사물을 들고 다니기에 그게 뭔가 싶어 건네받아 봤더니 잡지

↑ 소쇄원 제월당

↓ 오곡문

에 실린 소쇄원 관련 내 글이었던 모양이다. 실은 어느 건축 잡지에서 의뢰가 와서 소쇄원에 관한 이야기를 실은 적이 있었다.

특유의 언변으로 툭 던지듯 하는 말이 "교수님이 아주 큰 획을 그으셨습니다"는 것이었다. 그 글로 사람들에게 널리 알려진 거라니, 뭐 그럴 수도 있긴 하겠지만 그게 뭐 그리 대단한 거라고 큰 획을 긋고 그럴까 했다. 양 선생 이야기는 그간 소쇄원의 문화재 관리를 위해 도에 지원금 신청을 하곤 했는데, 소위 내원에 해당되는 곳만 문화재로 인정되어 예산이 책정되어 왔던 모양이었다. 오곡문 바깥으로는 정원으로 인정을 해주지 않거나 심증은 가지만 뚜렷한 객관성 있는 근거가 제시되지 않는다 해서 번번이 거절당했다. 양 선생 입장에서는 예산 지원도 지원이지만 외원의 존재를 인정해주지 않는다는 게 몹시 안타까웠던 거였겠지. 그랬던 게 책이 출간된 후 드디어 소위 외원이라 하던 오곡문 밖 고암동굴까지 모두 전통 정원으로 인정하고 문화재로서 관리될 필요가 있다는 사실이 수용되어 예산을 지원 받게 된 모양이었다. 그러면서 그게 다 내 덕이었노라 그랬다.

오곡문을 경계로 문 안과 문 바깥을 소쇄원의 내원과 외원이라 부른다. 문 안의 정원은 상당히 인공이 가미된 조원이 있고, 문 밖의 공간이 상대적으로 인공이 덜 가미된 외형 차이가 있어 누군가 한번 그렇게 구분하여 부르기 시작한 게 지금은 거의 고정되어 가는 것 같다. 그러나 문 밖의 공간 역시 엄연히 오곡문 안의 조원이 계속 이어진 동일한 정원이기에 문 안팎의 공간을 내원과 외

원으로 구분한 자체가 잘못으로 애초에 그런 구분이 있어서는 안 되는 곳이었다.

오곡문을 경계로 그 안쪽의 1곡에서 4곡에 해당되는 공간으로부터 문 밖으로 연장되어 산기슭 야산으로 6곡에서 9곡에 이르는 확장된 공간이 되어 소쇄원 전체는 9곡의 선형구도를 따라 하나가 된다. 아홉 곳의 곡 중 맨 마지막 장소 고암동굴은, 「무이도가」의 9곡에서 동굴을 지나 가닿은 복숭아꽃 가득한 무릉도원의 입구에 해당하는 장소였다.

남망산에서 바라보이는 한산도 일대의 다도해 섬들, 한산도 너머로 더 멀리 나간 곳에는 욕지도, 매물도 같은 아름다운 섬들이 많지만, 어릴 적엔 이 충무공의 제승당 유적이 있는 한산도까지가 부모님과 동반하여 내가 갈 수는 있었던 경계 끝이었다. 이제 한산도 너머의 연화도, 욕지도, 매물도…… 이렇게 멀리 나간 섬들을 찾아가는 색다른 경험들로 한없이 확장되어 간다. 그 중 연화도의 기억은 용머리바위, 수평선과 마주하며 조용히 자연과 하나가 된, 「무이도가」의 무릉도원을 떠올릴 만한 감성공간이었다.

남망산에서 바라보이는 한산도 일대의
다도해 섬들, 한산도 너머로 더 멀리
나간 곳에는 욕지도, 매물도 같은
아름다운 섬들이 많지만, 어릴 적엔
이 충무공의 제승당 유적이 있는
한산도까지가 부모님과 동반하여
내가 갈 수는 있었던 경계 끝이었다.

1988년

석굴암 일출.
초등학교 수학여행 때
처음 가 본 석굴암,
삼대가 덕을 쌓아야
평생 한 번 볼까말까 하다는
석굴암 일출 구경은 1988년
몹시 추웠던 어느 날,
바다 위로 솟아오르는
빨간 아침 해와 마주하였다.

경주 수학여행

통영에는 영화관이 셋 있었는데 그 중 가장 큰 영화관이 학교 가는 길목에 있었다. 매일 그 앞을 지나다니며 영화 간판을 구경했다. 학교에서 단체관람을 하거나 부모님을 따라다니기도 했지만 혼자서도 곧잘 영화구경을 다녔다.

3학년 때 부산에서 전학 온 친구가 있었는데 나하고 집 가는 방향이 비슷해서 함께 가는 경우가 있었다. 하루는 그 친구가 "만화 보러 가자"고 하는데, 난 그게 무슨 소린지 몰랐다. 무슨 이런 촌놈이 있느냐며, "너 안 되겠다. 지금 바로 만화방으로 가자." 이렇게 되어 그 친구에게 이끌려 간 게 만화와의 첫 대면이었다.

통영에서 대구로 전학을 가야 했을 때는 새로운 곳에 대한 설렘보다는 아쉬움이 컸다. 통영이 아니면 영화나 만화 같은 게 없는 줄 알았다. 언제든 다시 돌아오리라는 비장한 결심으로 통영을

떠났다.

　대구에서는 초등학교 5학년 때부터 중학교를 마칠 때까지 지냈다. 갑자기 대도시에 간 나는 문화충격 같은 걸 받았다. 영화관은 개봉관에 재개봉관까지 해서 셀 수 없이 많았고, 만화가게는 우리 집 골목만 벗어나면 바로, 그것도 두 개가 연이어 있었고 학교 교문을 나와 몇 발자국 안 간 곳에도 줄줄이 있었다. 영화관 천정에는 통영의 극장 전등보다 수십 배나 많은 불이 달려 있었고, 영화가 끝나고 새로 시작하는 사이 막간에는 광고로 만화영화까지 보여줬다. 방학 때면 한 달간 문화교실이라 해서 이삼일에 한 번씩 새 영화를 했는데 학생요금으로 싸게 들어갈 수 있는 데다가 모두 학교에서 관람을 인정하는 것들이어서 몰래 숨어들 필요도 없었고, 부지런히 용돈을 아끼면 거의 매주 한 편은 볼 수 있었다. 대구의 그런 막강한 문화시설 속에서 통영은 완전히 까먹었다.

　대구에서 살던 동안 주 활동무대였던 집과 학교 외에 기억에 남는 것은 초등학교와 중학교 때 두 번의 수학여행으로 경주에 갔던 일이다.

　초등학교 수학여행 때는 불국사역 부근의 여관에 묵었다. 경주에서 울산으로 가는 국도에서 불국사로 꺾어지는 모퉁이 부근이었다. 일출구경 간다고 새벽같이 일어나야 했다. 불국사까지 한참을 걸어가야 했고, 거기서 다시 산길을 걸어 올라가야 했다. 지금처럼 찻길이 생기기 전인 데다가 산길이 지금처럼 잘 닦인 게 아니어서 위험한 곳이 곳곳에 도사리고 있었다. 석굴암 앞에는 캄캄하게

칠흑 같은 어둠만 깔려 있는데, 춥고 배고프고 졸리고, 구름인지 안개인지 마구 바람에 휘날리는 뿌연 비안개 같은 것만 실컷 두들겨 맞았다. 중학교 수학여행 때는 남해안을 돌아서 마지막에 경주에 갔다. 불국사까지만 갔고 토함산에 올라간 기억이 없는 걸 보니 석굴암 일출은 일정에 없었던 것 같다.

대학을 졸업하고 한 10년쯤 된 어느 여름, 아이들을 할머니께 잠시 맡기고 아내와 둘이서 단출하게 경주에 갔다. 꼭 토함산에 올라 일출을 맞아 봐야 할 것 같았다. 불국사 앞 여관에서 자고 이른 새벽, 아직 사방이 캄캄한 때 길을 나섰다. 마침 새벽 예불을 알리는 불국사 종소리가 울려 퍼지고 하늘에는 별이 총총했다. 새벽 예불 종소리에 초롱초롱한 별까지 더해서 호기롭게 산길을 타고 올랐다. 그때만 해도 비를 쫄딱 맞고 내려오게 될 줄은 꿈에도 몰랐다.

그 후로 경주 갈 때마다 토함산을 오르며 일출을 보려고 애를 썼지만, 삼대가 덕을 쌓아야 평생 한 번 볼까 말까 하다는 그 어렵다는 석굴암 일출구경은 번번이 실패했다. 짙은 구름과 연무에 갇혀 해는 한참을 솟아오를 때까지 제 모습을 드러내지 않다가 거의 중천에 이를 즈음에야 구름을 헤치고 제 모습을 보인다. 구름에 가려 보이지 않아도 해는 이미 뜬 상태여서 온 세상은 훤해 있다. 그래서 사람들은 해는 떴지만 해를 보지 못한다. 끈질기게 기다리던 사람들의 아쉬워하는 탄식이 터지고, 누군가의 익살도 나온다.

"오늘 해는 내일 뜬답니다."

석굴암 일출 맞이가 특히 어려운 건 동해안 쪽으로 완전히 뚫려 있어서 새벽의 동해안 쪽 대기 영향을 받는 탓이다. 해가 뜨기 전에는 동산령 능선을 경계로 석굴암이 있는 동해안 쪽과 불국사가 자리한 경주 시내 쪽은 대기조건이 완전히 다른 상태가 된다. 바다에서 불어오는 습기 먹은 바람이 눅눅하게 구름을 만든다. 그래서 동산령을 경계로 시내 쪽은 포근하고 환하지만 저 너머 동해안 쪽은 해 뜰 시간이 한참 지나 천지가 데워질 때까지는 짙은 운무에 둘러 있어 음습하다.

　　바다 쪽으로 습기가 없어서 연무를 일으키지 않을 까다로운 대기조건이 맞춰져야 수평선 위로 쑤욱 오르는 태양을 만날 수 있다. 동해안 쪽의 대기조차 건조해지려면 상상을 초월할 만큼 건조한 날이어야 하고 우리나라의 기후조건으로 보자면 그건 반드시 추운 겨울이어야 한다. 그럴 수 있는 날이 일 년에 한두 번 정도 있을까 말까 하다 보니 삼대에 덕을 쌓아야 한다는 말이 나오는 것이다. 전해지는 이야기로 석굴암과 불국사를 창건한 신라재상 김대성은 이생의 부모를 위해 불국사를, 전생의 부모를 위해 석굴암을 만들었다 했는데, 그건 동산령을 경계로 하여 항상 음습한 아침을 맞는 석굴암과 따스하고 포근한 아침을 맞는 불국사, 이런 대비되는 기후현상으로 인지되어온 이야기였을 것 같다.

일출, 뜨는 해와 뜬 해

1988년 올림픽을 개최하게 되었던 그해 말 몹시 추웠던 어느 날, 드디어 고대하던 석굴암 일출을 맞이했다. 칼바람이 얼굴과 몸을 때리는데, 단 일 분도 더 견딜 수 없을 것 같은 한계에 달했을 때쯤 바다 위로 붉은 태양이 솟아올랐다. 아이들이야 난생 처음 오른 석굴암에서 한방에 일출을 보았으니 그게 얼마나 어려운 일인지 실감할 수 없을 테지.

'그냥 아빠 차 타고 산에 올라가 해 뜨는 것 봤어. 그런데 무지 추웠어!' 뭐 그런 정도의 춥고 귀찮았던 기억일 뿐이겠지. 그런데 그토록 학수고대하던 일출인데 나에게도 역시 가슴 벅차오르거나 환히 비춰주는 햇살을 맞으며 온갖 감정에 휩싸이거나 전혀 그렇지 않고 아무런 흥취도 감격도 솟지 않았다. 예상치 못한 무미건조함이었다.

석굴암 앞에 진을 치고 일출을 함께 맞이했던 사람들은 극한의 추위에 한 순간도 더 견딜 수 없다는 듯 다 빠져나갔고 석굴암 앞마당에는 우리 식구뿐이었다. 춥다고 어서 내려가자고 조르는 식구들에게 조금만 참으라며 어디 들어가 있을 데가 없으면 화장실에라도 들어가 있으라며 말도 안 되는 소리만 훅 던져놓고는 막연하게 뭔가 아쉬워서 그 자리를 뜨지 못했다. 한계를 넘어선 한기에 한껏 고개를 숙이고 몸을 움츠려 그 앞을 왔다 갔다 하고 있었다. 어쩌면 선대의 공덕 덕에 이렇게 일출을 맞는 행운을 잡았는데, 왜 이토록 찜찜한지, 더 이어질 게 있어야 할 것 같은데 그걸 마무

리하지 않고는 일출을 보았느니 그게 신라문화의 무엇과 이어지느니 하는 수다를 풀 수가 없을 게다. 한참 자리를 뜨지 못하고 그러고 있었다.

얼마를 그랬나 싶은데 푹 숙이고 있던 고개 위로, 내 몸 주위로 순간적으로 픽 하며 뭐가 감싸듯 휙 지나간 것 같았다. 고개를 쳐들고 어, 이게 뭐야? 방금 뭐가 지나간 거지? 주위를 두리번거리며 둘러봤지만 변한 건 아무것도 없었다. 방금 내가 본 것, 뭔가 슥 스치듯 지나간 건 뭐지?

해가 뜨기 전부터 훤히 밝아오는 때를 여명이라 한다. 그런데 여명의 끝은 언제일까? 사전을 찾아봐도 여명이 끝나는 시각을 설명해 놓은 게 없다. 별게 다 걱정이지, 해가 뜨면 그걸로 여명이 사라지는 거잖아. 얼핏 생각하면 그럴 것 같지만 그게 아니었다. 해가 뜨고 한참이 지나서까지 훤한 여명 상태가 이어진다. 해가 뜨기 직전의 어슴푸레 밝아오는 시간과 해가 떴지만 한참 동안은 그냥 맨눈으로도 해를 똑바로 주시할 수 있다. 그 때까지가 육안으로 만날 수 있는 일출이다. 그때의 태양은 동전보다 작은 납작 콩만 해서 어떤 감흥도 없이 그냥 붉은 작은 점 하나에 불과하다. TV화면에나 사진에서 보는 그런 이글이글하는 태양은 고가의 망원 줌렌즈로 수백 배 줌 인 해서 촬영한 카메라 모니터에서나 잡을 수 있을 뿐, 그때까지의 주위는 훤히 밝아있지만 아직 해뜨기 전이나 다름없는 정도의 밝음의 상태다. 그걸 뭉뚱그려서 여명이라 부르기로 하고 보면, 어느 시점에서는 여명으로부터 벗어나는 상태가 되는 때가

있겠지.

좀 전에 내 몸을 훅 감싼 것은 여명을 벗어나던 순간이었을 것이었다. 여명 다음 단계는 서서히 오는 것이 아니라 불꽃이 점화되듯이 순간적으로 퍽하며 달려오는 것이었다. 그런데 뭐가 달라진 거야?!

아프리카의 어느 종족은 매일 아침 높은 언덕에 올라 해 뜨기를 기다리며 신을 맞는 의식을 한다는데, 해가 뜨는 순간, 해는 그들의 신이다. 해가 뜨면 거기 모인 모든 사람들은 손바닥에 침을 뱉고 해를 향해 손바닥이 보이도록 내민다. 아침마다 그들이 하는 이런 행위가 그들이 신을 맞이하는 의식이라는 것이다. 그런데 재미있는 건, 이미 떠오른 해는 더 이상 신이 아니라는 거다. 그게 무슨 연유인지 금방 이해가 되지 않았다가 석굴암 마당에서 우연히 그게 떠올랐다.

석굴암 앞마당에서 퍽 하며 뭐가 휙 지나간 건 햇살다발이 쫙 퍼지기 시작하던 순간이었던 것 같았다. 유심히 둘러보니 석굴암 앞마당에 그림자가 또렷하게 떨어지고 있었다. 좀 전까지도 없었던 일이다. 석굴암 아래 법당의 금박 입은 부처님도 빛을 반사하고 있었고 법당 유리창에 비친 햇살도 받은 만큼 반사시켜 온 세상이 햇살로 빛나고 반사되고 눈이 부시도록 빛다발을 내 쏘고 있었다. 밝음을 주는 동안의 육안으로도 볼 수 있는 여명의 단계를 지나면 태양은 강한 햇살다발을 마구 쏟아내는 괴물이 되어 눈이 부시고 사람들은 더 이상 태양을 바라볼 수가 없다. 우러러 바라볼 수 없이 된

↑ 담장이 둘러 있던 시절의 괘릉 입구(http://blog.ohmynews.com/cornerstone/139218)

↓ 경주 입실 아기봉

태양은 더 이상 그 아프리카 종족들의 신이 아니었던 것이다.

일단 몹시 추워야 한다. 캄캄하던 주위가 서서히 밝아오고 거의 정상에 가까워질 즈음에는 능선 너머로 온통 붉게 물든 구름이 찬란해야 한다. 그런 황홀하게 물든 구름 빛을 보게 된다면 일출을 만날 수 있는 가능성이 높아지는 전조다. 그 후로도 몇 차례 석굴암 일출을 맞으러 길을 나섰다가 일출을 보았던 날처럼 몹시 춥고 칼 같은 바람이 불고 영롱하게 물든 구름마저 반기는 날을 맞이하기도 했지만, 거기까지는 필요조건일 뿐, 나머지 뭔가 약간의 충분조건이 될 여건이 채워져 있지 않으면 해가 뜨는 방향의 수평선이 마지막까지 열려 있다가 아슬아슬하게 일출시각 직전에 닫혀버린다. 그런 아슬아슬한 순간을 몇 차례 만났지만 두 번 다시 석굴암 일출은 보지 못했다.

괘릉의 시각축

경주 일원에서 괘릉만큼 한적한 곳도 없을 같다. 아이들 어렸을 때두어 번 데리고 온 적이 있었지만 그때마다 우리 외의 다른 방문객을 만난 적이 없었다. 경주에서 이렇듯 한적하게 보낼 곳을 알고 있는 것이 참 다행이라고 여겼다. 괘릉에 관한 기억은 한적하다는 것만이 아니었다.

예전에는 담장으로 둘러져 있으면서 입장료를 받았다. 매표소에는 나이 지긋한 분이 계셨는데, 내가 만난 그분은 언제나 한결같았다. 따뜻한 햇살을 받으며 출입문 바깥에 의자를 내놓고 책을

읽고 있다가 차가 주차장으로 미끄러져 들어오면 조용히 책과 돋보기를 의자에 내려놓고 매표소로 들어가 기다린다. 표를 끊어주고는 다시 밖으로 나와 방금 끊어준 표를 받아 든다. 그게 재미있었다.

한번은 아침부터 많은 비가 왔다. 우리가 괘릉에 도착한 즈음에는 다시 화창해졌다. 그날도 매표소의 그 분은 책을 읽다가 매표소로 들어가 표를 끊어주고는 다시 출입문으로 나와 표를 받았다. 식구가 함께 왔느냐며 인사를 건넸다. 잔디밭이 많이 젖어 있을지 모르니 아이들 옷 젖지 않게 조심해서 잘 구경하시라는 말도 잊지 않았다. 잔디밭에는 미처 빠지지 않은 빗물이 흥건히 고여 있었다. 옷 젖지 않게 조심하고 뭐고 없이 아이들은 물먹은 풀밭을 첨벙첨벙 누비고 다니며 깔깔댔다. 전혀 흙탕이 아니고 깨끗했다. 옷이 좀 젖기로서니 그대로 마르면 될 일이니 잔디구장처럼 뛰고 솟는 아이들은 그냥 내버려두기로 했다. 아직 학교도 안 들어간 작은 녀석과 얼마 전 초등학교 들어간 큰 녀석이 제 손가락 마디만큼이나 작은 청개구리를 손 위에 올려놓고 신기해하던 그 때의 일을 기억하기나 할지 모르겠다만, 나에게 그날 괘릉은 아이들 뛰어 놀며 깔깔대던 잔디구장 같았던 두어 시간의 기억으로 오래 남아 있었다.

대학원생들과 울산으로 답사를 갔다가 돌아오는 길이었다. 관문성 고개를 지나 경주에 들어섰는가 싶던 즈음, 왼쪽 차창 밖으로 검푸른 숲이 우거진 작은 산봉우리 위로 한 무더기 하얀 바위가 솟아난 게 스쳐지나 보였다. 하나 같기도 하고 어찌 보면 여럿이 무리지어 있어 보이는데 자연적으로 이루어진 바위무리가 아닐 수도

있고, 혹 천연의 것이라 하더라도 저리 묘한 경물이라면 옛날 신라 사람들이 그냥 가만두지 않았을 것이었다. 만약 저것과 경관적으로 상관되어 있는 게 있다면 그건 어디의 무엇일까? 자동차는 계속 제 갈 길을 달리는데 생각은 멀어져 가는 바위에로 쏠렸다. 거리로 봐서는 상당히 멀지만 이 인근에서 저 바위와 어떻게든 엮일 만한 걸로는 괘릉밖에 없었다. 예정에 없던 일이었지만 괘릉에 잠시 들러 괘릉과 저 바위가 관계를 맺고 있는지 확인이라도 하자 싶었다.

그간 연구해온 축과 향에 관한 여러 사례들로 미루어 보아 그 바위와 괘릉이 서로 연관을 맺고 있다면 중심축의 설정 같은 방식으로 여기 괘릉의 향을 그 쪽으로 지향하도록 했을 거라고 짐작해 보았던 거지만 괘릉 어디서도 산꼭대기의 그 바위는 보이지 않았다. 달려온 걸로 미루어 짐작해도 10킬로미터는 족히 넘을 것 같은데 그게 여기서 맨 눈으로 보일 리가 없고, 바로 앞에 우리 눈높이만큼이나 되는 구릉이 시야를 막고 있어서 더욱 그걸 확인할 수 있을 것 같지 않았다.

아무래도 그런 추정은 무리였겠지? 달리 뭘 좀 해보려던 건 아니었으나 모두들 편하게 둘러볼 시간을 줄 셈으로 별 의미 없이 여기저기 들여다보고 있었다. 날도 저무는 것 같고 어지간히 둘러봤겠지 싶어 뒤를 돌아보니 한 친구가 불경스럽게도(!) 상석에 올라가 트랜싯을 설치해 놓고 들여다보고 있었다. 트랜싯은 요즘의 토털스테이션이 하는 여러 기능 중의 한 부분을 담당하던 측량기로, 까마득히 먼 거리의 함척 눈금까지 줌 인 하여 읽을 수 있도록

망원경이 달려 있었다. 트랜싯 수평을 맞추고 설치하는 것도 손에 익은 전문가가 아니고는 쉽지 않은데 더욱이 망원경을 들여다보며 어디에 있을지도 모를 막연한 대상을 찾아내는 건 정말 어렵다. 어느 틈에 상석 위에 그걸 설치해 놓고 여러 방향으로 망원렌즈를 맞추어가며 바위를 찾고 있었던 모양이다. 당장은 그렇게까지 애를 쓸 것 없으니 그만하고 이제 슬슬 가자고 재촉했다.

"잠시만 교수님, 혹시 찾으시는 게 이건지 모르겠습니다."
─뭐, 거기 뭔가가 보여? 산꼭대기에 바위 무더기 같은 건데?
"예. 아무래도 그것 같습니다. 한번 확인해 보시지요."

단숨에 뛰어오르기 쉽지 않을 높이였지만 어떻게 그리 날렵하게 뛰어올랐는지 단번에 상석으로 뛰어올랐다. 이미 불경스럽고 뭐고 하는 세속적인 감정은 저 멀리 보내버렸다. 워낙 먼 거리인 데다가 바로 앞에는 비스듬히 놓인 누런 황토 빛의 밭이 가려 있고 땅에서 이는 아지랑이에 묻혀 살짝 흔들리기는 했지만 분명 기둥같이 쑥 솟은 바위가 트랜싯 망원경의 세로 눈금에 겹쳐 똑바로 서 있었다. 아니 이럴 수가! 내가 일러준 대로 상석을 지나는 축선을 가늠하고 있었는데, 그게 방금 그렇게 상으로 맺혔다 그랬다. 전율이 왔다. 평소 약간 직감 같은 게 좀 있다고 생각은 해왔지만, 이게 뭐지 싶었다.

신라시대에도 역시 경관상의 특이한 경물이라면 그냥 범상

하게 놔두지 않는다. 신라뿐 아니라 삼국이 모두 그랬을 것이고 그런 일은 조선시대에도 있었다. 우리의 전통적인 공간계획에는 이렇듯 치밀한 계획이 존재한다는 가설을 받쳐주는 또 하나의 사례가 될 것이 아닌가 싶었지만 이내 평상심으로 돌아왔다. 트랜싯을 해체하고 돌아갈 채비를 하는 동안 주위가 꽤 어둑해졌다.

따오기바위

괘릉을 나와 출발하기 전 잠시 주차장 한 쪽에서 매표소 양반과 잠시 이야기를 나눴다. 자기는 바로 저기 뒷동네 괘릉리에 사는데 거기서 태어나서 지금도 괘릉을 지키고 있으니 괘릉과의 인연은 아마 숙명인가 보다면서, 새처럼 생긴 바위며, 따오기 곡자의 곡사 이야기를 들려주었다.

"한 10년은 되었을 겁니다만, 그때도 요즘처럼 괘릉을 찾는 손님은 많지 않았습니다. 하루는 마침 비가 오고 있었는데 오늘처럼 조금 늦은 오후에 한 중년신사 분이 우산을 받쳐 들고 찾아오셨어요. 아마 역사학이나 그런 쪽의 대학 교수였던 걸로 기억합니다만, 그 분 말씀이 자기는 괘릉을 보러 온 게 아니라 이 부근에 있는 어떤 바위를 찾으러 다니는 중이라더군요. 그래서 어떤 바위입니까, 내 평생 이 동네에서 살아왔기에 어지간한 건 알지요, 그랬더니 그 분 말씀이 혹시 이 근처에 새처럼 생긴 바위가 있느냐는 거였어요. 그래서 난 여기서 나서

자라 괘릉은 물론이고 이 인근의 어지간한 곳은 다 다녀보아 어디에 어떤 게 있는지 모르는 게 없지만 아직 새처럼 생긴 바위나 그런 비슷한 이름으로 불리는 곳을 들어보지 못했다고 했지요. 왜 그러시느냐고 물어보니, 원래 괘릉 이 자리에는 절이 있었는데 절을 다른 데로 옮기고 능을 만들었대요. 그 절 이름이 따오기 곡자(鵠)를 써서 '곡사'라고 했다는데 인근에 따오기처럼 생긴 바위가 있다 해서 그걸 따서 그렇게 이름을 붙였다고 해요. 그래서 이 부근에 새처럼 생긴 바위나 아니면 그런 이름의 바위가 있지 않나 해서 찾아다니는 거라고 했습니다."

느낌에 아까 트랜싯으로 본 그 삐죽하게 솟아나 보이는 바위라면 따오기가 주둥이를 쳐들고 선 모양이라고 해도 좋을 게 아닌가, 그 역사학과 교수가 찾아 다녔다던 새처럼 생긴 바위이지 않을까?

"그런데 그분 말씀이 옛날 문헌에도 기록되어 있다고 합디다."

집으로 돌아오자마자 책꽂이에 오랫동안 먼지만 먹고 있던 『삼국사기』와 『삼국유사』를 들추어 보았는데, 괘릉이 곡사였다는 기사는 못 찾았지만 "신라 때 곡사를 조성했다"는 내용이 삼국사기에 실려 있었다.

곡사(鵠寺)

그 일이 있었던 게 20년도 훨씬 넘었는데 아직 나는 따오기바위에 대해서 한 발자국도 더 나아가지 못하고 있었다. 그 이야기 자체를 까맣게 잊고 있었다. 미적거리며 미루어 둘 일이 아니라 여기고 배 낭을 꾸렸다. 비가 올지 모른다는데, 10년이 넘도록 수많은 좋은 날 다 지나 보내고 하필 비가 온다는 그런 날 경주로 내려가는지 나 역시 나를 모르겠다.

어차피 밝은 날 답사를 시작하지 못할 거라면 하루 자고 아침 일찍부터 시작하자 싶어 KTX를 마다하고 고속버스를 탔다. 경주까지 가는 네 시간 동안 원고도 읽고 이런저런 생각도 해보자 싶었지만 현실은 그렇지 못했다. 톨게이트도 채 지나지 않아서 잠이 들어 줄곧 깊은 잠에 떨어져 있었다. 밖이 어둑해졌을 즈음 눈을 떴다. 얼마 안 있어 경주였다. 그래 간혹 이렇게 아무것도 않고 머리를 완전히 비워 두는 것도 좋은 거야.

괘릉으로 드는 길목이 이렇게 호젓했었나 싶었다. 운전에서 손 뗀 게 십여 년이 되지만, 항상 승용차를 몰고 휙 들어왔던 통에 이처럼 노송이 좀 우거진 야산을 끼고 크게 굽어드는 이 분위기를 전혀 느끼지 못했다. 야산 기슭의 왼쪽으로는 커다란 바위가 굴러 내리다가 멈춘 듯 노출되어 있고, 그런 바위에 의지하여 약간 오래된 듯 보이는 묘지 여러 기가 여기저기 자리하고 있었다. 오른쪽으로는 넓은 들이 펼쳐졌는데 들판 너머로는 토함산 정상으로부터 벋어 내린 경주지방 특유의 듬직한 준령이 길게 이어져 벋어 나

괘릉

가고 있었다. 그렇게 모든 게 새롭게 눈에 들어왔다. 그래서 답사를 할 때는 반드시 걸어서 다녀야 하는 것이다.

짐작에 저기 모퉁이를 지나면 주차장과 괘릉 울타리가 나오 겠지 싶었던 곳, 정작 눈앞에 펼쳐지는 괘릉 일대의 광경은 전혀 새 롭고 낯설었다. 주차장이긴 한데 기억 속의 예전 모습이 아니었고 괘릉을 둘러쌌던 울타리를 다 헐어 완전히 열린 공간이 펼쳐지고 있었다. 송림 사이로 곧바로 괘릉이 바라보이고 석상도 여전히 멀 찍이서부터 이 방문자를 영접하고 있었다. 담이 없으니 매표소가 있을 리도 없고 송림과 석상 너머로 괘릉초등학교가 코앞에 바짝 다가와 있었다.

우려했던 것처럼 비는 오지 않는데 뿌옇게 흐려서 가시거리가 몇백 미터도 되지 않고 괘릉에서 목적했던 원경은 전혀 살필 수가 없었다. 지체할 것 없이 괘릉을 벗어나 큰길로 나가 버스를 타고 입실로 향했다. 오래전 차창 밖으로 얼핏 보였던 산꼭대기의 바위는 입실 언저리를 지나던 즈음이었던 게 맞았다. 입실 시내를 관통하던 국도는 외곽으로 우회도로가 새로 나서 대부분은 그리로 다니고 있어서 동네 안길은 조용했다. 길 양쪽으로는 높은 건물이 많이 들어서서 예전 차창 밖으로 보이던 것처럼 그냥 일상의 눈높이에서는 봉우리의 바위를 확인하기 어렵게 되어 있었다.

바위가 올라앉은 산은 아기봉이라 불리는 나지막한 봉우리였다. 입실 시내에서 바라보이는 아기봉 봉우리의 바위는 연꽃 봉오리가 꽃잎을 막 피워내며 펼쳐지는 순간의 모습이었다. 그러니 트랜싯으로 들여다보았던 예전의 그 삐죽한 새 모양의 형상은 전혀 연상할 수 없었다. 워낙 오래전의 기억이라 많이 혼란스러웠다. 그게 꼭 따오기바위가 되어 줬으면 하는 간절한 바람이 만들어 놓은 거대한 착각이 아니었냐며 혼자 자책하고 나무라고 있었다. 그야 아무려면 어때, 아름다운 연꽃 같은 산봉우리의 꽃봉오리를 마주한 것으로도 좋은 일 아닌가.

입실역은 폐역이 되었지만 아직 열차가 다니고 있어서 철로는 살아 있었다. 입실에서 철길 건너편 아기봉 오르는 산길 부근으로 가자면 시내 남쪽 끝머리로 나가서 다리를 건너면 되지만, 괘릉 방향으로 서로 바라보일 만한 북쪽 기슭 쪽에서 봉우리를 관찰하

입실 아기봉

려면 다리 쪽이 아닌 반대편, 북쪽으로 철길 굴다리를 지나가는 길로 나가는 게 좋을 듯했다.

입실 아기봉

생각보다 많이 돌아나가 동네를 완전히 벗어나 벌판으로 한참을 나가게 되었다. 중간에 포기하고 돌아갈까 싶었지만 조금만 더 조금만 더 혼잣말로 독려하였다. 외곽으로 삥 둘러 인적도 민가도 없는 들판으로 나가 철교 아래를 지나는 강줄기를 건너 의도치 않게 아기봉을 중심에 두고 거의 180도를 빙 둘러 돌아보는 식이 되었다. 발품을 많이 팔았지만 결과적으로는 성과가 있었다. 거의 괘릉 방향으로 이어지는 시선이 가 닿을 만한 곳에 이르렀을 때 아기봉의 바위 무리는 양쪽 사이드로 큼직한 둥근 바위가 받쳐주는 사이로 삐죽이 내민 기둥 같은 바위 하나가 확실히 중심을 잡아가는 모양새가 되어 있었다. 확실히 내 기억 속에 있던 그 따오기바위였다.

　아침부터 종일 대기상태가 좋지 않았다. 뿌옇게 연무가 깔려 멀리까지 시야가 확보되지 않았다. 철길을 따라 아기봉을 반 바퀴 도는 동안 시간이 한참 지났다. 그럭저럭 오후 시간도 한참 늦은 때가 되어 있었다. 어느 듯 날이 화창해 있었고 대기도 깨끗해져 있었다. 어쩌면 괘릉에서 여기까지 시야도 확보될지 모르겠다. 얼른 되돌아가봐야 했다.

　버스정류장으로 되돌아 나와 버스를 기다리는데 또 한참의 시간이 흘렀다. 그리고 괘릉에 다시 돌아왔다. 그 사이에 날이 약

간 저물어가긴 했지만 대기가 깨끗해져서 먼 거리를 조망하는 데는 문제가 없었으나 워낙 거리가 있다 보니 카메라로 깨끗하게 잡아내기에 카메라 성능이 따라주지 못했다. 희미하게 카메라 모니터의 확대 영상으로나마 아기봉 정상의 숲 사이로 살짝 솟아나 보이는 따오기바위도 확인할 수 있었다. 깨끗하게 사진까지 확보하지 못한 건 내 실력이나 책임소관은 아니니 그것까지 당장 어떻게 해결하자는 건 과욕일 수 있다. 따오기바위로 내가 해야 할 일은 다한 것 같았다. 언젠가 고성능의 제대로 된 카메라를 장만할 일이 있다면 모를까, 일단은 여기에서 그만 그치자 싶었다.

괘릉의 석상은 양쪽으로 나란히 두 줄로 섰다. 두 줄 가운데로 선을 그으면 그게 괘릉의 중심축이 된다. 상석은 보통 중심축을 따라 반듯하게 놓이는 것이지만 괘릉 앞의 상석은 석상 가운데 그려진 중심축에서 조금 틀어져 놓여 있다. 상석이 놓인 방향으로 그어지는 축을 상정하면 괘릉에는 두 개의 축선이 존재하는 셈이다.

괘릉 외에도 축선이 둘이 된 것으로는 선덕여왕릉이 있다. 선덕여왕릉은 상석이 놓인 방향의 남향과 릉의 입지가 설정되는 과정에서 도출되는 동남향, 즉 옥녀봉에서 첨성대를 지나 왕릉으로 이어지는 동지 일출방향의 축선의 두 축이 존재한다. 아기봉의 따오기바위로 지향하는 시선축을 더해본다면 괘릉에는 두 열로 선 석상 한가운데로 그어지는 중심축이 있고, 왼쪽으로 상석이 놓여 있는 방향의 축과, 거의 그만한 각도로 오른쪽 시선 방향에 아기봉의 따오기바위 쪽으로 지향하는 선이 그어진다. 만약 이것까지 괘

릉의 계획상의 선형이라 한다면 좌우 두 방향의 대칭축을 아우르며 중심축이 만들어놓은 결과가 된다.

축과향

오랫동안 미루어 놓았던 숙제를 했다는 안도감일까, 괘릉을 벗어나오는데 아침부터 잔뜩 긴장했던 몸이 슬 풀어졌다. 괘릉 위로 새파란 물빛 하늘에 용트림하는 묘한 구름이 쫙 퍼져가고 있었다.

　　지금처럼 전실이 만들어져 있지 않았던 시절, 석굴암은 석굴 입구를 통해 동짓날의 새벽 첫 빛다발을 받도록 공간이 만들어져 있었다. 선덕여왕 대 중국문물을 적극 받아들이면서 건축이나 능이나 남쪽을 주향으로 하는 남향문화로 바뀌어갔다. 이전의 신라는 동향문화였다. 대략 선덕여왕 때까지의 신라사회에서는 동지를 만물의 시원으로 삼고 그날을 한 해의 시작으로 보았다. 새로운 왕이 왕위를 계승할 때 즉위식도 동지를 기다려서 했고 옥녀봉에서 동지 일출이 조망되는 방향으로 시선 축이 지나가는 선상에 첨성대를 놓았던 것도, 그 연장선상에 선덕여왕릉을 만들었던 것도 모두 신라사회에 회자되던 동향문화의 특징과 무관하지 않다. 대략 선덕여왕 대에 중국 문물을 적극적으로 받아들이기까지 동향문화는 신라시대의 특징이었던 것 같다. 괘릉 뿐 아니라 모든 공간계획상 축은 지향하는 쪽을 향해 바라본다는 뜻을 내포하고 있다. 첨성대가 놓인 입지를 동지일출축과 춘추분일출축과 연계하여 보는 이야기나 또한 그 동지일출축의 연장선상의 선덕여왕릉이 동지일출축

의 방향성을 가지고 있는 것도 역시 동향문화의 요소다. 석굴암이 아침 첫 햇살을 받으면 석굴암 굴 안이 밝혀진다고 전해지는 이야기도 실은 동지 일출을 통한 예로부터 있어온 동향문화의 시선 축과 관계된다. 불교의 전래와 함께 해외로부터 들어온 외래 선진 고급문화로서 굴 안의 불교세계 위에 고대로부터 전승되어온 토착의 신라 동향문화로서 동지 일출의 아침 햇살이 더해지는 것이다.

석굴암 앞마당에 그림자가 또렷하게
떨어지고 있었다.
좀 전까지도 없었던 일이다.
석굴암 아래 법당의 금박 입은 부처님도
빛을 반사하고 있었고
온 세상이 햇살로 빛나고 반사되고
눈이 부시도록 빛다발을 내 쏘고 있었다.

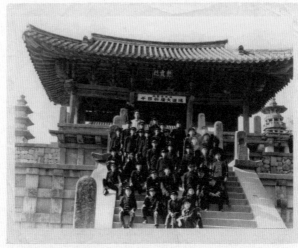

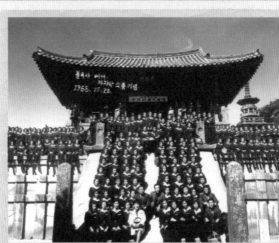

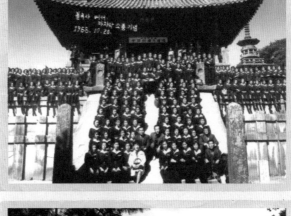

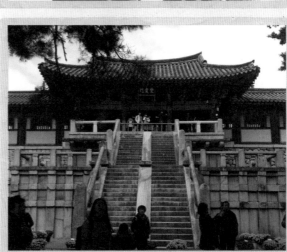

1965년

1966년

현재

회랑이 없던 시절, 절 아래 마당에서
보이던 불국사는 청운교 백운의
돌계단 위의 자하문이 우뚝했고, 그 좌우로
석가탑과 다보탑이 드러나 보였다.

그 한 해 뒤의 사진에는
석가탑이 시야에서 사라졌다.
해체 보수 중이었다.

1970년대 복원보수 작업 때
회랑을 둘렀고, 이후 청운교 백운교를
통하여 자하문으로 들어가는
통로는 막아두었다.

불국사 청운백운교

중학교 2학년 수학여행 때 불국사 청운백운교에서 단체 사진을 찍었다. 다른 학교들도 불국사 수학여행 기념사진은 반드시 거기서 찍었다. 그것들을 한자리에 죽 널어놔 보면 모두 같은 자리에 점찍어 놓고 찍은 듯 똑같다. 자하문 좌우에 석가탑과 다보탑을 넣고 청운백운교까지 잘 나오게, 그것도 최대한 근접해서 한 컷에 넣자면 카메라가 설치되어야 할 자리는 거의 고정적일 수밖에 없었을 것 같다.

　1970년대 불국사 복원보수 공사 때 자하문 좌우로 길게 회랑을 더해 넣어서 이젠 석가탑과 다보탑이 드러나 보이지 않는다. 회랑이 없던 시절 아래 마당에서 바라보던 불국사는 청운교 백운교의 돌계단 위의 자하문이 우뚝했고, 그 좌우로 삭가탑과 다보탑이 드러나 있는 대담한 구도였다.

우리나라의 석탑은 탑 자체의 형식으로 보아 표준 형식에 충실한 전형석탑과 변형이나 예외적 적용이 있는 이형석탑으로 나눌 수 있다. 또 사찰의 배치 형식에 따라 탑이 있느냐 없느냐, 있다면 하나냐 둘이냐 여부에 따라 무탑, 일탑 혹은 쌍탑의 유형으로 나눈다.

석가탑은 전형석탑에 든다. 그에 비해 다보탑은 비전문가로서는 그걸 몇 층 석탑이라 해야 할지 모를 정도로 전형석탑 형식에서 완전히 벗어난 대표적 이형석탑이다. 석굴암의 석굴에 올라가기전, 법당 마당에 서서 오른쪽으로 고개를 돌리면 스님들의 요사체 뒤편으로 숲을 이룬 작은 언덕이 보이는데 거기에 주지스님 암자가 있다. 외부인의 출입이 허락되지 않는 곳이라 관람객들의 눈에는 잘 띄지 않는 곳 암자 앞쪽 약간 평평한 마당 끝머리에 작은 삼층석탑이 하나 서 있다. 보통 전형석탑이라면 방형으로 된 두 개 층의 기단이라야 하지만, 이 탑은 원형의 기단 위에 올려져 있다. 상륜부는 가늘고 길게 장식되어 있어서 훼손되기 쉽고, 그런 탓에 우리 주위에는 상륜부가 없는 석탑이 상당히 많다. 하지만 상륜부의 유무가 확인되지 않은 이상 상륜부가 보이지 않는다고 해서 훼손되어 없어진 것이라 확정 지을 수는 없다. 암자 앞의 이 석탑에도 삼층의 탑신 위에 상륜부가 보이지 않는데, 이 역시 원래부터 없었던 것인지 혹은 훼손된 것인지는 확실치 않다.

석가탑은 1970년대 복원공사 때 상륜부를 올려놓았다. 복원전의 석가탑에는 상륜부가 없었다. 상륜부가 훼손되었다는 가정 하

에 보면, 바로 옆에 있는 다보탑보다 딱 상륜부만큼 키가 작았던 것도 그만큼의 상륜부를 복원해 올려놓는 것으로 단번에 전형석탑의 형식도 완성하고 키도 맞출 수 있는 묘책이라 여겼던 것 같다.

쌍탑사찰

석가탑과 다보탑처럼 법당 마당에 두 탑이 나란히 세워지는 것을 쌍탑이라 하고 쌍탑으로 배치된 사찰을 사찰 배치 형식상 쌍탑사찰이라 부른다. 보통은 하나의 탑이 있지만 통일신라시대 즈음해서 쌍탑이 등장하기 시작했다. 원래 하나의 탑이 있던 곳에 다른 곳에서 하나를 옮겨와 두 개의 탑이 나란히 서게 된 것은 쌍탑사찰이라 하지 않는다. 처음 조성 때부터 대웅전 앞 법당 마당에 두 탑을 좌우 대칭으로 세운, 창건 때의 배치양식에 입각하여 쌍탑사찰인지를 판단한다.

쌍탑은 대부분 거의 동일한 모습의 한 쌍의 탑으로 이루어진다. 우리에게 잘 알려진 대표적 쌍탑사찰로는 감은사와 실상사를 꼽을 수 있다. 감은사지의 두 석탑은 똑같은 모습의 쌍둥이 탑이지만 상륜부는 없어지고 찰주만 남아 있어 상륜부 형식이 어땠는지 확인할 수 없고, 실상사 석탑은 상륜부까지 온전하게 잘 남아 있다. 동탑과 서탑이 상륜부에서 약간 다른 장식을 하고 있긴 하지만, 전체적으로 거의 모양이 같다. 혹은 경주 남산사지 석탑처럼 얼핏 보아 두 탑이 거의 같지만 기단의 모습에서 큰 차이를 보인다. 하나는 전형석탑처럼 보편적인 형식의 기단으로 되어 있고 다른 하나는

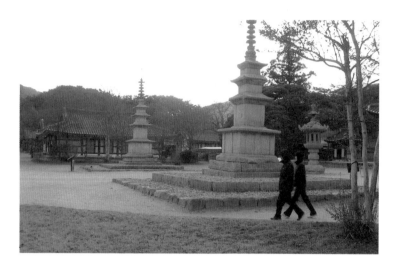

실상사 쌍탑

육면체로 재단한 큰 바위 덩어리를 반듯하게 겹쳐 쌓은 방식이어서 같은 듯 다른 방식인 게 드러난다. 쌍탑이라면 이런 정도의 보일 듯 말 듯 작은 차이를 보이는 경우는 종종 있지만, 불국사의 석가탑과 다보탑처럼 완전히 다른 모습을 하고 있는 쌍탑은 없다.

석가탑과 다보탑

석가탑과 다보탑을 처음 만난 건 초등학교 수학여행 때였다. 국어 교과서에 실린 글을 통하여 그 아름다운 모습을 이미 배워 알고는 있었지만, 현장에서 직접 눈으로 보고서 다보탑의 압도하는 아름다움에 넋을 잃었다. 당시 석가탑은 내 안중에 없었다. 다보탑을 만든

저 좋은 솜씨로 기왕 만드는 김에 조금 더 애를 써서 저것도 좀 그렇게 만들지 왜 그랬을까? 꾀를 부렸나?

고등학교 때 우리 학교는 아예 수학여행이란 걸 하지 않았다. 대학 때는 친구들과 함께 무전여행으로 자유롭게 비교적 덜 알려진 다른 곳들을 둘러보느라 경주에 올 일은 없었다. 석가탑과 다보탑을 다시 만난 건 유학 중 잠시 귀국해 불국사를 찾아왔던 1986년이었다. 다시 시간이 흘러 학위를 마치고 학교에 자리를 잡으면서 우연한 기회에 석가탑과 다보탑의 디자인을 연구하느라 자세히 들여다보게 되었다. 석가탑의 저 단순함이 나온 디자인 원리를 이해하고부터 온통 나의 관심은 석가탑에 쏠렸다.

법화경 견보탑품

쌍탑 형식의 사찰 배치 형식은 "석가여래께서 영취산 산상에서 법화경을 설하실 때, 그 앞에 다보여래의 칠보탑이 솟아올랐다"고 하는 〈법화경〉 '견보탑품'의 장면을 표현하는 것이라 한다.

〈법화경〉의 '견보탑품'에는 석가모니의 영산회상 즉 영축산 산상에서 있었던 〈법화경〉 설법 때의 장면이 담겨 있다. 예전부터 전해오던 이야기로 다보여래가 서원하기를 후대의 누군가가 〈법화경〉을 설법하면 그 자리에 나가 그 말의 진실을 증명하리라 했다는 이야기가 전해오고 있었다. 석가여래의 〈법화경〉 설법이 있자 하늘에서 소리가 들렸다. 석가모니의 〈법화경〉 설법을 내가 증명한다고. 그 자리에 있던 모든 이가 우러러보며, "다보불이여 모습을 보여주

세요" 했다. 다보불이 공중에 뜬 칠보탑 모습으로 현현하고 석가여래가 하늘로 올라가 칠보탑 가운데 다보여래 옆에 나란히 자리를 했으며, 이어 보살과 그리고 그 자리의 모든 대중들이 하늘 높이 올라가 함께 하는 자리를 했다는 환상 가득한 이야기들이 펼쳐진다.

쌍탑은 보통 동탑과 서탑이라 부르는데 동탑은 다보여래의 현신으로 다보탑을, 서탑은 우리 현세의 석가여래를 나타내보인 석가탑을 의미한다. 다른 쌍탑사찰에서는 동서 두 탑이 서로 닮아 있는 대칭 배치인 것과 달리 불국사의 다보탑은 동탑으로서 아름답고 화려하게 칠보탑에 충실히 표현되어 있고, 석가탑은 서탑으로 전형석탑의 형식을 따르고 있다. 다보탑이 전형형식을 벗어난 화려한 모습을 갖춘 것은 원래 법은 형체가 없는 것이어서 그 모습을 보여줄 수 없지만 방편으로 온 세상의 온갖 값진 보화를 모아 대략의 모습을 보여주리라 했다 하는데, 다보탑은 하늘에 보석으로 장식된 영롱한 모습의 탑으로 나타내 보였다던 〈법화경〉 '견보탑품'의 내용을 충실히 따른 결과다. 그래서 정확히 어디서부터 어디까지를 기단으로 삼으며 몇 층탑인지도 구분하기 어려운 모양에 속이 빈 상태로 되어 있다.

석가탑은 달리 무영탑이라 부르기도 한다. 무영탑이라 하는 것은 그림자가 없는 탑이라는 의미다. 하나라도 더 가르쳐주고 싶은 부모 마음에 석가탑 앞에서 아이들에게 그 이야기를 들려준 모양이다. "저건 그림자가 없는 탑이란다." 도무지 상식적으로 이해가 가지 않은 아이는 "왜?"라며, 어떻게 그림자가 없을 수 있느냐고 되

묻지만 더 이상의 대답을 해주기에 아빠의 입장은 좀 궁색해진다.

"어, 옛날에는 석가탑에 그림자가 없었대."

이야기인즉슨, 백제 사비성에서 온 석공 아사달은 불국사의 탑을 만드는 데 온 정성을 쏟았다. 고향에 있던 아내 아사녀는 남편을 기다리다 못해 불국사로 남편 아사달을 찾아왔으나 불국사에서는 아직 탑이 완성되지 않은 상태라 만날 수 없다면서 저기 남쪽으로 한참을 내려가면 영지 못이 나오는데 탑이 완성되면 영지에 탑의 그림자가 비칠 것이니 그 이후에 다시 오라고 했다. 지체 없이 찾아간 영지에서 아사녀는 어느 날 드디어 못 수면에 영롱한 모습의 다보탑 그림자가 비친 걸 보았다. 그러나 다른 탑 석가탑의 그림자는 비치지 않았다. 아무리 오랜 날을 기다려도 소식이 없자 아사녀는 영지 못으로 몸을 던졌다. 아사달은 이미 오래전 두 탑을 모두 완성하였지만, 나중에야 아사녀가 찾아왔다는 이야기를 듣고 영지 못으로 달려갔지만 이미 아사녀는 이 세상 사람이 아니었다.

대략 전해 오는 이야기에서처럼 영지 못에 비치지 않았다 해서 그림자가 없는 탑, 무영탑이라 불린다. 초등학교 수학여행 때 불국사는 아직 회랑이 세워지기 전이어서 앞쪽이 훤히 열려 있었다. 법당 마당 끝에서 옆 반 선생님의 영지 이야기를 들었다. "저기 번쩍이는 거 다들 잘 보이제?" 내 눈엔 전혀 안 보이는데 다들 "예, 잘 보입니더." 그러고 있었다. 웃기는 녀석들. "그기 영지다." 그 연

못에 그림자가 비쳤다느니 안 비쳤다느니 하는 선생님 말씀에 그림자가 어떻게 비치고 말고 할 수 있느냐며 되물을 만한 용기는 없었다. 수 킬로미터도 더 떨어진 영지에 그림자가 비친 것은 무엇이고 또 비치지 않았다는 건 또 무엇일까 싶지만, 석가탑이 그림자가 없다는 전해오는 이야기 역시 법의 존재는 원래 형체가 없는 것을 일러준 〈법화경〉 '견보탑품'의 내용을, 형체가 없으니 그림자가 없는 것이라고 부연한 이야기와 같은 것이다.

　　√2도형이란 게 있다. 보편적으로 쓰는 일반 용어가 아니라, 내가 그렇게 부르고 있지만 원과 정방형이 서로 내접되고 외접되는 관계에서 연속적으로 그려지는 규칙적 도형을 말한다. 석가탑과 다보탑의 각 층별 단면을 상관하여 분석하면 놀랍게도 두 탑은 √2도형의 원과 정방형을 바탕으로 이루어진 사각형과 팔각형의 동일한 디자인이라는 게 살펴진다. 즉 석가탑과 다보탑은 외형적으로 완전히 다른 모양이지만 기본적으로 동일한 디자인 원리에 입각하여 나온 것이다. 다만 두 탑을 1:1로 그냥 세워두고 같은 높이의 단면을 가르는 게 아니라 석가탑의 탑신을 마치 공중부양 시키듯 탑신을 일정한 높이 허공에 띄워놓은 상태에서 각 층별로 해당 높이의 두 탑의 탑신 단면을 대조시켜야 한다. 다소 이상하게 들릴 수 있는 이야기지만, 석가모니 부처가 공중에 올라 다보부처 옆자리에 나란히 앉았고, 뭇 보살과 부중들이 뒤이어 올랐다던 '견보탑품'의 내용을 디자인적으로 표현하기 위해서라면 이런 식의 디자인이 충분히 가능하겠구나 싶어진다.

석가탑과 다보탑의 디자인 분석을 계기로 석가탑을 바라보는 나의 시각은 초등학교 때의 그런 것과는 상당히 다른 내용이 되어 갔다. 나름대로 단순한 감성적 취향이 아니라 이성적 판단력에 따른 학자적 자부심이랄까 뭐 하여튼 혼자서 약간 우쭐해 있었다. 그런데 이번에 불국사에 들린 길에서는 다시 다보탑을 향한 애정이 생긴 큰 변화가 있었다. 다보탑 앞에서 불현듯 초딩 시절의 그런 순수하게 끌리는 초심으로 돌아가는 게 맞는지 모르겠다는 생각이 들었다. 이를테면 다보탑은 수도자 수준의 높은 단계의 경지에서 지극히 오묘한 법의 세계에 관한 진리를 논의하는 게 아니라, 그냥 마음에 확 와닿는 지극히 아름다운 모습으로서 세속적인 수준의 지금 우리들 눈에 맞는 아름다움을 취해 가는 것 역시 솔직하고 진솔된 태도일 것 같았다. 나의 이런 생각이 옳다는 걸 보여주기라고 하듯, 마침 다보탑 둘레에는 화사한 국화 화분이 가득 놓였고, 수많은 관람객들이 그 앞에서 사진도 찍고 하는데, 그 모습들이 그리도 밝고 화사할 수가 없었다.

용장사지 석탑

석가탑 기단 아래에는 다듬어지지 않은 자연석이 여럿 노출되어 있다. 탑이 선 자리를 이처럼 돌이 박힌 채 두는 경우는 보지 못했다. 그런데 특이하게도 기단 하부 자연석과 맞닿은 부분이 모두 그랭이질 되어 정교하게 맞추어져 있어서 의도적으로 뭔가를 나타내 보이려던 걸지 모른다.

↑ 다보탑 둘레에 놓인 국화 화분

↓ 다보탑 앞에 선 사람들은 화사한 국화 화분과 어우러져 몹시 밝은 표정들이었다.

경주 남산의 용장사지 석탑은 까마득한 바위절벽 끝에 세워져 있으면서 자연의 바위산을 그대로 기단으로 삼았다는데, 바위산 위에 기단을 두 층이 아니라 한 층만 올려놓은 것으로 보면 정말 그런 것 같다. 같은 이치로 보자면 석가탑은 그 아래의 자연석을 기단으로 삼은 것까지는 아니어도, 그 위에 탑을 세운 게 된다. 불국사 전체에서 유독 석가탑 아래에만 자연석이 돌출되어 있는 걸로 미루어 보아 어쩌면 기단 아래에 자연석을 의도적으로 심어놓은 것일 수 있다. 어느 경우로든 분명한 사실은 저 자연석이 석가탑 조형에 일체의 소재가 되었다는 것인데, 용장사지 석탑도 그렇고 석가탑도 그렇고, 왜 자연석이나 자연의 바위산을 그대로 기단으로 삼아 거기 올려놓아 마무리하였는지 그 이유나 배경 설명이 되어야 하는 게 아닌가?

용장골 깊은 계곡에서 올려다 보이는 용장사지 삼층석탑은 벼랑 끝머리에 두 발을 딛고 선 자의 기상이 느껴진다. 또는 정상 금오봉에서 용장골 쪽으로 방향을 잡고 내려오는 길에서 내려다보이는 이 석탑은 광활한 파노라마 전경을 마주하며 고고하게 선 현자 같다.

경주에 볼일이 있어서 내려갔다가 수월하게 끝이 나 이튿날 상경하기 전 한나절 정도의 여유가 생겼다. 사진이 아니라 직접 현장에서 만나려 벼르던 용장사지에 가보기로 했다. 삼릉에서 시작하여 삼릉계곡을 따라 금오봉을 올랐다가 금오봉 정상에서 용장골로 하산하는 길에 용장사지 쪽으로 발길을 잡았다.

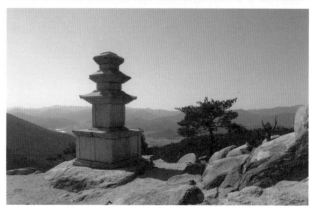

↑ 용장사지 석탑(원경)

용장곡

↓ 용장사지 석탑

현장에서 실물로 만나니 사진으로 봐오며 상상하던 것 이상이었다. 보이는 바위마다 만나는 언덕마다 합장하고 머리 조아리며 빌고 하던 옛날 할머니들에 공감하기 어려웠지만, 어느 모퉁이를 막 돌아 나오다가 나뭇가지 사이로 비죽이 보이는 이 석탑을 만나면서 절로 손이 모아지고 고개 숙여지는 나에게 놀랐고 전에 없이 그러는 내가 참 별스럽게 느껴졌다. 신도로서 불심이 우러나서 어쩌고 하는 그런 속세적 느낌을 넘어서서 광활한 자연을 앞에 두고 먼저 초감각적인 예술작품에 대한 본능적인 경의 같은 것이었다.

　　독일의 철학자 하이데거는 『예술작품의 근원』(1930)에서 '예술작품이란 무엇인가? 어떤 걸 예술작품이라 하나', 이런 심오한 명제를 무척 난해하게 설명하였다. 한마디로 요약하자면 "은폐된 사실을 비은폐화 시키는 작용과 그런 작용을 일으키게 하는 걸 예술작품이라 할 수 있다"는 이야기인데, '은폐된 사실에 대해' 그것을 '비은폐화 시킨가는 건' 또 뭔가? 하이데거는 비은폐화라는 걸, 뭔가 감동을 주는 대상을 마주하면서 감탄을 넘어선 잊고 있던 어떤 기억이나 바디 메모리 같은 걸 본능적으로 떠올리게 해주는 작용 같은 것을 두고 하는 이야기라 했다. 잘 알아듣지 못할 거 같아서 였는지 고흐의 '농부의 신발' 연작을 비롯하여 몇 가지 예술작품들을 들어 천천히 설명을 해주긴 했지만, 보통 사람들이 이해하기에는 여전히 난해한 이야기였다.

　　"건축을 왜 건축예술이라 하는가"에 대해 하이데거는 망망대해를 마주한 가파른 절벽 위 언덕에 있는 고대 신전을 들어 그게

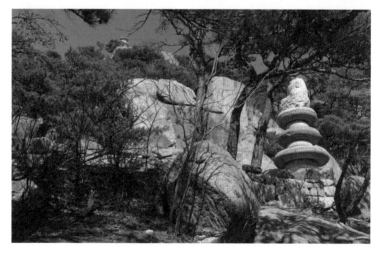

↑원형석탑 ↑삼층석탑

↓원형석탑과 삼층석탑

예술작품이 되는 이유를 설명하였다. 멀리서 언덕 위의 고대 신전을 보는 사람들은 거기에 신이 깃들어 있음을 떠올린다. 거기의 광경은 태고부터 그렇게 존재하고 있었지만 눈에 띄지 않았고, 거기 신전이 들어섬으로써 비로소 신은 사람들에게 현현된다. 즉 신전 건축을 통하여 은폐되어 있던 신이 사람들의 마음속에서 비은폐화되는 것인데, 신전을 이루어 놓은 건축은 비은폐화를 유발한 매개체이며 그래서 건축은 예술작품에서 우리는 '건축예술'이라 부른다는 것이다. 대략 정리하자면 그런 이야기다.

고대 신전 자리에 석탑을 대입시키면 거의 그대로 용장사지 석탑이 어떻게 예술작품이 되는지 명쾌히 설명되는 것 같다. 광활한 경관을 마주하며 선 용장사지 석탑을 보며 이런 게 예술작품을 마주한 감응으로 마음 깊이 숨어 있던 감성이 쑥 튀어나온 '비은폐화' 작용 같은 것인가, 그러고 있었다. 종교적인 감성도 일종의 예술작품 감상과 동일하게 볼 수 있다면 용장사지 석탑 앞에서 나는 서서히 움직이는 구름 그늘을 따라 거뭇한 산 그림자에 파묻혔다가 다시 환하게 자태를 드러내며, 구름과 석탑이 한데 어우러져 숨바꼭질하는 모습을 보고 하이데거의 '비은폐화'를 실감하고 있었다.

바위 언덕 끝에 세워진 석탑 앞에 섰다. 가까이 다가가본 용장사지 석탑은 상륜부가 보이지 않고 탑신을 받친 기단은 하나만 있었다. 전문가들의 설명으로는 산과 암반 자체를 하부의 2층 기단으로 삼고 그 위에 상부의 1층 기단을 만들어 탑을 세워 올리다 보니 그렇게 되었다고 설명한다만, 그래 그건 그냥 봐도 알겠는데,

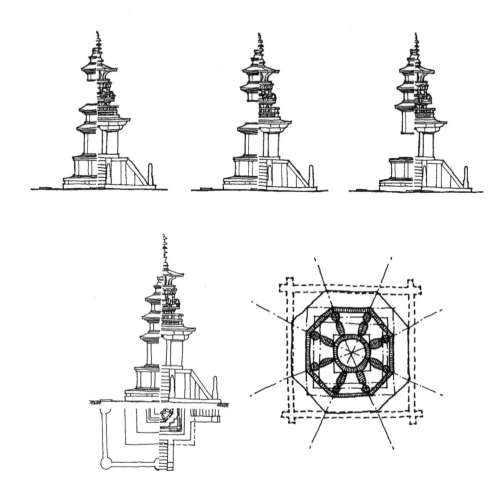

석가탑과 다보탑 둘을 나란히 세워놓고 보면 전체 탑의 높이의 차이뿐 아니라 상륜부를 받치고 있는 복발 부분조차 서로 어긋난 높이로 전혀 나란하지가 않다. 석가탑과 다보탑의 평면과 입면(그림 아래, 왼쪽) 상륜부를 받치는 탑신 꼭대기에는 밥그릇을 엎어놓은 모양의 복발이 놓이고 그 위에 사각형의 평면에 네 귀와 네 면에 꽃잎처럼 올라오게 생긴 앙화가 올려진다. 석가탑의 앙화가 다보탑의 앙화와 나란한 위치에 오도록 석가탑의 3층, 2층, 1층 탑신을 하나씩 차례로 띄워놓는다.(그림 위) 즉 일정한 높이로 띄워놓은 석가탑 탑신과 다보탑 탑신은 단면상으로 서로 내접 외접되는 관계로 중첩되어 간다.(그림 아래 오른쪽) 디자인적으로 석가탑과 다보탑은 동일한 도형에서 비롯된 서로 다른 형상을 하고 있는 탑이 되고, 석가탑과 다보탑으로 해서 불국사 마당이 〈법화경〉 '견보탑품'의 영취산 영산회상의 무대로서 불국토가 펼쳐진 장소가 되는 것이다.

정기호, 1992, 「불국사 석가다보 두 탑의 "내용과 형식"에 관한 연구」, 《한국조경학회지》(20:1)

"왜 그렇게 한 건데?"라는 아주 간단한 문제에 대한 답이 되지는 않는다. 용장사지 삼층석탑 안내표지판에도 꼭 베낀 듯 그렇게만 되어 있었다.

산 아래에서 등반해 올라오던 한 무리 중 내 나이쯤 되어 보이는 심한 호남 사투리를 쓰는 양반 하나가 툭 던지듯 내뱉었다.

"아따, 여기 있던 걸 뚝 떼다 내려 놨구만……."

그 양반, 저 아래에서 뭔가 신기한 걸 보고 온 모양이지? 조금 아래로 내려간 곳에 3층이라 해야 할지 5층이라 해야 할지, 딱히 몇 층짜리라고 부를 수 없는, 원형의 탑신 위에 목 없는 불상이 올려 진 탑상의 조형물이 서 있었다. 이걸 두고 탑이라 할 수 있을까. 순전히 내 느낌대로 하자면, 그건 탑이 아니라 딱 상륜부 조형이었다. 생각하기에 따라서는 정말로 저 위에 있던 석탑의 상륜부를 뚝 떼어다 갖다 놓은 것이라 해도 좋을 만큼 전형적인 상륜부를 닮은 모양새를 하고 있었다. 전라도 양반의 소박한 눈에 비친 용장사지의 삼층석탑 꼭대기에 있던 게 뚝 떨어져 것처럼 그 자리에 내려앉은 것처럼 세워놓은 것이라면 석가탑에도 원래 상륜부를 올리지 않았을 동일한 이유가 있었을 거라고 생각해 봤다.

1954년

단기4287년(1954년)이면
우리가 포항 살던 때인데, 포항에서 경주는
얼마 되지 않은 거리여서 하루 야유회 오신 건지
모르겠다. 맨 위가 20대 젊은 시절의 아버지.

1965년

중학교 2학년 수학여행 때의 안압지,
나무도 그늘도 없이 물가에 임해정이란
이름의 정자가 하나 있을 뿐이었다.

안압지

중학교 수학여행 때, 뭐 사 먹으라고 용돈을 주셨는데 마땅히 살 것도 없고 군것질 할 것도 없어 아무것도 못하고 있었다. 수학여행은 거의 끝나가데, 뭐든 하나는 해야 할 것 같아 마지못해 삶은 계란을 하나 사 먹었다. 안압지에서였다.

당시 나는 안압지가 왜 유명한 유적지인지 이해할 수가 없었다. 아무것도 없었던 저수지, 그늘도 없고 물가에 임해정이란 이름의 정자가 하나 서 있긴 한데, 달리 아무것도 없었다. 차라리 숲이라도 가득한 계곡이거나 그래야 할 텐데, 허허벌판에 덩그러니 있는 여기가 옛날 신라의 정원이라는데, 왜 저수지 같지?

요즘 공식 명칭으로는 '경주 동궁과 월지'이지만 워낙 오래 불러온 이름인 안압지가 훨씬 와닿는다. 옛날 모습을 담은 일제강점기에 촬영된 유리건판에 기록된 사진이 여럿 있지만, 내겐 아버

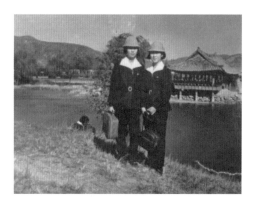

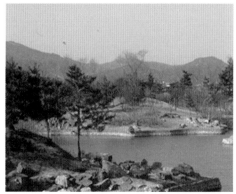

↑망원렌즈가 드문 시절의 35m/m 혹은 50m/m 표준렌즈를 사용한 사진이라면 현재의 호안에서는 그런 장면을 잡을 수 없었을 것이다. 섬에 올라가서 촬영을 했다면 나올 수 있을 구도로 보인다.

↓1986년의 안압지

지의 20대 후반 젊은 시절 사진에 들어 있는 안압지의 모습이 훨씬 마음에 든다. 주위 여러 사람들로부터 예전에 찍은 기념사진 같은 걸 두루 모으고 있던 때, 한 지인의 사진 중 임해정을 배경으로 찍은 사진이 눈에 띄었다.

　　-이 사진 안압지네요? 안압지 어디쯤이었는지 기억나세요?
　　"글쎄요, 하도 오래된 일이라서."

　　배경의 임해정이 아니었더라면 그게 안압지인 걸 알아내기가 어려웠을 것이다. 1960년대 중반쯤, 교복 차림에 여행가방도 든 걸 보니 그냥 놀러 온 것 같지는 않고, 학교에서 소풍 왔다가 기념으로 찍은 사진인 걸로 해두자. 발굴 복원 전의 안압지는 호안(湖岸)이 지금과 같지 않았고 안압지에 섬이 둘 있는 줄 알고 있었다. 못에 토사가 많이 쌓여 수위가 높아져서 세 개의 섬 중 가장 작은 하나는 완전히 물에 잠겨 보이지 않았던 것이다.

　　1974년 못 바닥에 쌓인 토사를 걷어내는 준설작업 중 유물이 쏟아져 나왔다. 준설을 중단하고, 물을 빼고 보니 물속에 잠겨 있던 섬 하나가 더 나왔다. 그러자 여기저기서 (아무 근거도 없이) '섬이 세 개이니 삼신산을 상징한 삼신도'라는 설이 나오고, 그 이야기는 지금까지도 정설인 양 이야기되고 있다.

　　1975년 발굴을 시작하여 1980년에 복원된 안압지가 공개되었지만, 1975년부터 1979년까지 군복무 기간과 딱 겹치면서 나는

↑바둑바위, 1990년대

↓바둑바위, 현재

안압지에 그런 큰 일이 벌어지고 있던 걸 몰랐다. 1986년 독일 지도교수님을 모시고 갔을 때, 교수님의 안압지 사진 중 하나를 가져다 놓아보니 1960년대 지인의 사진과 두 컷 사이에는 안압지의 발굴 복원 전과 후의 커다란 변화가 들어 있었다. 그런 오랜 세월을 뛰어넘어 두 사진이 거의 1:1 구도의 비슷한 앵글의 컷을 이루고 있다는 게 신기했다. 우연히 겹친 두 사진을 맞추어보면 두 여고생들은 맨 서쪽 구석 쪽에 있는 큰 섬 위에 올라가서 찍은 것 같다.

　-내 생각엔 안압지 섬에 올라가 찍은 것 같습니다.
　"섬에요? 거길 어떻게 들어갔을까요?"

　복원 전 그 언저리의 호안 사정이 어땠는지까지는 잘 모르겠지만, 어쩌면 폴짝 뛰어 올라갈 수 있었을 지도 모르겠다.

바둑바위
안압지가 어떻게든 나하고 인연이 닿았는지 안압지 연구를 하느라 몇 년간 열심히 경주 일원을 찾아다녔다. 연구가 거의 끝나갈 때쯤 찾아든 곳이 경주 남산의 바둑바위였다.

　바둑바위는 남산의 주능선을 따라 오르내리는 곳 중에서 선도산 일대를 잘 굽어볼 수 있는 곳이다. 멀리 선도산 일대의 파노라마가 거침없이 펼쳐져 보인다. 발아래는 온통 숲이다. 숲이 끝나면서 산기슭도 끝나고 그 너머로 들이 펼쳐지는데 막 모내기를 마친

논은 가득 담긴 물에 반사된 빛으로 넓게 비닐하우스를 펼쳐놓은 것 같고, 들판 한가운데로 한데 어우러진 두렁과 물길과 이랑도 꿈틀대는 대지의 문양을 또렷이 남겨놓는다. 들과 맞닿는 곳에서 시작되는 건너편 산기슭에는 고분 셋이 한 줄로 나란히 놓였고, 그 뒤로 길게 첩첩이 겹쳐 있는 선도산 일대의 산괴가 길게 흘러간다.

드디어 경주 남산의 바둑바위에 가 닿았다. 안압지 연구를 시작한지 꽤 여러 해가 지나서였다. 바둑바위에서 바라보이는 선도산 일대의 파노라마를 마주하면서 안압지 연구도 거의 마무리 지점에 이른 걸 실감했다. 즉 안압지의 조원은 바둑바위를 시점장으로 하여 선도산 일대의 파노라마를 그대로 옮겨놓은, 일종의 차경과 같은 것임을 구체적으로 내보일 수 있을 단계에 이른 것이다. 저 파노라마는 안압지 조원을 위해 차경한 경관이었고, 바로 이 자리, 바둑바위를 그 시점장으로 삼았을 것으로 보았다. 거기서 한 걸음 더 나가, 저 파노라마를 뚝 떼어다 어떻게 안압지에 옮겨 놓았는지 그걸 실제로 해내 보일 수 있었으면 좋을 텐데, 바둑바위에서는 그걸 고심하고 있었다. 저 파노라마를 정원에 통째로 옮겨 놓을 수 없을까?

그게 어디 가당할까 싶겠지만 옛날부터 우리에게는 차경 혹은 취경, 집경이라는 다양한 조원수법이 있어서 울타리 너머의 자연을 우리 집 마당에 끌어오거나 때로는 멀리 몇십 리 밖의 명승을 정원의 한 모퉁이에 가져다놓기도 했다. 따라서 그게 전혀 불가능할 것도 아니었다. 다만 내가 고민했던 것은 그런 차경기법의 결과

로, 어떻게 실제를 고스란히 옮겨놓은 듯이 재현해 내보일 수 있을까 하는 일이었다.

안압지의 시작, 보희의 꿈

착각과 시행착오, 그래서 다시 원점으로 돌아가는 일을 반복하던 마지막 단계, 바둑바위에서 조망되는 선도산 일대 파노라마를 작업대 위에 옮겨오던 일을 이야기해 보려 한다.

허리를 크게 다쳐 몇 달간 강의도 못하고 딱딱한 방바닥에 누워 있어야 했던 적이 있었다. 요즘 같으면 당장 입원해서 병원 신세를 져야 했겠지만, 굳이 입원할 것 없이 당장은 집에서 딱딱한 바닥에 똑바로 누워 뼈를 굳히는 데 집중하라는 의사의 진단에 따라 한 달간을 꼬박 집에 누워서 지냈다. 두 달째부터는 허리보호 장구를 하고 조심스럽게 움직일 수 있었지만 보호 장구값이 좀 들었고 X-Ray 촬영 두 번 한 것 외에는 비용도 거의 들지 않았다.

그러고 보니 살아오면서 아직 입원을 한 적이 없었다. 원체 건강해서가 아니라 어릴 때는 병을 달고 있었고 아직도 한둘 정도 지니고 있는 병약함도 없지 않지만 입원할 인연이 아니었던 게지. 고2 때도 요즘 같으면 당장 입원 치료를 해야 했을 일이 있었다. 서교동에 살던 때였다. 여름방학 때 친구들과 구룡포 해수욕장에 갔다가 급성 간염에 걸렸다. 잘 먹고 푹 쉬고 절대로 운동을 금지한다는 처방을 받았다. 동네 병원을 다니면서 링거 주사를 맞았는데 보통 두 시간씩 걸렸다. 그걸 석 달 동안 2~3일에 한 번씩 맞았다. 비

바둑바위 부근

용이 많이 드니 동대문 도매시장에서 링거를 상자로 도매 가격으로 사다가 병원에 가져다주면 그걸로 주사를 주는 식으로 하자는 의사 선생님의 말씀 덕에 비용을 상당히 아낄 수 있었다. 여름방학 내내 매일 병원을 오가며 주사를 맞고 나머지 시간은 내 방에 누워서 세상에 없는 백수처럼 빈둥대며 지냈다. 개학을 하고도 두 달을 거의 무위도식으로, 등교를 하더라도 내 맘대로 아무 때나, 오기 싫으면 안 와도 좋다는 허락이 떨어졌다. 체육시간에도 운동장에 안 나가도 되지만 정 답답해서 나가더라도 그늘에 앉아 친구들 땀 흘리는 것 구경이나 해라, 아주 합법적 게으름이었고 무위도 그런 무위가 없었다. 친구들은 그런 나를 몹시 부러워했지만 정작 나는 견

디기 힘든 시절이었다. 그 때도 입원은 하지 않았다.

　　아무튼 아직 난 입원할 팔자는 아니었던지 허리를 다쳐서도 입원을 하지 않았다. 다친 부분이 아프거나 그런 건 별게 아닌데, 24시간을 꼼짝 않고 똑바로 딱딱한 방바닥에 누워 있어야 하는 시간이 고통이었다. 요즘처럼 스마트폰에 온갖 세상일이 다 돌아가는 것도 아니고 종일 TV가 나온 것도 아니었다. 그나마 TV를 시청하더라도 고개만 옆으로 돌려야 해서 목이 뻣뻣해오는 통에 그것 역시 쉬운 일은 아니었다. 누워 있어야 했기에 팔이 아파 책을 들고 있을 수 없어서 책 읽는 것도 여의치 않았다. 무료함을 달래고 시간을 보내기 위해 나름대로 터득한 방법은 그냥 누워서 온갖 공상과 상상을 하는 것이었다.

　　머리로 소설도 만들고 예전에 읽었던 글을 다시 떠올려 되뇌기도 하고, 아무튼 누워서 할 수 있는 모든 수단을 동원하여 한 가지에 몰두하려 했으나 상상과 공상은 1분 이상 이어지지 않고 중도에 자꾸 끊어졌다. 참선하는 스님들이 제일 어려워하는 것도 자꾸 다른 생각이 끼어들어 한 가지에 몰두하기가 어려워 하나에 몰두할 수 있도록 화두를 잡는다고 그러지 않았던가. 그러다가 어느 날 삼국유사의 '꿈 이야기'를 떠올리게 되었다.

　　김유신의 여동생 보희가 어느 날 밤에 꿈을 꾸었다. 서악(西岳)에 올라 오줌을 누었더니 온 서라벌이 다 잠겨버렸다. 꿈 이야기의 핵심은 간단명료하지만 이야기의 행간을 채워 보자면 사정이 조금 달라진다. 창피해서 발설을 못하던 보희는 동생 문희에게 이

이야기를 털어놓았다는데, 그냥 쉬쉬하고 일하는 아랫것 입단속만 하면 될 것을 뭐가 그리 창피했을까? 앞뒤 정황을 상정하여 그럴듯한 상황을 엮어보자면, 그냥 그런 꿈을 꾼 게 창피할 게 아니었고 깜짝 놀라 일어난 보희는 침상 위에 벌어진 심상찮은 일을 만났을 것이다. 자매는 같은 방을 썼을지 모르겠다. 그러니 아침에 깨자마자 동생에게 들킨 거지. 그리고 동생 문희에게 털어놓은 것도 사실은 꿈 이야기라기보다는 왜 다 큰 처녀가 요에 지도를 그리게 되었는지 그 변명을 하느라 그렇게 되었겠지만, 눈치 빠른 문희가 당장 비단 한 필을 주고 언니의 그 꿈을 사버린 것이다. 그리고 역사는 우리에게 문희가 훗날 무열왕의 비가 되었다는 사실을 전해준다.

삼국유사가 전하는 이 이야기에서 더욱 주목되는 부분은 문희가 안압지를 조성한 문무왕의 어머니라는 사실이다.

홍수가 나서 온 동네가 물에 잠겼다거나 땅이 꺼져 커다란 호수가 되었다거나 하여 세상이 물바다가 된다는 홍수설화는 천지창조, 즉 새로운 시작과 같은 의미를 담는다. 세계적으로 널리 퍼져 있는 홍수설화 계통으로 노아의 홍수가 있지만, 삼국유사의 오줌 싼 꿈 이야기는 방뇨몽이라 해서 민속학이나 문화인류학 분야에서는 홍수설화와 같은 유형으로 간주한다. 내가 보희와 문희의 방뇨에 관한 꿈 이야기에서 떠올릴 수 있었던 범상치 않은 내용은 물에 잠긴 서라벌에 관한 것이 있었다. 여기서 천지창조란 새로 시작되는 신라를 의미하나? 꿈에서 보았던 물에 잠긴 서라벌은 어떤 모양일까? 물에 잠긴 서라벌이라면 안압지와 아주 흡사하지 않나?

뜬금없는 생각일지 모르나, 경주를 3D로 상상해 놓고 그걸 물에 잠궈 보면 안압지와 아주 유사해진다. 맞아! 물에 잠긴 서라벌이 정원으로 재현되어 안압지가 되었다고 봐도 될 것 같은데? 어떤 연유로든 문무왕 때 안압지를 조성했다는 건 역사적인 일이고, 참 묘하게도 어머니가 이모에게 산 꿈 이야기를 형상화시킨 모습이 되었다는 것도 말이 안 될 것도 아니다. 언제든 자리에서 일어나면 물에 잠긴 서라벌을 시뮬레이션 해 봐야겠는걸.

한 달 동안 딱딱한 바닥에 누워 있으면서 강의도 못하고 지내다가 이후 잠시라도 움직일 때는 허리 복대를 차고 지내도록 진전이 되었다. 그렇게 두 달을 더 지내고 이제 뼈가 잘 붙었으니 더 이상 복대를 하지 않아도 된다는 진단이 나오자 잠시도 지체 않고 경주 서악 즉 선도산을 올라갔다. 시간 죽이기 상상에서 비롯된 가정과 추리 그리고 다쳐 누운지 석 달 만의 등산, 그게 안압지 연구의 시작이었다.

시점장

보희가 꿈에 방뇨한 곳은 서악이었다. 서악의 한 지점, 적정한 시점장만 찾아내면 거기서 조망되는 경주 일대를 삼차원 모형으로 만들고 거기에 물을 담으면 안압지가 되어 나올 것이었다. 꽤 그럴듯해 보였다. 문제는 시점장을 찾아내는 일이지만 그것도 시간이 좀 걸릴 것 같기는 해도 그런 일에는 일가견이 있으니 별 일은 아닐 테고, 이후의 일은 오랫동안 누워서 구상하고 가상훈련을 해둔 대

로 일사천리로 진행한다면 결론을 내는 것도 그리 오래 걸릴 것도 어려울 것도 아니었다.

하지만 실제로는 전혀 그게 아니었다. 선도산에 매달린 지 이미 여러 해가 지났을 때도 여전히 확신이 가는 시점장을 찾아내지 못한 채 끝없이 세월만 흘렀다. 과연 이 연구의 끝이 있긴 할까. 점차 용기도 잃고 끈기도 없어져가던 중, 묘한 일이 생겼다.

한번은 조교에게 선도산에서 바라보는 남산 일대를 3D 그래픽으로 만들어 프린트해 두라고 일러두었는데, 우리 조교는 그걸 잘못 알아듣고 거꾸로 남산에서 선도산 쪽으로 바라본 그래픽을 만들어 놓은 것이었다. 사실 그날의 그래픽은 그때까지 진행된 것을 정리하고 몇 년을 끌어오던 일을 중단하기 위한 마지막 결과물로 생각한 것이었다. 조교가 해 주어야 했던 결과물은 파일에 첨부해 둘 자료로 쓰려던 것이었지만 그렇게 전혀 딴 방향으로 흘러간 것이었다. 더 이상 안압지를 만지지 않으려 했는데 또 잠시 더 미루어져야 하는가, 그러다가 이걸 버리지 못하고 다시 붙잡아 들고 그렇게 되는 건 아닐까. 당시만 해도 여건이 요즘 같지 않아 CG를 한번 구현하는 게 그리 쉬운 일이 아니었지만 달리 뾰족한 수는 없었다. 어쨌든 시선 방향만 바꾸면 되니 생각보다 일이 그리 크진 않겠지, 그러니 서둘러서 그것까지만 해보자고 일러두고 막 돌아 나오려던 참이었다.

뒤돌아 흘깃 보인 걸로는 지금까지 확인하고 검토해 본 그림 중에 가장 예상하고 있던 모습에 가까운 그림이 거기 놓여 있는

것이었다. 요즘처럼 표면처리까지 완벽하게 표현된 그래픽이 아니어서 확실하지는 않았지만 상당히 그랬다.

-가만있어 봐, 이주원, 어쩌면 이게 답인지 몰라!

여섯 해가 훌쩍 넘어가는 긴 시간 동안의 허송세월이 끝난 참이었다. 꿈에 보희가 올랐던 서악은 시점장을 이야기한 것이 아니라 주 조망대상이라는 걸 말하고 있었는데, 그걸 눈치 채지 못하고 서악에서 시점장을 찾고 있었던 것이다. 전혀 다른 길을 가고 있던 나의 시선을 제대로 가져다 놓은 일대 사건이었다.

이런 식의 경관해석에는 대부분 시점장을 찾는 데까지 많은 시간이 걸린다. 일단 시점장이 확보되고 나면 일은 급진전된다. 안압지 연구에서도 시점장을 찾느라 선도산을 헤매며 오르내리던 걸 남산으로 옮겨놓고, 남산에서 선도산 일대를 바라볼 수 있는 조망 가능한 곳들 중 바둑바위를 시점장으로 확신할 때까지는 얼마 안 걸렸다.

모래모델

바둑바위에 서서, 저기 선도산 일대와 들판을 온통 물에 잠기게 해 놓으면 그게 안압지가 된다는 걸 인지하고 있었다. 물에 잠긴 산기슭의 물과 만나는 경계선이 안압지의 곡선의 호안선이 되어 나오는 사실까지 시뮬레이션으로 확인도 했다. 그런데 신라 사람들은 저

파노라마 경관을 안압지에 어떻게 옮겨놓았을까, 바둑바위의 이 파노라마를 내 손으로 뚝딱뚝딱 재현시켜 우리가 보는 저 안압지처럼 눈앞에 만들어내 보일 수 있어야 한다고 생각하고 있었다.

신라의 안압지 담당 조경가는 어떤 식으로 언덕을 만들고 곡선의 호안을 조성해 갔는지, 어떤 생각에서 그렇게 생긴 모습으로 못을 파고 호안의 곡선을 만들고 흙을 쌓았는지도 알려진 것은 없다. 그걸 증명하기 위해서도 저 파노라마를 어떻게 특정 대지에 옮겨놓을 수 있을지 그걸 보여주어야 했다. 하루 날을 잡아 연구실 인원 전체를 불러모았다. 하필 토요일에.

그날따라 날씨도 너무 좋았다. 연구실 대학원생들이 모두 나와 있었다. 작업대에는 미리 깨끗하게 잘 씻어 말려놓은 모래도 한 무더기가 준비되어 있었다. 이제 무슨 실험을 하려고 하니 누구든 학교에 나와 있는 아무나 한 사람 불러오라고 했다. 한 사람만 가면 될 걸 심심하던 차에 무슨 재미난 일이라도 생긴 듯 우르르 뛰어나갔다가 다른 연구실 대학원생 한 명을 데리고 왔다. 영문도 모르고 얼떨결에 불려온 학생이 괜히 우물쭈물하고 있는 게, 아무래도 무슨 장난을 좀 치며 겁을 준 모양이었지만 모른 척하고 필요한 작업으로 들어갔다.

-여기 모래를 가지고 이 사진대로 한번 만들어 볼래요?.

"네?"

-그냥 모래장난 하듯 사진을 보고 그것대로 한번 만들어 보

란 말이지."

"아, 네."

무슨 말인지는 알겠는데 무슨 영문인지 모르겠다는 듯 머뭇거리는데, 뭘 어떻게 하라는 건지. 나 역시 일단 시작은 했는데, 이 실험에서 어떤 결과물이 어떻게 나올지 전혀 예측할 수 없었다. 불러온 학생은 주위의 눈들을 의식해서 잠시 머뭇거렸지만 무언가를 만든다는 것 자체에 재미를 느끼면서 이윽고 팔을 걷고는 모래를 만지작거리기 시작했다. 이내 작업에 몰두하여 손놀림이 바빠지고, 한 10여 분이 되었나 싶은데 작업대 위에는 그럴싸한 모래모델이 만들어지고 있었다.

바둑바위에서 조망되는 선도산 일대의 파노라마를 지금의 안압지 대지에 옮기는 것은 어느 특정한 곳의 경관을 어떻게 그대로 재현할 수 있을까라는 문제로 일반화시킬 수 있다. 스케치 대신 파노라마 사진을 만들고 그걸로 모래를 쌓아 모형으로 제작하는 걸로 재현하는 실험을 해보자 싶었다. 사진의 이미지는 2차원의 평면 이미지인데 그걸 어떻게 3차원의 구릉으로 재현할 수 있을까, 2차원의 이미지가 3차원의 입체로 되어가는 단계의 과정이 미스터리였다. 사진을 보고 모래로 뭔가를 만드는 그날의 실험은 그림이나 사진의 산을 특정 장소에 흙을 쌓아 작은 둔덕으로 변환시키는 과정을 지켜보고 어느 정도의 가능성과 확실성이 있는지 보려던 것이었다. 이것은 특정지점에서 바라보이는 파노라마 사진의 그

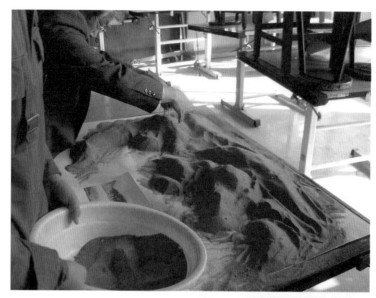

모래모델

림대로 보이는 모습을 따오는 것이어서 등고선 지형도를 바탕으로 모델을 만들듯이 사실적인 모형을 만드는 것과는 다른 일이다. 그런데 그게 10분 남짓한 시간 만에 눈앞에 현실로 나타난 것이다.

　－그래, 그 정도면 충분해. 수고했어.

　"그런데, 이 사진은 어디예요?"

　－곧 알게 돼요. ……이거 꽤 성과가 있는 것 같은데, 어디 한 사람 더 데리고 올래?

　곧 한 사람이 더 불려왔다. 그 역시 10분 남짓해서 사진에 담긴 원래의 파노라마와 흡사한 모양의 모델을 만들어 냈다. 두 사람의 모래장난까지 모두 합쳐서 걸린 게 한 시간이 채 안 걸렸다. 여기서 시간이 얼마나 걸리느냐는 것은 전혀 중요한 게 아니지만, 누구든 아무나 10분 남짓이면 된다는 것은 특별난 노하우를 필요로 하는 것도 아니면서 그만큼 단순하고 명쾌하다는 걸 말해 주는 것이어서 나름 의미가 있었다.

　풍수에서는 산을 용(龍)이라 부르거나 혹 모래 사(砂)를 써서 사라고도 한다. 옛날 풍수사들이 산의 흐름을 모래를 가지고 설명했다는 데에 착안하여 모델 첫 실험에 모래를 써 본 것이었다. 흙을 높이 쌓아가다가 일정한 기울기 이상으로 과하게 높이 쌓게 되면 무너진다. 그러나 높이 쌓더라도 일정한 기울기 이하가 되어 밑바닥이 넓게 퍼져나가면 흙은 안정이 되면서 무너져 내리지 않는

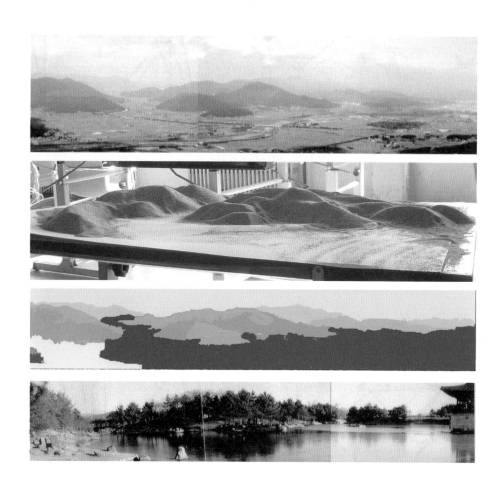

선도산 일대와 안압지. (위부터) 선도산 일대 파노라마, 모래모형. 그래픽, 안압지

다. 이 안정된 기울기 각도를 안식각이라 한다. 흙의 종류마다 조금씩 다르긴 하지만 모든 흙은 자체의 안식각을 가지고 있다. 건설 현장에서 새로 쌓은 비탈이 무너지거나 사태가 나는 게 모두 안식각을 넘어선 과한 토공 탓이다.

　　젖은 모래와는 달리 잘 건조된 모래는 알맹이 간의 마찰력이 급격히 떨어져 안식각이 무척 낮아질 뿐 아니라 두들겨서 잠시 안정시킬 수 있는 가능성조차 없는 상태가 되어서 모래장난 하듯 두꺼비집 만들기는커녕 그 어떤 것도 마음먹은 대로 높이 쌓을 수 없이 된다. 안식각을 넘어서도록 조금이라도 높이 쌓으면 저절로 무너져 내리고, 약간이라도 좀 더 높이 쌓으려면 그만큼 바닥면을 넓게 펼쳐놓아야 하기 때문에 저절로 무더기와 무더기 간의 간격이 벌려져 간다. 그 때문에 저 혼자서 저절로 필요한 만큼의 깊이가 생기기에 각자의 의지와 관계없이 저절로 3차원의 지형이 만들어 지는 현상에 따라 예상 외로 훌륭한 결과가 나왔다.

누상동 일대.
왼쪽의 한옥이 하숙집이고 길 건너 맞은편
세탁소 주인아저씨는 틈나면 하숙집 창문 아래
턱진 곳에 장기판을 내놓고 내기장기를 두었다.
구경꾼들이 둘러서서 장기판을 내려 보며
훈수 두느라 항상 떠들썩했다.

1970년대 쯤 인왕산 기슭에 들어섰던 시민아파트가 철거되고 인왕산 들목
기슭에는 수성동 계곡이 자연 상태로 복원되었다. 그런 관계로 인왕산 아래에
있던 아파트가 사라졌지만, 길 양쪽으로 4~5층의 다세대주택이 들어서면서
길이 좁아져 보인다. 완전히 변해버린 이 동네에서 길 양쪽에 섰던 전신주가
목재에서 철재 및 콘크리트로 재료만 바뀌었을 뿐 제 자리를 지키고 있다. 왼쪽
끝 양옥주택 담벽에 내걸린 '윤동주 하숙집'이란 안내판이 생경스럽다.

갓 서울 올라와

고등학교 1학년 때 서울에 올라와, 처음 한 학기 동안 인왕산 아래 동네에서 하숙을 했다. 청와대 앞으로 해서 학교에 갔는데, 아침마다 청와대 정문 앞에서 함께 학교 갈 친구를 기다리는 초등학교 아이들 모습이 정겨웠고, 토요일 오후 청와대를 개방하는 때면 학교를 마치고 집으로 오는 길에 관람객들에 섞여 청와대 뜰을 한 바퀴 돌아 나오기도 했다. 갓 서울에 올라온 나에게 서촌의 풍경 중 특히 인상 깊은 것은 통의동 백송과 누상동 하숙집이었다.

통의동 백송

서울에 갓 올라와서 모든 게 낯설었다. 내 룸메이트는 초등학교 시절 이 동네에서 산 적이 있어서 그리 낯설지 않았던 모양이다. 한번은 동네 구경을 시켜 주겠다면서 "백송 구경 갈래?" 그랬다. 소나

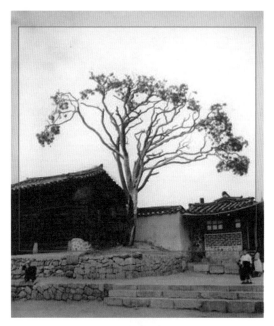

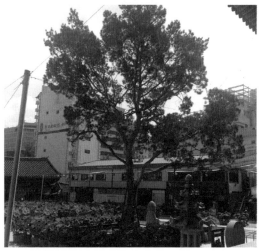

옛 사진과 비교해보면, 현재 조계사 경내에 있는 수송동 백송은 예전의 지면 위로 상당한 부분이 묻히도록 성토되어 대지가 조성된 걸로 보인다. 가장 왼쪽 아래쪽의 가지는 고사되어 없어졌지만 지금은 당시보다 많이 무성해졌다.

무 백 그루가 있는 곳인가 했다. 표피가 하얀색의 어마어마한 소나무가 한 그루 골목 한가운데 떡 버티고 있는데 뭐 이런게 다 있나 싶었다. 하숙집에서 얼마 떨어지지 않은 통의동의 백송이었다.

당시 전국에 천연기념물로 지정된 백송이 다섯 그루 있었다. 그 중 네 그루가 서울에 있었고 통의동 백송, 재동 백송, 그리고 수송동 백송 이렇게 세 그루가 사대문 안에 있었다. 통의동 백송은 가장 수세가 활발했고 크기나 수형으로도 다른 것들을 압도했다.

그랬던 통의동 백송은 1990년대 어느 날 폭우와 낙뢰를 맞고 두 갈래 세 갈래로 쩍 벌어져 이웃한 가정집들을 덮치며 쓰러졌다. 응급조치를 했지만 살아나기가 쉽지 않을 거라고 했다. 만사를 제쳐놓고 서울로 달려갔다. 이 집 저 집의 이층 베란다와 지붕 슬라브에 걸쳐 있으면서 간신히 지탱하고 있었다. 어쩌면 마지막이 될지도 모를 그 모습을 사진에 담아 그 길로 사진 인화를 맡겼다.

며칠 후 찾은 사진은 까무러칠 지경이 되어 있었다. 슬라이드 필름으로 찍은 거라 슬라이드 현상을 맡겨야 했던 걸 순간 뭐에 씌었던지 전혀 그 사실을 인지하지 못하고 일반 네거티브 필름 사진처럼 현상하고 인화 주문을 했던 모양이다. 필름도 완전히 못쓰게 되었고 인화되어 나온 사진도 모두 시퍼렇게 된 채 도무지 쓸 수 없는 상태가 되어 있었다. 그나마 그 사진도 잘못된 필름조차도 어디로 사라졌는지 행방을 알 수 없게 되었다. 일부러 버리지는 않았을 테니 언제든 어디서든 툭 튀어나와 줄지는 모르겠지만 통의동 백송은 그렇게 나의 기억에만 남아 있고, 그 마지막 모습의 사진

경수산업도로 느티나무

남원 광한루의 왕버들. 그간 광한루 연못가의 왕버들에는 많은 변화가 있었다. 돌 지팡이가 없어진 건, 그걸 의지하던 가지가 잘려나갔기 때문이고, 그 위로 보이던 춘향기념관은 헐려 다른 곳으로 이전되어 간 것 같다.

조차 나에게서 떠나 버렸다. 고사한 통의동 백송은 죽은 둥치를 그 자리에 보존하고 그 둘레로 후손 나무를 심어 두었던 것들이 지금은 꽤 자라나 있었다.

우리 주변의 노거수 중 서울 문묘의 명륜당과 대성전 마당을 넉넉하게 채워주고도 남을 기세의 은행나무 같은 명품나무들이 있고, 남원 광한루의 왕버들처럼 가지 일부가 고사하여 원래의 듬직했던 때의 모습만은 못하지만 그래도 오랜 세월을 잘 견디어 주는 것도 있다. 광한루 연못가에는 몇 해 전까지도 왕버들 노거수가 돌 지팡이를 짚고 서 있었다. 지금은 지팡이를 짚고 있던 가지가 고사하여 그쪽 가지를 잘라낸 상태지만 여전히 오랜 세월을 지내온 강력한 힘줄 줄기가 또렷하게 힘차 보인다.

그런 명품 반열에 들진 않았지만 백 년은 족히 넘었을 경수 산업도로의 느티나무는 버스정류장 바로 옆에 있으면서 버스를 기다리던 동네 사람들에게 편안한 자리를 내주었던 마을나무였다.

하숙집

십여 년 전, 하숙집 동네를 가 봤다. 근 40년 만이었다. 온통 다세대 주택이 들어서 있어서 하숙집 자리를 찾는 것조차 쉽지 않았다. 누상동 9번지, 우연히 누상동의 하숙집이 시인 윤동주의 연희전문 시절 하숙집이었다는 걸 알게 되고 동네가 여전할지, 얼마나 바뀌었을지 궁금하기도 해서 일부러 찾아간 길이었는데, 진한 아쉬움이 남았다.

그리고 한참이 지난 어느 날, 건축과 윤인석 교수와 외부에서 회의를 하고 함께 올 일이 있었다. 윤 교수는 시인의 조카이신데, 내 동생과 건축학과 동문이어서 대학 다닐 때 우리 집에도 몇 번 놀러와 알던 사이였다. 이런저런 이야기를 하다가 하숙집 이야기를 했다. 그리고 며칠 뒤 함께 누상동을 찾아갔다. 윤 교수 손에는 사진 한 점이 들려 있었다. 1976년 상반기쯤 선친 윤일주 교수께서 찍은 사진이라 했다. 길 끝으로 인왕산이 중앙에 듬직하게 있는 산 아래 하숙집 동네 모습인데, 하숙집의 기억은 있지만 그때의 모습을 내 보일 수가 없던 차에 나로서는 뜻밖의 귀한 사진이었다.

길 왼쪽으로 사진의 하숙집은 내 기억에 남아 있는 옛 모습대로였다. 맞은편 세탁소가 있던 자리로 짐작되는 곳에는 작은 벽 창만 나 있는 집이 있는데, 1976년, 하숙하던 때로부터 한 십 년 가까이 지난 즈음이니 그간 세탁소는 문을 닫고 다른 용도로 전용되었을 수도 있겠다. 길 맞은편 세탁소 아저씨는 호쾌한 성격에 세탁소 일도 열심이었지만, 틈나는 대로 내기장기 두는 일에 더 몰두를 했다. 하숙집 벽 아래에는 장기판을 두고 둘이서 걸터앉아 장기판에 집중하기에 좋은 만큼 튀어나온 자리가 있었다. 해가 기우는 저녁 무렵이면 거기에 장기판이 벌어지고, "딱!" 하며 장기판 때리는 소리에, "장이야! 장 받아라, 장 안 받고 뭐해. 와하하하!" 쩌렁쩌렁 온 동네에 세탁소 아저씨 고함소리가 울려 퍼졌다. 난 장기를 둘 줄 몰랐지만 장기판을 두고 오락가락 주고받는 수작이며 곁에서 훈수 두는 동네 사람들이 있는 마을 풍경이 재미있었다. 문 밖에 나가 현

장에 섞여 들거나 재수생 형들이 쓰던 방에서 들창을 열고 장기 두는 모습을 내려다보거나 그랬다.

또 한 번은 시인 윤동주의 TV다큐멘터리 녹화비디오 필름을 보여주시는데, 거기에는 하숙집 안이 잘 담겨 있었다. 리포터가 대문을 열고 마당으로 들어서면서 리포터의 시선은 카메라가 되어 잠깐 마당을 비추고, 이내 오른쪽으로 내가 있었던 방을 슥 스쳐 지나서 그 옆방, 길가에 면해 있던 방으로 들어서서는 방을 한 바퀴 휘 둘러 비추었다.

그 방은 하숙집에서 가장 큰 방이었다. 내가 쓰던 방은 룸메이트와 나 둘의 책상 두 개를 놓고 나면 요와 이불을 깔기에도 빠듯했다. 보통은 마당의 펌프에서 세수를 했지만, 주말이면 룸메이트와 함께 아침 일찍 인왕산으로 올라가 잠깐 등산하고 계류에 세수도 하고 내려왔다. 오후엔 따뜻한 햇살이 드는 툇마루에 나와 옆방의 재수생 형들과 담소를 나누고 저녁 무렵에는 편한 옷차림으로 세종문화회관 자리에 있었던 시민회관까지 걸어 나가 산책 겸 세상 구경을 했다.

윤동주 문학관, 윤동주 시인의 언덕

여기서 하숙하시던 시절 시인의 일상은 어떠셨을지 나로서는 모를 일이다. 진즉 내가 시인과의 이런 작은 인연을 맺고 있다는 걸 인지했더라면 또 모르지, 나도 시인이 되겠노라고 문예반에 들어가 시를 읽고 습작도 하고 또 낭송도 한답시고 그랬을지 모르나 전혀 그

것도 아니었다.

이른 나이에 후사 없이 돌아가셨지만 살아생전에나 돌아가신 후에도 시인 주변에는 여러 분들이 함께 하고 있었다. 시인의 하숙집 룸메이트이자 연희전문 후배 정병욱, 함께 옥고를 치르다 돌아가신 시인의 고종사촌 송몽규, 해방 후 시인의 유고집으로 시집이 발간되기까지 헌신과 정성으로 시인의 육필원고를 감추어 보관한 정병욱의 어머니를 빼 놓을 수가 없다. 정병욱과 그 어머니는 윤 교수의 외삼촌과 외할머니이시라는 이야기도 들었다. 시인을 둘러싼 이 모든 이야기는 윤 교수 댁의 가족사이기도 하여, 시인의 이야기는 한 편의 대하소설 같은 길고 드라마틱한 스토리였다.

윤 교수와 디자인학과 송인호 교수 그리고 나, 이렇게 근대건축, 환경디자인, 그리고 경관을 전공하는 셋이 모여 학석 공통과목으로 "공간의 재구성"이란 강의를 진행한 적이 있었다. 세 번째 학기 때 강의 테마는 자하문 고개의 윤동주문학관이었다. 시인에 관해서, 그리고 시인의 문학관이 만들어지기까지의 에피소드들로 강의주제를 오리엔테이션하고, 자하문 고갯마루 부근의 윤동주문학관을 보다 멋지고 바람직한 곳으로 만들기 위해 재구성하는 아이디어를 만들어보는 내용이었다.

자하문 고갯마루는 주위에 시야를 가릴 높은 빌딩도 없고 시내버스로도 간단히 올 수 있어서 접근성이 좋다. 서울성곽을 따라 등산하고 내려오다가도 들릴 수 있어 서울시내에서 이렇게 좋은 전망까지 갖춘 곳이 또 어디 있을까 싶다. 그런 곳에 윤동주문학

관이 세워졌다. 문학관이 만들어지는 데 시인과는 직접 연고가 있지도 않은 여러 사람들의 정성이 한데 모인 것이 아니라 서로 다른 시기에 각각이 모여 하나로 결집된 결과를 이루었다. 그 중 결정적인 역할을 한 건 이곳에 터를 마련해 준 종로구청이었지만, 문학관 뒤 언덕을 "윤동주 시인의 언덕"이라 명명해놓고 거기를 시인께서 자주 찾아와 시를 짓던 곳이라고 괜한 과욕을 하여 옥에 티를 만든 것도 거기였다. 윤동주문학관 뒤 언덕이니 그냥 두기에는 좀 밋밋하니 양념으로 약간의 의미와 스토리를 넣은 것이라고 가볍게 여긴 이야기일 수 있지만 그로 해서 파급되는 파장은 시인을 왜곡하는 일로 크게 번져버린다. 이곳에 문학관을 세운 것도 순전히 시인의 언덕과 같은 그런 장소의 인연으로 이루어진 필연적인 귀결이었다는 데로 흘러간다. 실제로 문학관을 찾아온 사람들 중 그런 걸로 이해하는 경우가 적지 않다.

누상동 9번지는 시인 윤동주와 관련하여 많은 사람들에게 널리 회자되는 곳이지만 그 자리에는 다세대주택이 서 있어서, 시인의 하숙집 장소를 확인하는 것 이상으로 시인의 체취를 더듬기에는 마땅치 않다. 그 집도 집이지만 주변이 모두 크게 변해 버린 환경으로 해서 시인의 발자취를 따라가 보기에도 적절하지 못하다. "공간의 재구성" 강의를 준비하고 진행하는 동안, 누상동 9번지의 하숙과 자하문 고개의 윤동주 문학관과 시인의 언덕을 수없이 오가며 하숙과의 인연으로부터 여기 고갯마루의 시인의 언덕에 이르러 우리와 맺어진 새로운 인연의 장소를 많이 생각했다.

지금의 누상동 9번지가 시인을 위해 해줄 수 있는 부분이 거의 없는 한, 자하문 고개의 윤동주 문학관과 시인의 언덕은 우리 시대의 시인의 장소가 될 수 있을 잠재력은 분명하다. 하지만 시인이 시상을 다듬던 곳이라는 아무 근거 없는 걸 이유로 그걸 이어놓으려는 건 잘못이다. 시내버스로도 쉽게 와 닿을 수 있는 곳으로 밤하늘의 별을 헤기에 이만한 곳이 없을 만큼 문학관이 여기에 세워지기까지는 여러 사람의 헌신과 정성이 있었고, 그리고 원래 시민아파트 용수공급용 가압펌프장이었던 이곳을 지금 같은 문학관으로 거듭나게 되는 데는 여러 차례의 우연한 일들이 이어졌다. (신윤수 외, 2013, 영혼의 가압장 윤동주 문학관)

이곳에 시인의 문학관이 이루어지게 되는 동안 얼마나 많은 우연이 겹쳐온 것인지를 인지하고 보면, 그것이 시인과 뗄 수 없는, 설명할 수 없는 인연으로 이어진 곳임을 알게 된다. 그래서 그런 바탕 위에 시내 가까이에서 별을 헬 수 있는 이토록 좋은 장소로서 시인의 언덕이 가진 장소성에 우리가 공감하게 될 때 문학관과 언덕은 시인을 기리는 수많은 국내외 사람들의 열망에 가까이 가 닿지 않겠나? 여기 이 언덕에 '윤동주'를 넣어 윤동주 시인의 언덕이라 하고 여기서 시상을 떠올리곤 했다하여 시인과의 인연을 기정사실화해 놓은 걸 우려하는 사람들도 적지 않지만, 정말 시인께서 누상동 하숙시절 이 언덕으로 오셨을지 확인할 길도 없고 딱 집어 그게 아니라고 하기에도 어떤 근거를 대기가 쉽지 않는 게 답답할 노릇이었을 것이다.

시인과의 인연

한 번은 윤교수와 함께 윤동주문학관에 들렀다가 차나 한 잔 할까 싶어 고개 너머의 찻집으로 갔다. 거기서 윤 교수께서 누군가를 만나 여기 웬일이시냐며 반갑게 인사를 하는데, 『윤동주 평전』을 쓰신 송우혜 작가시라 했다. 얼떨결에 그 자리에 합석을 하게 되었다. 윤 교수께서는 나를 시인의 하숙집에서 하숙을 했던 사람이라 소개를 했는데, 송 작가께서는 내가 자리에 앉기도 전에, "아침에 세수는 어떻게 하셨어요?" 그러셨다. 평소 어지간한 돌발 상황에도 크게 당황하지 않고 잘 대처하는 편인데 밑도 끝도 없는 그 질문에는 "예?"라며 제대로 자리에 앉지도 못하고, 뭐라고 대답을 찾지 못해 살짝 당황스러웠다.

당시 인왕산은 자하문 고개 쪽이라면 경복중고등학교로 해서 갈 수 있었고, 필운대 쪽이면 사직동 방향에서 곧장 오를 수 있었다. 누상동에서는 수송동 계곡으로 바로 이어지는 길을 따라 사람들의 발길이 만들어 놓은 산길이 나 있어서 인왕산 정상까지 곧장 오를 수 있었다. 높은 빌딩으로 시야를 가릴 게 없었고 밝은 도시의 불빛으로 별빛을 가릴 것도 없어 굳이 한밤중에 정상까지 오를 필요도 없이 수성동 계곡이나 조금 올라간 어디에서든 하늘을 보고 은하수를 보며 혹은 별을 헤고 하는 나날을 마주할 수 있는데, 굳이 그렇게 돌아서 자하문 쪽의 언덕을 오를 이유를 찾을 수도 없다.

시인께서는 아침에 일어나면 인왕산으로 올라가 계류에서 양치하고 세수하고 내려와 아침을 드시곤 했기에 물어본 것이라

했다. 아, 그런 뜻이었구나. 시인께서는 아침 식사 전 인왕산 중턱까지 산책을 했다. 그리고 충무로 책방을 돌고 음악다방에 들러 음악도 듣고, 신촌의 외딴 곳 기숙사 생활에서 벗어나 이렇듯 시내 중심가를 나가기도 수월한 곳으로 하숙을 구하여 나온 것이다. 꼽아 보니, 나도 학교를 가지 않는 날이면 인왕산에 올라 계류에 세수도 하고 입도 헹구고 그랬던 것 같다. 틈만 나면 종로며 광화문이며 영화관 순례를 하며 시울의 온갖 문화시설을 향유하며 다녔다. 아침에 세수하러 오르던 수성동 계곡, 그 한 가지 만으로도 하숙시절의 시인과 내가 온전히 겹치는 일상의 한 가지를 찾아낸 것이다. 송 작가의 말씀을 알아챌 만 했다.

"아, 네. 저는 주말에만 산에 갔습니다. 밥 먹고 학교가기 바빠 평소에는 마당에서 세수했고요."

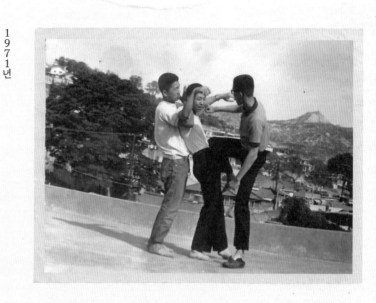

1971년

신영동 집 옥상에서
동생과 친구들.

현재

신영동 육교. 집은 도로 한복판이 되었다.
새로 생긴 육교에서 거의 비슷한 각을 수 있었다.
사진 오른쪽 바깥으로 비봉 준령이 이어져 나간다.

세검정 신영동

비닐봉지에 꽁꽁 싸인 옛날 사진 묶음에서 동생 사진을 하나 찾아냈다. 신영동 집 옥상에서 친구들과 장난치는 모습이었다. 신영동은 세검정 삼거리에서 북악터널 쪽으로 조금 더 들어가는 곳으로 평창동 조금 못 미쳐서 있다.

　　북한산과 비봉으로 이어지는 줄기에 막혀 더 이상 나아갈 길이 없이 완전 사방이 산으로 막혀 있던 막다른 동네였다. 학교를 가자면 버스를 타고 종로까지 나가서 다른 버스로 갈아타고 거의 짐짝이 되어 청량리 로터리까지 가서는 스쿨버스를 타고서 겨우 등교할 수 있었다. 두 시간은 훌쩍 넘게 걸렸다. 1971년 가을이었던가, 북악터널이 뚫리고부터는 시내로 나갈 필요 없이 곧바로 정릉으로 다니는 버스를 이용해서 통학 시간을 훨씬 줄일 수 있었고 편히 다닐 수 있었다.

밤새 눈이라도 오고 나면 자하문 고개를 넘어서 차가 다닐 수도 없었다. 자하문 고개가 시내로 나가는 유일한 통로였지만 하나뿐이던 시내버스조차 운행을 못해 발이 묶여 버리면 주민들은 시내로 나갈 수도 동네로 들어올 수도 없이 온 세상을 덮은 눈으로 골짜기에 들어앉은 별유천지가 되었다.

당시 세검정 정자는 계류 변 바위 위에 터만 남아 있을 때였지만 그걸로 해서 이 일대를 두루 세검정이라 부르던 시절이었다. 그때 세검정초등학교가 바로 마주보는 곳 신영동으로 이사를 해, 거기서 3년 남짓 사는 동안 도깨비도 만났고 늑대인지 멀리 비봉쪽 어디서 한밤중에 울부짖는 맹수 소리도 들었다. 도깨비를 만난 건 우리집 2층이었는데, 당시 현장에는 나 혼자뿐이었기에 그게 사실인지 증인이 되어줄 사람은 없지만, 아무튼 거기 사는 동안 아주 특이한 일들이 있었다.

몇 해 전이었다.

"〈건축학개론〉 영화, 거기 교수님이 나오셨죠?"
―응? 그게 무슨 소리야, 난 영화에 출연한 적 없는데?

무슨 영문인지도 모르고 우리 학생들에게서 어떤 영화 이야기를 듣게 되었다. 그 영화에 나오는 교수가 날 닮았다나. 그리고 〈건축학개론〉 강의가 나오는데 꼭 우리의 '조경학개론' 같아 영화를 보는 내내 내 강의를 듣는 것 같았다나 그런 이야기였다.

영화 〈건축학개론〉은 8090세대의 대학 시절과 10여 년이 지나 어언 40대가 되어가는 즈음의 2000년대 그들의 이야기를 그려놓은 참 잘 만든 영화였다. 영화가 이야기하려는 많은 것에 공감했고 영화와 나를 엮어보려던 우리 학생들의 생각도 충분히 짐작할 만했다. 강의시간 장면도 그랬고, 교수 역의 배우도 날 많이 닮은 것 같아 그것도 제자들의 농 섞인 이야기에 공감할 수 있었다. 그렇지만 굳이, 나는 수염을 기르지 않았다는 걸로 영화와는 확실하게 선을 그어 두기로 했다.

그 후 한참 동안 이 영화를 떠올릴 일이 없었다가 얼마 전 우연히 TV에서 막 〈건축학개론〉 오프닝 크래딧이 시작되는 걸 보게 되었다. 영화가 시작되고 건축학개론 강의 시간, 학생들이 한 사람씩 불려 나가 각자 사는 동네에서 버스를 타고 학교로 가는 길을 지도 위에 선으로 그려내는 주문을 받는다. 서현이 붙여놓은 정릉의 빨간 스티커, 거기에 소심하게 조금 아래에 살짝 걸치게 하나를 더 붙여놓고 선을 그어가는 승민. 선을 따라 왼쪽으로 한참을 가던 클로즈업 화면에 북악터널이 비치고 곧이어 평창동이 나오고 있었다.

참 오랜만이다 싶고 참 재밌게 본 기억이 있어서 반갑긴 했지만 굳이 다시 볼 거야 있겠느냐, 그러면서도 눈을 쉬 떼지 못했다. 마침 화면에는 북악터널과 평창동 일대 지도가 나오고 있었고, 그 때문에 숨 한 번 안 쉬고 그냥 끝까지 가고 말았다.

평창동 바로 아래 조금 더 내려가면 대학 다니던 시절 살던 신영동 우리 동네가 나올 텐데 클로즈업된 장면은 거기서 끝이 났

다. 맞아, 거기 우리 집에서 남쪽으로 더 내려가면 1970년대의 삼엄했던 헌병 검문초소 세검정 삼거리에 이른다. 왼쪽 길로 접어들면 자하문 쪽으로 가게 되고, 곧장 직진하면 모래내 쪽으로 갈 수 있다. 예전에는 그쪽으로 다니는 버스는 없었지만, 그래도 어뗘어떠하게 그쪽으로 가다보면 연남동 철길을 지난다.

연남동 철로 변에는 한 줄로 나란히 서 있던 5층짜리 아파트가 있었다. 내가 군복무를 마치던 즈음 살았던 곳이다. 철길은 요즘 한창 뜨는 가로공원이 되었고 아파트는 재개발되었다. 예전 이 아파트는 맨 아래층에 상가가 있던 상가아파트였는데, 당시로 봐서는 상당히 고급스럽게 잘 지은 아파트였다. 아직 아파트가 보편화되지 않던 시절이었다. 어떤 사람들은 고급 공무원 아파트로 지어진 것이라 했고 또 어떤 사람들 이야기로는 외국인을 위해 특별히 잘 지은 것이라 했던 맨션아파트였다. 그래서인지 거실과 모든 방의 바닥이 콘크리트 마감이거나 아스타일로 마감되어 있는 입식으로 신발을 신고 생활하는 방식에 맞춰져 있었다.

역마살과 명산대천

고등학교를 졸업하고 재수를 했다. 문과에 있다가 건축과를 가겠다고 고3 2학기 때 이과로 바꾸느라 그렇게 되었노라고 애써 변명을 해본다. 입시가 임박해 오던 어느 날 학원 수업이 끝날 즈음 어머니께서 학원으로 날 찾아오셨다. 나보고 어딜 좀 가보자 그러시는데, 학원 부근의 어느 철학원이었다.

거기서 처음 점이란 걸 봤다. 생년월일시의 사주를 가지고 한참 동안 책에서 뭔가를 찾으면서 종이 가득 한자로 써내려 가는데, 메모도 하고 나름대로 정리하며 한참을 그러시는 모습이 참 흥미로웠다. 진지하고 정갈하고 신기하고 궁금하고, 잘은 모르지만 어쩌면 대학에 들어가면 저런 식으로 연구하고 논문을 쓰는 건지 모르겠다며 막연히 연구라는 학구적 분위기를 상상하고 있었다.

데이터가 모두 종합되었는지 볼펜을 놓으면서 하시는 말씀이, 젊은 학생으로서는 이게 무슨 미신 같은 건가 싶을 수도 있겠지만 꼭 그런 것이 아님을 잠시 설명하고는 이내 점괘 풀이로 들어갔다. 종이에는 커다란 원호를 그리듯 한자로 된 뭔가가 잔뜩 적혀 있었고 한자와 한자 사이로 약간 비껴나게 또 뭔가가 빙 둘러 적혀 있으면서 두 개의 동심원 모양의 원을 이루고 있었다. 한 줄의 한자는 무엇무엇을 이야기하는 건데, 모두 '살(煞)'이라는 거라 했다. 살 그러면 역마살 같은 게 있지 않나. 어디 정착하지 못하고 끊임없이 떠돌아다니는 부정적인 운을 대표하는 것 정도는 알고 있었다. 내게 살이란 게 저렇게 많단 말인가, 속으로 엄청 긴장했다.

누구나 이 정도의 살은 다 가지고 있다며 걱정하지 말란다. 중요한 것은 이런 살을 상쇄하며 조절해 주는 게 있는데 그들이 얼마나 살들을 제어하느냐에 딸린 거라고 했다. 아주 그럴듯하게 들렸다. 원호를 그린 한 줄의 한자 군이 살 무리였고, 다른 한 줄의 한자 군이 그 상쇄한다는 괘들이었다. 나는 외가로부터 이 살들을 상쇄하는 운을 받아가지고 있다던가 뭐 그랬는데, 그 내용은 기억나

지 않는다. 결정적으로 평생 드물게 좋은 운을 타고 났으니 대학 들어가는 것도 걱정 없고 뭐 그런 이야기였는데, 또렷하게 기억하는 걸로는 내게 역마살이 강하게 들어 있다는 것이었다.

어릴 적 나는 꼼짝 안 하는 성격이었다. 틈만 나면 동네 만화방으로 쫓아가거나 헌책방을 찾아서 한 시간이고 두 시간이고 이 책 저 책 들여다보다가 얇고 싼 걸로 한두 권 사 들고 오는 게 내가 자진해서 활동한 거의 전부였다. 물론 좋은 영화가 있다면 돈이 허락하는 한 달려가는 것도 빼놓을 수 없었지만, 집과 학교 오가는 것 외의 다른 일로 옆길로 샌 적조차 없었다. 그런 내가 어찌 역마살이 끼었다는 거지? 처음으로 점이란 걸 접했던 때의 기억은 그런 정도였다.

그 후 또 한 번 역학하는 분을 만난 건 대학을 졸업하고 시설장교로 군 복무를 하던 때였다. 공사감독관으로 밤낮 없이 현장에 매여 있었다. 비가 오면 공사 현장에서 일이 중단되었다. 그런 때면 한가할 것 같지만 감독관 일은 전혀 그렇지 않았다. 밀린 공사 감독 일지도 작성해야 하고 본부에 보고할 차트 손질도 해야 했고, 혹시 토공한 구간의 흙이 무너진다든지 도로가 비에 끊겨버린다든지 하는 식으로 뜻하지 않게 사고가 생길 수 있기에 감독관들은 여전히 현장을 지키며 긴장을 놓을 수 없었다. 어쩌다 많은 비가 아니어서 현장에 별일이 없을 것 같은 때면 정말 간혹 상관의 자비로움 덕에 한나절 정도 쉬는 날이 생길 수도 있었다. 장교로서 그렇게 영내 생활이나 다름없는 갇힌 생활을 하면서 24시간을 현장에 매달

린 사람도 드물 거라 싶겠지만 그때 현장에서 나와 함께했던 동기나 선배 후배들은 거의 그런 생활이었다.

그날도 오후 한나절의 꿀맛 같은 휴가를 받아 시내로 진출했다. 평소에도 그날 현장 일을 마감하고 밤늦게 시내에 나와 술 한 잔씩 하곤 했었지만, 그게 훤한 대낮에 나오니까 어디가 어딘지 감이 오지 않았다. 딱히 어딜 가서 뭘 해야 할 지 손에 잡히는 게 없어 그냥 우루루 몰려다니다가 마침 어느 여관에 붙어 있는 사주관상 간판을 보게 되었다. 그즈음에는 여관 같은 곳에 장기투숙하며 사주관상 영업을 하는 경우가 많았다. 함께 있던 동기 하나가 "야, 저기나 가서 시간 좀 때우자", 이렇게 되어 거길 또 몰려들어가게 되었다.

사복을 입었지만 똑같이 생긴 비옷을 입은 청년 대여섯이 몰려드니 잠시 당황해 하던 양반은 한 50대 정도의 중년이었다. 어차피 그날은 비도 오고 손님이 없었는지 우리를 앉혀놓고 이런저런 점괘 풀이를 들려주었다. 짐짓 신경 안 쓰는 듯 히힉 거리거나 쓸데없이 나중에 돈 많은 마누라 얻겠어요, 이딴 걸 물어보고 앉았는데 전혀 개의치 않고 꼬박꼬박 그걸 받아주고 있었다. 내 기억에는 사주를 넣고 그랬던 게 아니었던 것 같으니 아마 관상으로 봐 준 것 같다.

그건 그런데 아무리 기다려도 내 이야기는 한 마디도 안 해주었다. 애써 내색을 않고 다른 사람들 분위기에 맞춰주며 언제든 내 차례가 오겠지 했지만 전혀 그럴 기미가 보이지 않았다. 왜 나는

좀 안 봐 주느냐고 한마디 했더니 내게는 무슨 운이며 하는 그런 게 다 소용없고, 어디 명산대천을 찾아가 좀 빌어야 할 모양이라 했다. 이게 또 무슨 뜽딴지같은 소린가?

> -명산대천? 뭘 빌어요? 명산대천이란 게 어딨는 건데요?
> "산 좋고 물 좋은 곳이면 명산대천이지요. 빈다고 해서 뭐 대단한 게 아니니 나중에 시간이 나면 소주 한 병에 통닭 하나 사서 날 찾아오시오. 함께 어디로 가 봅시다."

워낙 바쁘게 돌아가는 현장에서 시간을 낼 수 없기도 했지만 이러저러하게 그 후로 그분을 찾아가지 않았고, 어디 있는 무엇인지도 모를 명산대천을 만날 수도 찾아볼 일도 없었다.

두 번의 사주관상에서 나온 패에는 역마살과 명사대천의 두 키워드가 들어 있었다. 역마살이라면 워낙 내 속에 들어 있던 것이니 내가 의지로 뭘 어떻게 할 수 있는 게 아니고 숙명적으로 받아야 하는 부분이라 한다면, 명산대천은 열심히 다가가도록 내가 노력해야 하는 것이어서 두 키워드는 약간 다른 성격일 것이다.

역마살, 경관에 더 가까이 다가가는 에너지원

남보다 조금 오래 군복무를 하느라 대학원 복학도 그만큼 늦었다. 대학원에 복학을 하면서 우리나라의 전통경관에 관심을 갖게 되었다. 전통경관을 전공하다 보니 주역이나 풍수, 정자나 고택, 그리

고 전통 부락 같은 것들도 조금씩 건드리게 되었다. 그리고 항상 어딘가를 돌아다녀야 했다. 석사논문 연구 때도 그랬고 석사를 마치고 난 후에도 항상 어딘가를 다니고 있었다. 그렇게 돌아다니는 동안 몸은 힘들었지만 즐거웠다. 잘 알려졌거나 많은 사람들이 기꺼이 찾아다니는 명소보다는 평범한 곳에서 그곳의 특징을 찾아내려 했다. 경관적으로 중요한 포인트는 일상과 얼마나 밀접해 있는가에 달린 문제이며, 어디든 발 닿는 데를 나와 인연 닿는 곳으로 여기고 관심을 주다 보면 그들은 절로 나를 위한 명산대천으로 다가와 준다는 걸 이해하게 되었다. 그러고 보면 역마살은 나로 하여금 항상 어딘가를 찾아다니게 하는 원천이 된 게 아니었나 싶다.

그런데, 지나고 보니 사실은 경관을 전공하기 훨씬 전부터 내가 원했든 원하지 않았든 명산대천은 항상 내 주변을 맴돌고 있었다. 다만 내가 스스로 그걸 느끼지 못하고 그냥 옆으로 스쳐 지나보내고 있었다. 비행장 공사감독관 시절 첫 현장은 하회마을에서 멀지 않았다. 틈나는 대로 술 한 잔 하러 안동 시내로 달려가곤 했던 길목이었지만 그때 나는 하회마을에 대해서 전혀 알지 못했다.

두 번째 현장은 솔밭이 펼쳐져 있어 경치가 좋았고 시내의 초등학교 학생들의 소풍지로 인기 있던 곳이었다. 군 비행장이 본격적으로 전개되기 전 마지막으로 소풍을 와도 되겠느냐면서 소풍 온 학교도 있었다. 함께 놀아주고 선물도 주고 했었다. 내가 감독하던 구역에는 누에치는 마을이 모여 있었고 묘 이장 중에 수백 년 된 미라가 발견되었으며 최영 장군의 사당도 있었는데, 이렇게 무

차도가 된 신영동 옛날 우리 집. 오른쪽 보행육교 아래쯤이 우리 집이었다. 그 뒤로 천년고찰 승가
사를 품은 비봉과 북한산 줄기가 빙 둘러 있었다.

릉도원이 별게 아닌 듯 전원이 펼쳐진 곳이 나의 근무지였다.

좀 더 거슬러 올라가자면, 대학 졸업반 때 살던 청암동 집
은 한강을 굽어보는 기슭의 산동네였다. 강변도로 언덕 위에 올라
서 마루에 서면 180도 전면으로 한강과 관악산이 펼쳐놓은 광활한
파노라마가 끝내주던 곳이었다. 청암동으로 가기 전에 살았던 곳
이 신영동이었는데, 지금 그 집은 도로 한복판이 되었다. 그나마 다
행인 건 집이 헐리고 대로가 생기면서 대로를 가로질러 보행육교
가 생겨서 육교에 올라가 적당히 자리를 잡고 보면 거의 옥상에서
둘러보던 것과 비슷하게 각도가 나온다는 것이었다. 거기서 동생의

사진에 나온 장면을 맞추어 보다가 전혀 뜻밖의 사실을 인지하게 되었다. 그때 이미 명산대천이 내 주변을 둘러싸고 있었지만 거기 살던 동안 그걸 미처 알아채지 못하고 있었을 뿐이다.

우리집 뒤로는 비봉, 승가사 이런 것들이 가득했고, 맞은편으로 자하문 고개가 있는 서울 시내로 고개를 돌리면 바로 언덕 하나를 사이에 두고 세검정, 탕춘대, 백석동천 이런 것들이 웅크리고 앉아 있었다. 집 앞으로 흘러나가던 계류는 세검정 탕춘대 이런 곳으로 흘러드는 골짜기 계류였다. 비봉과 승가사의 계곡으로부터 흘러내려 집 앞을 지나던 계류는 복개가 되어 집과 함께 도로의 일부가 되었지만, 옛날 신영상가 아파트가 가로 막고 있었던 구간에 상가아파트가 철거되고 계류가 복원되어 계류가 다시 살아나 도로가 끝나는 데에서 시작하여 탕춘대 바위 언덕을 휘돌아가 흐르고 있었다. 여기에 최근 명승으로 지정된 백석동천으로부터 내린 작은 물길이 바위 암반을 휘돌아가는 계류에 합류되어 세검정 정자 아래를 거쳐 모래내 방향으로 흘러내린다. 신영동 우리 집 주변은 당시나 지금이나 서울 시내에서도 으뜸가는 명산대천 동네였던 것이다.

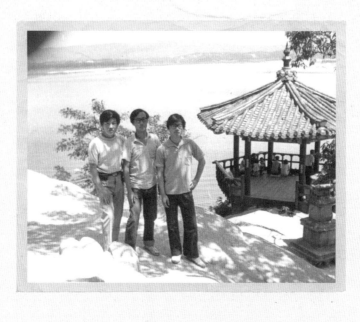

1972년

신륵사 동대바위 석탑.

친구들과 무전여행 때의 사진. 뒤로 보이는

강월헌에는 사람들이 벗어놓은 신발이 보인다.

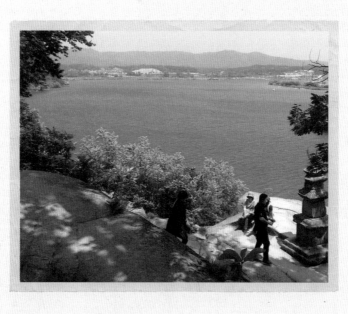

현재

강월헌은 석탑 오른쪽에 있다. 우리가 다녀간 직후,

그해 8월에 큰물이 져 여강이 범람했을 때, 강월헌이

떠내려가 지금 위치로 자리를 옮겨 새로 만들었다.

무전여행

대학 2학년, 교양과정이 끝나고 전공수업이 시작되던 때, 의기투합한 셋이서 거창하게 전국 무전여행에 대해 의논했다. 전국의 명승지를 두루 다니며 국토를 좀 알아가야 하지 않겠나에서 시작해서, 값싼 여인숙 같은 데 묵으면서 밥은 직접 해먹는 식으로 하면 크게 돈 들이지 않고 무전여행처럼 돌아다닐 수 있을 것이라는 결론에 이르렀다. '전국'이란 거창한 타이틀은 빼고, 방학을 이용한 몇 박 정도의 여행으로 실현 가능한 현실적인 규모로 축소하되, 매년 방학마다 지속적으로 시행하자는 것으로 결정을 봤다. 여름방학을 이용하여 졸업할 때까지 세 차례 했다.

첫 행선지는 여주 신륵사였다. 신륵사를 거쳐 강원도 산골로 들어가 설악산 일원의 계곡도 둘러보며 산사들을 둘러보는 일정이었다. 다음 해에는 속리산 법주사에 공주, 부여 같은 옛 백제 도읍

지 유적을 둘러보았고, 마지막 졸업반 때에는 순천 송광사를 거쳐서 좀 더 남쪽으로 내려가 여수를 지나 막 건설된 남해대교를 걸으며 남해안을 따라 전라도와 경상도를 가로질러 가는 식이었다.

여행의 방식이나 묘미도 잘 몰랐고 시야도 그리 넓지 못했지만 그래도 여행의 에피소드나 여행지의 좋은 기억들이 여럿 있었다. 부여 낙화암에서 내려다보던 금강과 낙화암 아래의 고란사, 순천 송광사 앞 우화각 아래로 흐르던 계류와 계곡을 따라 좀 더 깊이 올라간 곳의 작은 소, 법주사 경내를 벗어난 속리산 들목의 계류, 이렇게 주로 물과 함께 했던 일들이 기억난다. 강이나 계류 같은 것들이 더운 여름 몸을 식혀준 물로 기억될 뿐, 산사와 어우러진 사찰 주변의 경관으로 기억되는 건 아니었다. 그때만 해도 아직 난 경관의 가치를 이해할 수 있는 때가 아니었기에 절 따로 경치 따로 거기에 멈춰 있는 것은 당연한 일일지 모르겠다.

강가의 절

첫 여행지였던 신륵사에 대한 기억도 절 경내보다는 강가의 동대바위 위 강월헌 난간에 손을 짚고 유유히 흐르는 남한강의 광대함을 바라보던 기억과 땡볕에 땀범벅이 된 몸을 식혔던 기억이 또렷하다. 우리나라의 오래된 사찰들은 대부분 산속에 있으면서 골짜기에서 흘러내리는 계류를 낀 곳에 자리하고 있다. 혹 바다 가까이에 있으면서 넓은 바다를 향해 열려 있는 절은 드물지 않게 만날 수 있지만 신륵사처럼 강가에 바짝 다가앉은 절을 보기 힘들다.

호숫가에 자리한 절로는 포항 오어사가 있지만, 절 앞의 호수는 후대에 만들어진 저수호이니 원래 절이 들어섰을 때는 깊은 계곡이었을 것이어서 원래부터 물가에 자리 잡은 절로 꼽지는 않기로 한다. 낙산사도 바닷가에 바짝 붙어 있는 게 아니고, 남해 보리암이나 여수 향일암도 광활한 바다와 수평선과 마주하고 있지만 높은 벼랑 위에 있으니 바로 물가에 놓인 절은 아니다. 바위에 부딪치는 파도가 거의 옷까지 튀어 올라 옷을 버리지 않을까 싶을 정도로 바닷가에 바짝 다가앉아 있는 기장의 해동 용궁사, 그리고 강인지 호수인지도 모르게 잔잔한 바닷가의 작은 섬에 올라앉은 서산의 간월암이 물에 바짝 붙어선 사찰로 대표적일 것이다. 아무튼 신륵사처럼 강가에 바짝 다가앉은 절을 꼽아보기는 쉽지 않은 것은 우리나라 전통사찰 대부분이 산속 깊이 자리한 산지사찰인 것과 무관하지 않다.

여주의 신륵사는 바로 남한강 강가에 있다. 경내에 세워진 아담한 모습의 불탑이 하나 있고 여강의 시퍼런 물이 내려다보이는 강가에 탑이 둘 더 있다. 하나는 강가 가까이 높은 언덕 위에 세워진 고려시대의 전탑이고, 또 하나는 동대바위에 세워져 있는 매우 자그마한 크기의 삼층석탑이다. 고려 나옹화상(1320~1376)의 다비처 혹은 산골처에 세워진 걸로 추측된다고 한다. 강이 내려다보이는 언덕 위에 뾰족하게 높이 솟아 있는 전탑으로 해서 신륵사는 남한강을 따라 오르내리던 사람들의 이목을 끌기에 충분했던지 신륵사와 여강에는 흥미 있는 이야기가 전해온다.

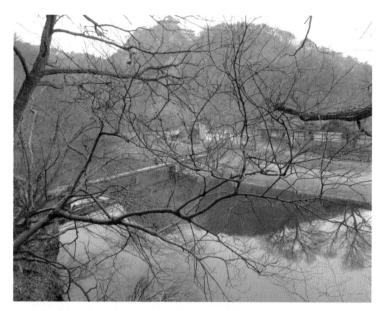

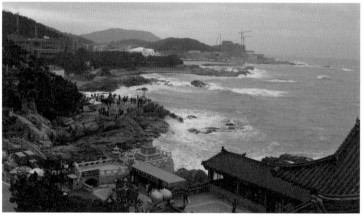

↑ 물가의 절, 저수호와 포항 오어사

↓ 파도가 센 바닷가에 위치한 기장 용궁사

태백에서 발원한 남한강은 영월과 제천을 거쳐 충주에 이르고 거기서 곧장 북서쪽으로 흐르다가 여주로 접어들 즈음에서 서쪽으로 크게 선회한다. 강물이 크게 휘어가는 곳에서는 빠르게 흘러오던 물살이 가속에 의해 곧바로 휘어들지 못하고 맞은편의 땅에 부딪친다. 이런 곳을 공격사면이라 한다. 현대 지리학에서나 전통지리학 풍수에서나 공격사면에는 집이든 마을이든 자리잡지 않는 게 상식으로 되어 있지만, 신륵사는 이런 상식을 무시하고 바로 공격사면 언덕에 자리 잡고 있다. 이렇듯 허한 곳에 자리한 것으로 해서 사람들은 신륵사를 비보사찰(裨補寺刹)이라 부른다. 즉 피해야 할 곳에 절을 세워 불력으로 허한 것을 비보(도와서 모자라는 것을 채움)한다는 의미다.

개인적으로는 비보사찰이란 구체적으로 어떤 방식을 통하여 어떻게 비보하는 건지 구체적으로 밝혀 설명하는 것을 그리 즐기지 않는다만, 이야기하기를 좋아하거나 어떻게든 뭔가 앞뒤 문맥을 맞춰 내기를 좋아하는 호사가들 사이에서는 두루두루 진짜 뭔가 있는 듯이 이야기하는 경우들을 많이 본다. 절 이름에는 창건 당시의 성격이 담겨 있는 법이라며 신륵사에 왜 신(神)의 굴레(勒)라는 이름을 붙였을지 그 배경을 비보설화와 결부시켜 이야기하기도 하고, 강 건너 맞은편 언덕의 마암(馬岩)의 존재와 그에 관련된 전설, 그리고 여강을 내려 보고 우뚝 서 있는 다층전탑을 고려조의 산천 비보의 방책이라고 이야기하기도 한다. 따지고 보면 모두 신륵사의 비보사찰의 기능에 대한 부연 설명들이다.

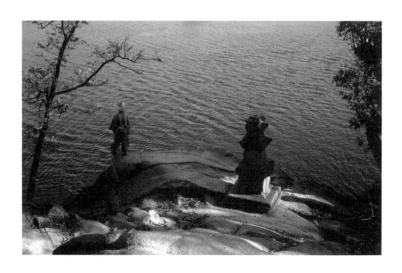

동대바위, 석탑과 강월헌

　　어떤 부족함이 있는 땅에 대해서 부족함을 보완하거나 위험
요소를 제거하거나 보강하는 안전 조치를 하는 것을 "허한 곳을 비
보(裨補)한다"고 한다. 비보에 관한 전해지는 이야기를 비보설화라
하고, 비보가 풍수의 작용에 원용된 걸 두고 비보풍수라고 하다 보
니 비보를 풍수용어로 아는 경우가 있지만 현대조경에서도 부족하
거나 좋지 않은 모습의 환경을 가리는 걸 '차폐'라 하고 이를 위해
많은 경우 나무를 심어 놓는 걸 두고 차폐식재라 하듯 비보란 전통
적으로 있어온 차폐나 보완하는 행위를 일컫는 일반적인 용어였을
것이다.

　　현대 조경에서 공원의 적지로는 많은 사람들이 접근하기 좋

고 두루 이용하기 좋은 곳을 꼽는 게 일반적이지만, 현대 조경계획
에서는 오히려 다른 무엇으로도 활용하기 어려운 열악한 환경에
처해 있는 곳, 그래서 사람의 손길과 체계적인 관리가 필요한 거의
버려진 땅에 공원 또는 녹지를 조성하는 것 역시 중요하게 여긴다.
비보사찰을 같은 이치로 들여다볼 수 있다. 우리나라의 오래된 사
찰들은 전략적으로나 지정학적으로 적절한 좋은 장소를 찾아내어
자리를 잡기도 했지만, 많은 경우 부족한 게 많아 채워 넣어야 할
필요가 있거나 바로잡아야 할 나쁜 장소를 골라서 입지한 경우가
있다. 그리고 절을 중심으로 부족한 곳의 체계적인 관리와 보호가
이루어졌다. 대부분의 비보사찰로 알려진 절들에서는 그런 성격이
뚜렷하다. 그리고 그런 절들에는 절이 들어선 자리가 어떤 결함이
나 문제가 있는 곳인지 전제하고, 이를 비보하기 위해 절을 지은 것
이라는 창건 유래의 설명이 따라온다.

설화와 사실

여주 일대의 남한강을 여강이라 부른다. 신륵사에 전해지는 비보설
화는 여강의 용마와 관련되어 있다. 여강의 용마가 날뛰면 강은 미
친 듯이 포효하고 범람한 강물은 주위 동네를 집어삼킨다. 그래서
신륵사에 다층전탑을 세워 그걸로 용마에 재갈을 물리면서 미처
날뛰는 여강의 용마를 조용히 잠재우고 길들였다고 전해진다.

 설화는 항간에 떠도는 이야기다. 비보설화 역시 설화 본래의
성격으로 본다면 재미있고 풍부한 상상력을 담은 민속자료이자 설

화문학으로서 길이 전승해 갈 전통문화적 소재이다. 여강의 용마와 신륵사 전탑, 이런 정도의 소재라면 애니메이션을 위한 스크립트로도 손색이 없을 것 같다. 모세 이야기를 소재로 한 드림웍스 애니메이션 〈이집트 왕자〉는 미쳐 날뛰는 나일 강에 맞서 부딪치는 씬이 리얼하게 그려져 있는데, 여강의 용마설화는 거기에 딱 어울릴 만한 스크립트가 된다. 마구 몰아치며 북상하던 풍랑, 갑자기 휘어지는 물길로 공격사면에 풍랑이 일고 저 멀리 바위 언덕에 석탑이 물보라에 섞여 솟아난다. 알기 쉽게 설명하자면, 전설에 등장하는 용마는 홍수 때 여강이 격류하고 분류하는 모습을 성난 용마처럼 상징화시켜 표현한 것이라고 보면 될 것 같다.

거친 용마를 진압하는 신륵사의 비보설화를 신륵사 개창과 직접 결부시켜 어떻게든 이를 사실화해보려 애쓰는 사람들도 있다. 전탑으로 여강의 용마에 재갈을 물려 진압했다는 게 신륵사 비보설화의 요점이다. 날뛰는 용마와 여강의 거친 범람, 이를 잠재우는 신륵사의 전탑을 세웠더니 신통력이 생겨 진압되었다? 설화를 설화 그대로 문학의 범주에 두지 않고 기정사실로 해석하여 문제의 해법을 위한 방책으로 논의하는 순간 이것은 설화의 테두리를 벗어나 전혀 다른 성격이 되어버린다. 듣기에 따라서는 거기에 불탑을 세움으로써 그 신통력에 따라 공격사면이 여강에 날뛰던 어느새 용마를 잠재운다는 비술처럼 들릴 수 있다. 그리고 전탑은 용마를 잠재우기 위한 실용적 장치가 되어간다.

용마가 거칠게 날뛰는 그 땅의 필연적인 문제성이 거론되고

탑을 세우는 등의 그 문제를 위한 술사적 해결책이 제시된다. 그런 기계적인 수순으로 신륵사는 여강 용마의 목 줄기에 씌운 굴레가 되고 다층전탑은 용마에게 물린 재갈이라는 데까지 이야기가 확대되어간다. 이쯤되면 이건 픽션으로서 설화문학이 아니라 현실적인 방책에 관한 논의다. 어떤 사실을 진지하게 수용하자면 반드시 원인과 결과는 사실이 되어야 한다. 정말 신륵사의 전탑은 여강의 용마에게 재갈을 물리고 붙들어 매는 장치인가? 여강의 용마가 날뛰는데 거기 세워진 불탑으로 해서 이를 진압하게 되더라. 오로지 거기 탑을 세운 방책만으로 문제해결이 된다는, 쉽고 무책임하게 던지는 논의로 해서 오히려 비보사찰로서의 역할이나 신빙성이 떨어지는 건 아닌지 모르겠다.

비보의 비법과 독도법(讀圖法)

내가 군 복무하던 시절의 공군 사관후보생은 5개월의 훈련을 거쳐 임관하고 임관 후 최소 4년의 단기복무를 했다. 후보생 시절 이론 교육의 시간에, 독도법이란 한 장의 지도에는 숲도 있고 계곡도 있기에 거기 담겨 있는 바람소리, 물소리 그리고 새소리까지 모두 읽어내는 것이라 했다. 후보생 시절의 교육훈련이 훗날 나의 연구에도 한 역할을 할지는 전혀 예상하지 못했지만, 20년 정도 지난 어느 날 나는 여주 일대의 1:25,000 지도를 펼쳐놓고 신륵사를 삼킬 듯이 몰아치는 공격사면 일대의 광풍을 그려보고 있었다. 범람하여 넘실대는 남한강의 누런 황토 빛 물줄기를 용마로 삼아, 〈와호장룡

〉이나 〈이연걸의 영웅〉 같은 중국 무협영화에서 나오는 마음으로 상상하는 가상 검투도 그려보았다. 힘없는 동네 사람들은 거의 맨몸으로 조금이라도 높은 곳으로 피신해서 언제 동네를 덮칠지 모르는 급박한 상황에 발을 동동 구르는데, 한참을 그러다 보니 무엇이 어찌되었는지 용마는 날뛰기를 멈추고 세상은 다시 평온을 되찾는다.

지도 속의 현실로 들어가 보면 이렇다. 1:25,000 지도에는 신륵사가 들어 있고 자연부락들이 여러 개의 점들로 표시되어 있다. 도시화가 되면서 새로 들어선 동네도 있지만 대개는 남한강변의 강둑 호안이 만들어지기 훨씬 이전, 조선시대 또는 그 훨씬 이전부터 범람이 미치지 않는 안전한 기슭에 자리해 온 자연취락들이다. 파란색 색연필로 등고선을 따라 칠을 해간다. 여강의 수위가 올라가는 정도를 따라 남한강의 수위에서 등고선 한 선 만큼 올라간 수위, 그리고 또 하나 위, 이런 식으로 신륵사 주변의 자연취락들이 들어선 한계선이라 생각되는 부위까지 칠을 해간다. 너무 원시적이고 주먹구구식이 아닌가 싶기도 하겠지만, 커다란 수조에 지형모델을 만들어 넣고 물을 채워가는 것과 다르지 않게 생각보다 그럴 듯한 모습이 나온다.

한번은 동국대학교 사찰조경연구소의 주관으로 신륵사를 재조명하는 세미나가 있었다. 주최 측으로부터 주제 발표를 부탁받고 신륵사의 경관을 다루면서 비보사찰 내지 여강 일대의 비보설화에 대해 실증적으로 접근한 내용으로 발표를 한 적이 있었다.

큰 강을 낀 벌판에 얼마만한 주기로 어디만큼 차오르는 큰물이 있었는지 등에 대한 미시 정보는 인근 동네 주민 분들의 기억에 의존한 탐문조사가 생각보다 유용할 수 있다. 여주 읍내와 신륵사 건너에 들어선 유원지 여러 곳을 답사하며 주민들로부터 이런저런 옛날 홍수에 관한 경험 이야기를 들어보았다. 인터뷰에 응해준 주민들은 대부분 몇 차례 큰물을 만났던 걸 기억하고 있었다. 구체적으로는 상당히 높은 둔덕에 올라가 있는 가게까지 물이 들어찼을 정도라며 직접 허리춤까지 짚어준 분도 있었다. 그런 이야기들을 토대로 판단하면 이 인근에서는 10년 정도 주기로 강둑을 넘어 동네를 덮쳐 간 큰물이 있었고 범람한 수위가 어디에까지 이르렀는지 짐작할 수 있다.

최근 우리가 기억할 수 있는 최고의 태풍은 2003년의 매미였지만, 남해안 일대에서 살아온 내 또래만 되더라도 많은 사람들에게 최고의 태풍은 1959년의 사라호일 것 같다. 사라호 태풍은 추석 전날 남해안 남서쪽에 상륙하여 동쪽으로 해안을 따라 진행해 가다가 추석날 아침 동해안으로 빠져나갔다. 세력이 가장 강한 부분이라 피해도 가장 크다는 태풍의 눈 오른쪽이 남해안을 따라 지나가며 해안 일대를 덮쳐 온 산천을 할퀴고 지나갔다. 통영에서 초등학교를 다니던 때였는데, 우리 집은 신작로 하나를 사이에 둔 항구의 해변에 있었다. 추석 전날 상륙해 밤새도록 불어 닥친 그 태풍이 어떠했었는지 생생하게 기억한다. 항구로 대피해 들어온 고깃배가 얼마나 되었으며 배와 배를 서로 밧줄로 연결해 놓았지만 넘실

동대 삼층석탑이 놓인 표고 45m수준을 기준으로 물이 차오르는 걸 상정하여 보면, 평소 짙은 색의 여강 옅은 색 범위까지 차오른다. 붉은 점에 신륵사와 동대 삼층석탑이 있다.

대는 파도에 얼마나 요동을 치고 있었는지, 아침이 되어 태풍이 지나간 자리의 혼란스러움이 어땠는지. 그런 기억은 그 동네의 최소 40년 주기의 큰물에 대한 중요한 정보가 될 수 있다.

범람이 된다는 걸 실감나게 이야기하자면, 예전 초등학교 때, 버스를 타고 대구에서 통영으로 가자면 새벽같이 일어나 몇 번을 환승을 하며 낙동강을 건너야 했다. 집중 호우로 낙동강이 범람하면 버스가 갈 수 없었다. 승객 모두 버스에서 내려 나룻배를 타고 강을 건너고 건너편에서는 갈아탈 버스가 기다린다. 나룻배를 타고 가다 보면 키 큰 포플러 꼭대기가 바로 눈앞으로 손닿을 만한 높이로 스쳐 지나가는데, 국도는 온데간데없고 가로수로 가늠하여 국도를 따라 범람된 강 건너로 넘어가는 스릴 넘치고 신나는 여행이 되기도 했다. 큰물이 졌다면 비가 그친 후에도 물이 빠지기까지 그런 정도는 다반사였다. 1960년대 초 수도권의 어느 초등학교 학생들을 태우고 신륵사 근처의 조포나루를 떠난 나룻배가 여강을 건너가다 전복되었다. 이 사고로 많은 희생자가 생겼다. 당시 여주대교가 건설 중이었다. 엄청난 사회적 반향을 일으켰다. 그 아이들은 나하고 동년배였다.

신륵사 일대의 백 년 이상 주기의 자연취락이 형성된 곳들은 큰물이 있을 때의 대략 수위한계를 크게 벗어나지 않는다. 지도 위의 자연부락들의 표고를 따라 파란 빛깔로 색칠을 해 보면 동대바위의 석탑은 자연부락들이 들어서 있는 비슷한 높이의 범람수위 밖 안전지대였다.

신륵사의 비보는 범람수위로 설명이 가능하다. 홍수를 맞았다. 비바람이 몰아친다. 상류에서 몰려들어온 황토 물이 여강 가득히 넘실대고 수위가 점점 올라가며 사람들은 집을 버리고 안전지대로 피신을 해야 한다. 하지만 아직 저기 동대바위의 석탑까지 물이 차오르지 않았으니 그 힘을 믿고 좀 더 참고 기다려 보는데, 역시나 기적 같은 일이 일어난다. 끝없이 차 올라갈 것 같던 물이 어느 시점에 이르러 잦아지는가 싶더니 이내 조금씩 눈에 띄지 않게 빠지기 시작한다.

동대바위 석탑과 강월헌

동대바위에는 사람 키보다 약간 큰 아담한 크기의 삼층석탑이 있고 바로 옆에는 강월헌이라는 이름의 정자가 있다. 정자에 올라 남한강의 시원한 바람을 맞으면 호연지기가 느껴진다. 전국 어디에도 오래된 전통사찰이 있는 곳은 계곡이 깊고 산이 좋기 마련이지만 신륵사에서처럼 광활하게 펼쳐진 호연지기의 경관을 만날 수 있는 곳은 드물다. 강가에 들어선 신륵사의 입지 특성이기도 하지만 전적으로 강가 동대바위 위에 세워진 이 정자 강월헌 덕이 아니었을까 싶다.

안내표지판에는 다음과 같은 설명이 있다.

"어느 큰물이 나던 해 떠내려갔던 것을 그보다 조금 위로 옮겨서 다시 세웠다."

원래의 강월헌은 1972년 8월 중순 홍수가 나서 큰물이 졌을 때 물살에 휩쓸려 나갔던 걸 1974년 현재의 위치로 조금 옮겨 다시 건립되었다는 사실을 압축하여 간략하게 설명해 놓은 것이다.

　　지금 이 정자의 바닥을 기준으로 보자면 표고 45미터 부근으로 삼층석탑이 놓인 곳과 같은 수준점에 있다. 철근 콘크리트로 목조건축처럼 만들어 놓은 것으로 보아서도 1970년대 이후에 세운 것이 분명하다. 1970년대는 목재를 사용하는 게 엄하게 통제되던 시절이어서 문화재로 관리되어야 했던 특별한 경우가 아니고는 모든 건축은 철근콘크리트로 지어야 했다. 전통 목조건축이라 하더라도 철근콘크리트로 모양을 내야 했기에 현재 위치에 제대로 복원되기 전의 1970년대에 복원했던 광화문도 목조건축처럼 만든 철근콘크리트였다. 찾아보면 지금 우리 주변에 그 시절 철근콘크리트로 모양을 냈던 건물이 상당히 남아있을 지 모르지만 지금의 강월헌은 그 방식에 따라 철근콘크리트로 건축한 정자다. 삼층석탑 가까이, 무엇보다 탑이 선 자리와 같은 높이가 되는 곳에 올려 세워져 있는 건 거기는 좀처럼 물에 잠기거나 떠내려가지 않을 안전지대라는 경험이나 믿음과도 연결되어 있을 것 같다.

　　1970년대에는 교통도 원활하지 않았고 여주대교를 건너 신륵사로 들어가는 긴 둑길은 포장도 되지 않은 먼지 풀풀 나는 흙길이었다. 한 20년 전쯤, 전국에 개발 붐이 불었을 때, 신륵사 진입로 일대에도 무슨 대단한 일을 벌이느라 고즈넉했던 절 들어가는 일대를 마구 파헤쳐 놓으며 대대적인 토공을 한 때가 있었다.

신륵사 입구, 환결개선사업이 진행되던 즈음, 2002년

지금의 신륵사는 아침을 먹고 집에서 출발하면 여주까지 전철로 가서 오전이 채 지나기 전에 신륵사 입구에 닿을 수 있다. 산문에서 경내로 들어가는 길은 토공으로 파헤쳐진 때를 기억조차 할수 없게 아주 딴 세상이 되어 있었다. 숲이며 잔디밭이며 잘 펼쳐놓은 템플스테이 시설까지 해서, 동국대 사찰조경연구소를 중심으로아름다운 사찰 만들기 캠페인 하던 시절이 언제였나 싶었다. 이제내가 조경가로서 해야 할 것 같은 일이 더 이상 없을 것 같고, 그 임무조차도 완전히 잊어버려도 괜찮을 만큼 완전 딴 세상이 되어 있었다. 다만 좀 아쉬운 게 있다면 보기 좋은 조경수 위주의 식재에

신록사 입구, 2017년

더하여 커다란 그늘을 던져줄 보완식재가 좀 검토되었으면 하는 바람이 없진 않다만, 그것도 이제 내 몫은 아닐 터였다.

매점에서 아메리카노 한 잔을 마시며 잠시 앉았는데 이 커피가 또 그냥 대충 뽑아주는 인스턴트가 아니라 아주 수준급이다. 그래, 이젠 조경가로서 해야 할 일도, 일상 환경을 경관으로 논의하고 힐링을 위해 무엇이 필요할지 뭐 그런 자문해야 할 일에서도 손을 털고, 이젠 그냥 좋은 환경에서 아름다운 경관을 즐기기만 하면 되는 거지.

평일인데 생각보다 많은 사람들이 몰려왔다가 어수선하게

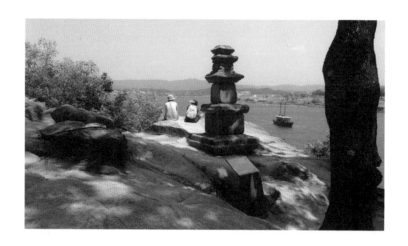

바위 곁 두 사람이 앉은 곳에 원래 강월헌이 있었다, 2017년

수다도 떨고 기념사진도 찍고 그러다가 몰려가고 나면 다음 무리
가 오기까지 십여 분 정도 정적이 찾아오는 게 일정한 간격으로 반
복되고 있었다. 관광버스를 타고 온 크고 작은 단체 관광객들인 것
같다. 대부분들 석탑보다는 강월헌에 들어가 담소를 하거나 여강의
강물을 내려다보고 있었다. 주로 삼층석탑이 나옹화상의 산골처라
는 꽤 정확한 이야기가 화제가 되어 있지만 뜬금없이 도선국사가
튀어 나오는 건 신륵사가 비보사찰로 대표되는 곳이다 보니 풍수
의 분위기와 무관하지 않아 그런 것 같다. 예전에 왔던 때와 다름없
다는 기억을 소환해내는 사람도 있고, 전탑이 서 있는 둔덕 끝에 걸
터앉아 강 건너 멀리의 풍경을 완상하는 젊은이도 있는데, 아무튼

나 혼자 틈틈이 사진의 시점장에 관한 추리도 하고 그런 사람들의 표정도 관찰하며 있었다.

예전과 지금의 사진을 가로 세로에 펼쳐놓고 서로 대응되는 지형지물을 기준으로 두 사진을 맞춰놓으면 두 사진 간에 놓인 세월 동안 무엇이 얼마나 어떻게 변했는지 1:1로 정확히 비교해 볼 수 있다. 1972년 8월에 큰물이 져 여강이 범람해 강월헌이 떠내려갔다. 방학을 하고 곧 여행을 시작했으므로 7월쯤이었을 것 같고, 여강에 큰물이 지고 강월헌이 떠내려 간 것은 우리가 신륵사를 다녀온 직후가 되는 것 같다. 친구가 가지고 있던 무전여행 때 사진 중 신륵사 동대바위에서 찍은 이 사진은 원래 강월헌이 있던 곳이 어디였는지 제대로 가리켜주고 있어서 의도치 않게 강월헌의 기록자료가 된 셈이다.

1986년

1974년 대학 졸업반 때 살았던 청암동,
그때는 우리 집 형편이 많이 안 좋았지만 서울 올라와
서 살던 그 어느 때 집보다 포근하고 편했다.
1986년, 옛날 우리 집 뒷담에서 찍은
지도교수님의 슬라이드 사진에는 관악산과
한강 그리고 63빌딩이 한 컷에 들어가 있었다.

현재

지금은 청암동 전체가 재개발되어
아파트 단지가 들어섰다.
테라스 끝 아래의 주차장 외벽이 선 곳쯤에
우리 집 대문이 있었다.

청암동

1986년, 서울을 방문하신 독일의 지도교수님을 모시고 청암동 언덕을 찾아갔다. 대학 졸업반 때 살던 곳이었다. 거기 살던 때의 이야기도 들려드리고 1970년대 우리나라 사람들의 일상을 보여드리기 위해서였다.

청암동은 인왕산에서 시작하여 원효로 쪽에서 흘러오던 땅의 주름이 한강을 만나 멈추어 선 마포나루 근처 언덕기슭에 의지한 동네다. 옛날 가요 '마포종점' 가사에서나 존재하는 전차종점이 바로 이웃해 있고, 일대 어디서나 여의도와 한강, 관악산이 멀리 바라보인다.

청암동 집은 꽤 가파른 비탈면에 자리하고 있어서 뒷담 밖에서는 담 높이가 허리에도 채 미치지 않았다. 뒷담 바짝 붙어 마당 한쪽에는 연탄을 쌓아두던 창고 같은 작은 고방이 있었고, 고방 지

봉 슬라브가 장독대였다. 식구들 눈을 피해 몰래 들어가야 할 때면 뒷담을 타고 넘어갔다. 거의 그 높이로 장독대가 있어서, 장독대 계단을 타고 마당으로 편안히 내려 앉을 수 있었다.

　　손바닥 같은 마루에 서면 손에 닿을 듯 펼쳐진 한강과 모래톱이 보였다. 오른쪽으로 높은 언덕에는 아름다운 한옥 한 채가 자리하고 있었다. 어느 누구네의 별장이었다고 했는데 자세히는 모르겠다. 똑바로 한강 너머의 여의도와 거대한 이등변 삼각형 모양의 관악산이 빤히 바라보였다. 밀물과 썰물의 영향을 받아 강물이 들어왔다 나갔다 했는데 그걸 보는 것도 장관이었다. 물이 빠진 모래톱에 앉아 시간가는 줄 모르고 데이트하던 연인들이 순식간에 차오른 물에 둘러싸였다가 구조되는 경우도 있었다. 한강 한가운데에는

청암동 집

수없이 많은 모래와 자갈 채취선이 떠 있으면서 밤낮을 가리지 않고 24시간 가동되었는데, 당시 자갈 채취선에서 나던 소음이 만만치 않았다. 63빌딩은 전혀 태어날 생각도 않았을 때였고 강물 위로 채취선 바지선이 떠 있는 너머로 보이는 산이 관악산인 줄도 몰랐었다. 특별난 산이란 존재로 인식한 것은 아니었지만 그게 먼 시선의 끝이 되어주었다. 집안 형편은 좋지 않은 때였지만 아름다운 기억이 있던 곳이었다.

　　청암동으로 교수님을 모시고 갈 때까지 고민을 많이 했다. 마포종점, 마포대로 이런 큰길을 벗어난 뒷길 산동네라 자랑할 만한 동네는 아니었다. 못사는 동네며 거기까지 가는 동안의 언덕 너머 비탈을 따라 들어선 산동네 길을 따라 올라오는 과정도 몹시 꺼려졌다. 염리동 우리 집에서는 마포대로만 건너면 곧 가 닿을 만큼 산보하듯 올라올 수 있어서 접근하기가 불편한 것도 아니었지만 나름 자격지심이었을 것이다. 그런데 거기를 외국인 교수님을, 그것도 내 학위논문을 책임져 주실 지도교수님을 모시고 가려는 생각을 한 결정적인 이유도 또한 자격지심을 불러일으킨 바로 그 이유 때문이었다. 우리의 어두운 면이라고 여긴 그것, 참 어려웠던 시절의 우리나라, 그리고 내가 성장하던 어려웠던 시기 서민의 생활환경, 그것마저 드러내 놓고서야 비로소 객관적인 우리의 현대적 삶과 환경을 이야기할 수 있을 것이란 생각에서였다.

　　당시 마포대로는 'VIP로'의 개념으로 집중 개발하던 곳이어서 고급호텔과 고층빌딩이 대로 양옆으로 형성되던 중이었다. 그런

데다가 우리가 찾아가는 길은 대로 뒤 이면도로로 접어들어 산동네로 가는 곳이었다. 첨단 현대식 가로로 급성장한 대로 뒷길의 산동네, 이 극단적인 대조를 어떻게 설명해야 하나, 어렵게 내린 결심에 따라 교수님을 모시고 청암동으로 향했다. 나의 극단적인 자격지심을 비웃기라도 하듯 청암동 넘어가는 산동네 길 양옆으로 동네가 그리 정갈하고 깨끗할 수가 없었다. 서로가 약속한 듯 정리된 동네, 오히려 저 아래의 대로변에는 번듯한 고층의 현대식 빌딩은 있을지 모르나 불법주차, 정체, 무질서. 혼잡함, 지저분하게 널린 휴지조각 쓰레기의 혼잡함이 비교되었다. '모시고 오길 잘 했네.'

　　뒷담에 손을 얹은 채 집안을 내려 보고, 멀리 한강 너머의 63빌딩과 여의도 아파트, 그 너머로 듬직한 이등변 삼각형 모양의 관악산을 바라보며 여기서 살던 대학 졸업반 시절의 이야기를 들려드렸다. 교수님의 시야에 든 인상 깊은 경관은 어떤 것이었을까? 교수

하늘공원, 관악산

님의 슬라이드 사진에는 우리 집 마당을 내려다본 장면이 하나 있었고 정면으로 내다본 게 하나 있었다. 거기에는 관악산과 한강 그리고 내가 살던 때는 없었던 63빌딩이 들어가 있었다.

땅의 내력 효창원

오랜만에 우석대 김두규 교수로부터 연락이 있었다. 풍수강의를 하실 뿐 아니라 풍수전문가로서도 베테랑이시지만, 그분이 효창공원을 함께 답사하면서 그곳의 내력과 경관에 대해 고견을 듣고 싶다 하셨다. 효창공원에 관해서는 내가 아는 게 없어서 고견이고 뭐고 무슨 도움이 될까 싶었지만, 그전에도 땅의 성격이랄지 경관에 대해 서로의 관점에 따라 의견을 나눈 일도 있었고 그때마다 내가 바라보는 시선과는 다른 흥미로운 말씀을 들어온 적이 있어서 그런 기대에 부쩍 흥미가 당겼다.

효창공원 지하철역에서 만났다. 역에서 나와 효창공원으로 가는 오르막을 따라 걸으면서 효창공원의 간단한 내력을 전해 들었다. 연재하고 있는 신문 칼럼과 관련하여 이번에 효창공원을 다루려 한다는 답사 배경에 관해서도 들었다. 효창공원 입구를 들어서서 구불구불 난 산책로를 따라 거닐며 김구 선생과 상해임시정부 삼의사 묘역을 만났고, 한때 라디오 실황 중계 때마다 "여기는 효창운동장……"이라는 아나운서 멘트와 함께 전 국민들에게 중요한 운동경기 소식을 전해주며 매스컴에 오르내리던 그 유명한 효창운동장도 바로 코앞에 있었다. 시선을 돌려 공원 바깥쪽으로 용

산 일대를 내다보려 했지만 주변의 도시화로 해서 시야가 잘 확보되지 않았다. 모두 나와는 첫 대면이었다.

원래 이곳은 정조의 아들 문효세자와 생모 의빈 성씨의 묘역 효창원이었다. 일제식민기에 효창원을 다른 곳으로 옮기고 그 자리에 골프장을 만든 게 현재 이 공원의 시발이었다. 해방이 되어 고국으로 돌아온 김구 선생께서 이곳을 윤봉길, 이봉창, 백정기 등 애국 삼의사를 비롯한 임시정부 요인의 묘역으로 삼았고 훗날 김구 선생도 여기 모셔졌다. 1960년대에 공설운동장으로 만들어진 것이 지금의 효창운동장이다.

풍수 형국론에서는 장소의 국면을 읽을 때 원칠근삼(遠七近三), 즉 멀리서 바라보는 걸로 7할을 삼고 가까이 대상 장소를 살피는 걸 3할로 잡는다고 한다. 이에 따라 일단 공원을 벗어나 한참 산동네 골목을 몇 구비 훑으며 만리재 길로 깊이 파인 곳까지 갔다. 골목과 지붕 사이로 인왕산과 안산 언저리도 얼핏얼핏 보이는데, 미로같이 얽혀 있는 골목길을 따라 한참을 갔다가 인왕산으로부터 흘러내리는 용맥을 짚으며 효창공원으로 돌아왔다. 효창원에서 나는 문효세자의 묘였다는 사실만이 아니라 그런 전후의 역사상의 사건 사이의 몇 줄 행간 여백에 녹아 있는 정조의 인간적인 면을 들여다 볼 수 있을까 궁리하고 있었다. 정조는 여기의 어떤 면이 마음에 들었고 여기서 무엇을 보았고 어떤 생각을 했을지, 이곳의 경관을 통하여 이 땅에 묻혀 있는 그런 내력을 끄집어내 보고 싶었다.

효창원에는 우리 동네보다는 훨씬 오래전부터 있어온 그럴

듯한 내력이 담겨 있지만 효창원으로 정해지기 전까지는 여기도 그냥 평범한 도성 밖 어디쯤이었을 것이다. 정조가 문효세자의 묘 자리로 정하려는 생각을 할 때부터 정조의 가슴에 남다른 존재로 들어앉게 되는 것이다.

숭례문 밖, 첫 고갯길 너머

정조는 어렵게 즉위했다. 할아버지 영조의 보살핌이 있었다 해도 손자를 사랑하는 여느 할아버지 같은 부드러운 손길은 아니었다. 일찍이 부친을 여의었고 부친을 부친이라 부르지도 못하며 부친의 아들임을 부정해야 하며 보낸 인고의 세월도 쉬운 세월은 아니었을 것이다.

정조는 경희궁에서 즉위하였고, 그 이듬해 창덕궁으로 옮겨 정궁으로 삼았지만, 창경궁에서 태어났고 여기서 부친 사도세자가 죽임을 당한 일을 목도했으며 세손 시절의 거의 대부분을 창경궁에서 생활했다. 훗날 어머니 혜경궁을 위해 자경전을 마련하는 등 여러 가지 영조 사업을 했던 것도 창경궁이었고 한창 나이에 갑자기 세상을 뜬 곳도 여기였다. 창경궁은 정조의 많은 일들을 더듬어보게 되는 곳이다. 함인정에 올라 창경궁의 내전 일대를 굽어보고, 그 앞에 선 수백년 된 향나무 노거수를 바라보면서 창경궁의 근대사에 이르는 내전의 숱한 이야기도 떠올릴 만하다.

아들에게만은 자신이 누리지 못했던 아버지의 정을 쏟아주고 싶었을 것이고 어떤 세파도 견뎌낼 강한 자식으로 키우고도 싶

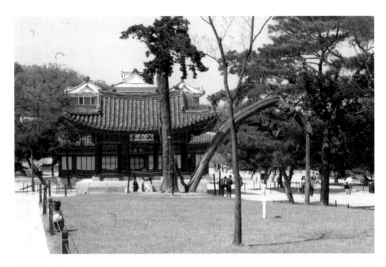

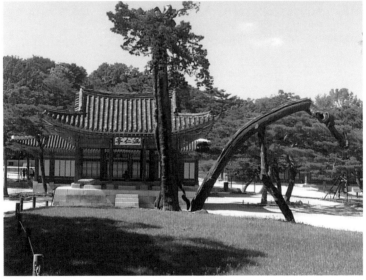

↑함인정, 1980년대 창경궁 복원 개장된 즈음

↓함인정, 현재 다른 그림 찾기 퀴즈 수준으로 두 사진 사이의 변화는 쉬 눈에 띄지 않는다.

었겠지만 하늘은 무심하게도 정조에게 쉬이 아들을 주지 않았다. 오랜 기다림 끝에 사랑하던 의빈 성씨를 통하여 얻은 아들, 낳자마자 왕세자로 봉하였던 그 세자가 다섯 살에 세상을 떴으니, 어느 부모인들 그러지 않을까만 정조의 마음이 어땠을지는 짐작도 못할 것 같다. 아들을 위해 영면의 장소만이라도 직접 잡아보고 싶었을 것이다. 될 수만 있다면 바로 가장 가까운 곁에 두고 싶었겠지만 아무리 가까이 두고자 했어도 도성 안에는 둘 수 없게 국법으로 정해져 있었다. 그렇다면 도성 밖이면서 도성에 가장 가까운 곳이 답이다. 도성 가까이 좋은 땅을 찾아보라는 하명이 있었을 법하고 그에 따라 몇 군데 후보지가 정해졌다고 해보자. 정조는 다른 열일을 제쳐놓고 그 자리들을 직접 살펴보리라 했을 것이며, 그리하여 최종 후보지로 보고된 곳 중의 하나였을 여기 효창원에 와서 이 땅을 보았겠지.

 김 교수로부터 일반적인 경관접근과는 다른 말씀을 들었다. 산수화의 구도로 보이는 산수의 조화로 땅을 읽는다. 즉 땅의 성격이나 이치를 읽는 데 있어서 산과 물의 상호조화나 대비의 관계에 촛점을 맞추어 볼 수 있다. 산이 있고 그 앞에 물이 있는데, 그 둘이 그렇게 있어서 산수가 아니라 산이 저기 듬직하게 앉아 있다면 그 앞에 산의 크기나 모양새에 어울리게 거대한 강이나 잔잔히 흘러가는 개울 같은 물이 대응해 있는 이상적인 산수화 그림을 연상할 수 있는 것이다. 그처럼 산수조화의 구도로 바라본 효창원은 인왕산이나 북한산과 대응한 넓은 한강을 굽어보는 자리로 거대한 산

수조화의 국면을 갖춘 땅으로 참 좋은 곳으로 꼽을 수 있는 것이다.

> "효창원도 삼각산과 한강을 산과 물로 하여 생겨난 한 폭의
> 산수화였다. 훌륭한 인물과 풍부한 재물이 넘치는 부강한 조
> 선을 꿈꾸었던 정조 임금의 소원이 아들 문효세자의 무덤(효창
> 원)을 통해 드러난 것이다."
>
> —— 김두규 교수의 국운풍수, "땅에도 맥이 있다." (조선일보 2013.1.19.)

김 교수와의 답사로 나는 효창원에 크게 매료되었다. 이 땅
과 인연을 맺은 정조의 생각이 궁금해졌다. 정조가 처음 이곳 후보
지를 찾아온 길을 따라가 보는 것이다. 숭례문을 지나 남서쪽으로
태평로를 따라 걸어 내려오면 이내 서울역에 닿는다. 서울역에서
한강 변까지 내려가는 데는 여러 길들이 있다. 전철 1호선으로 남
영역과 용산역을 지나가거나, 4호선으로 숙대입구역을 지나 삼각
지역, 그리고 신용산역으로 나아간다. 차를 타고 가자면 서부역에
서 만리재를 넘어 공덕동과 마포대로를 따라 마포대교와 여의도로
넘어가거나 청파로를 따라 곧장 아니면 중간에 원효로 방향으로
바꿔 곧장 한강변에 닿을 수 있지만, 걸어서 가자면 전철이나 자동
차가 다니는 것과는 상황이 많이 달라진다.

숭례문으로부터 걸어서 답사하려 했지만 너무 도시화가 되
어버린 지금으로는 사대문을 나서듯 그런 걸음이 별 의미가 없을
것 같아 그 구간은 그냥 건너뛰기로 했다.

서부역 광장에 섰다. 길 건너편으로 청파동 일대의 산동네가 바짝 다가와 보였다. 청파로를 따라가자면 그냥 평지 길로 한강변까지 가게 되지만 청파동1가, 2가 이렇게 산동네 길로 접어들면 상당한 경사진 고갯길이다. 고갯길을 따라 한참 걸어 오르다보면 급하게 내려오는 긴 능선이 눈에 들어온다. 워낙 밀집된 동네에 가려 지형의 굴곡이나 앞뒤로 조망을 살필 수가 없지만 지형도의 힘을 빌어 짐작해 보자면 숙명여대 뒷산을 이루는 능선쯤일 것 같다. 길게 오르막이 되던 고갯길은 능선에 자리 잡은 오래된 교회 앞에서 정점을 이루고 여기를 경계로 고갯길 이쪽과 저쪽이 완전히 다른 공간으로 분절된다. 저 너머에는 연립주택들이 가득하여 시야가 확보되지 않고 고개 너머를 조망할 충분한 여건이 되지 못하지만, 남쪽으로 한강까지 거침없이 펼쳐져 있겠다. 오른쪽으로 기슭에 숙명여대가 자리하고 있고 거기 바로 인접하여 효창공원이 바라보일만하여, 옛날에는 어떤 모습이었을지 대략 그려볼만 한데 그 역시 직접 눈으로 확인할 수는 없다.

고갯길에 섰다. 방금 지나온 서부역과 멀리 숭례문 안 도성쪽으로 고개를 돌려 보니 황사에 미세먼지로 뿌옇게 된 시야를 뚫고 흐릿하게 북한산과 서울역 일대의 복잡한 고층건물들의 실루엣이 고갯길 끝머리에서 어른거린다. 정조가 여기로 왕림했을 때 이 고개를 넘었다면 동자동과 서울역 일대 그리고 숭례문 너머로 북악까지 도성의 경관이 시야에서 완전히 사라지는 걸 보았을 것이다. 도성에서 벗어나자 곧 나오는, 지척에 있지만 동시에 완벽하게

↑소화아동병원 병동에서 본 청파동. 지도교수님은 언덕 위의 교회가 인상적
이라 하셔서 병원측에 양해를 얻어 이 사진을 만들었다. 지금 그곳은 사진
촬영 조건이 여의치 않다.

↓서부역에서 바라본 모습. 교회가 있는 능선 너머에 효창원이 있다.

멀어진 곳, 정조는 이 절묘한 자리에 관심이 갔을 게 분명했다.

인왕산과 안산에서 흘러내린 도성의 우백호 자락은 남동으로 만리재를 건너서 흘러내리다가 방향을 틀기 위해 잠시 멈칫한다. 이내 남서로 급회전하여 도화동 일대의 줄기가 되어 구불구불 내처 벋어가다가 한강변에 이르러 흐름을 멈춘다. 효창원은 인왕산의 기운이 남쪽으로 흘러내리며 잠시 멈칫했다가 남서로 방향을 바꾸는 지점이다. 사람의 발길로는 숭례문을 나와 첫 고개, 서부역에서 바라보이는 청파동쪽의 비스듬히 내려오는 능선의 청파동 고갯길을 넘어서자 나오는 그곳은 도성 밖이면서 도성이나 다름없을 곳이다. 정조가 원했던 세자를 위한 묘원 자리로 이처럼 절묘한 장소가 달리 있었을까. 효창원 자리가 가지고 있었을 가치는 그렇게 정조의 마음을 빌려 읽어낼 수 있을 것 같다.

청암동 집

경관론에서는 바라보는 행위, 조망에 대비시켜 조망되는 대상이나 장면을 조망경관이라 부르고 밖을 내다보며 선 자리를 시점장이라고 한다. 경관의 구조는 어느 한 곳에 자리를 잡고(시점장) 어느 방향을 주시하며(시선) 주시하는 방향에서 시야에 들어오는 광경(조망경관)의 관계로 설명된다. 처음 효창공원 답사 때 멀리 바깥으로 바라보이는 경관에 주목했다. 똑바로 바라보이는 곳에 효창운동장 스타디움이 자리하였고 그 너머로 용산 국제지구가 아직 본격적으로 건설되기 전의 일대를 이루어 펼쳐져 있는데, 까마득히 멀리 상류

방향에서 크게 구불거리며 휘어드는 한강이 희미하게 햇살에 반짝였다. 한강의 배경으로 먼 산의 연이어 있는 실루엣이 눈에 들어왔다. 용산 일대의 들판과 한강, 그리고 한강 너머의 준령이 길게 능선을 이루며 서울의 바깥 경계, 서울의 최외곽 경계를 이루어 둘러져 있는 서울의 외사산을 바라보며 정조는 어떤 생각을 했을까.

문효세자의 죽음, 그리고 겨우 몇 달 후 세자의 생모 의빈 성씨가 또 세상을 떴다. 그리고 아들 옆에 묻혔다. 그렇게 효창원의 역사가 시작되었다. 정조는 그때 또 이곳에 왔을 것 같다. 세자 장례 때 보았던 광경과 다시 마주했을 것이다. 정조의 뇌리에 박힌 한강 너머의 남쪽, 효창원에서 용산, 한강, 그 너머의 먼 산을 바라보면서 한강 남쪽으로 끝없이 펼쳐져간 왕국의 국토에 대한 훗날 원대하게 펼쳐내게 되는 생각의 씨앗이 맺혔을 것 같다. 효창원을 묘원으로 결심하고, 그런 연후에 세자를 저 세상으로 떠나보내는 마당에 마지막으로 내다본 전경과 마주한 정조의 생각을 짐작해 볼수 있겠다 싶었다. 그래서 김 교수께 드린 내 의견은 이랬다.

"정조는 여기 서서 저 멀리 한강과 저 너머로 똑바로 바라보이는 원경을 바라보지 않았을까요?"

저 너머의 삼남의 국토와 백성을 떠올려 보면서 광활한 이 나라의 땅, 온 백성이 살아온 국토에 대한 관념이 자리 잡았을 게 아닐까. 그냥 궁에 앉아서 책으로 익힌 국토, 귀로 들어서 아는 백

성, 이런 걸로 한강을 넘어서 삼남의 국토와 백성에 관한 수원화성 계획 같은 원대한 아이디어가 나올 수 없을 것이고 그냥 측근 누군가의 조언에서 나올 수는 없었을 거라는 생각이었다.

효창원 뒷 능선을 따라 계속 내려오면 산줄기는 나지막한 능선이 되어 한강 가까이에 가 닿는다. 효창원에 이르러 급히 방향을 선회하면서 남은 여력으로 계속 흘러내리다가 한강을 만나면서 흐름을 멈춘 곳이 청암동이다. 예전 청암동 우리 집 마루에 서서 매일같이 마주하던 한강과 그 너머의 경관에 관한 기억을 떠올렸다. 사실 청암동으로 이사 했을 때는 우리 집이 아주 힘든 때였다. 마루에 서면 멀리 관악산과 바로 앞으로 한강이 바라보였다. 그런 전경을 앞에 두고 외삼촌께서는 내게, 좌청룡 우백호에 안산이 어떤데 한강 물이 왼쪽에서 오른쪽으로 흘러나고, 드는 물은 보이지만 나는 물이 가려 있어서 참 좋은 곳이니 너네들 형편이 금방 펴질 거다 그러셨다. 뭐 그래서 그렇게 된 것일까 마는, 거기 사는 동안 나는 대학을 졸업했다. 그리고 군복무를 하는 몇 년 동안 바닥을 쳤던 우리 집 형편도 풀려 연남동으로 아파트를 사서 이사를 했다. 지금도 여의도에서 마포대교를 타고 들다가 멀리 청암동 언덕이 바라보이면 그때 생각에 코끝이 찡해진다.

1986년

사모님께서 보내주신 교수님의 슬라이드 필름에
불로문을 들어서는 내 사진 한 컷이 있었다.
기념 촬영이라기보다는 나를 조선시대 성인 남성
표준 키로 삼아 조형물의 척도로 가늠하신 게 분명하다.

현재

대학원생들과 창덕궁 후원을 둘러보던 중
옛 사진처럼 불로문에 섰다.

불로문

창덕궁 후원의 불로문, 거기를 지나 문안으로 들어가면 오래도록 늙지 않을 불로장생의 땅이 펼쳐져 있을 것 같은데, 진짜 그 바람이 어긋나지 않게 해주듯 불로문을 지나 그 안쪽에는 애련정과 애련지로 이루어진 깨끗한 원지가 있다.

우리나라 전통건축과 문화에 크게 관심을 가지고 계시던 지도교수님을 모시고 보름간 우리나라의 전통문화를 두루 살피는 여행을 하게 되었다. 그 여행에서 교수님의 경관을 대하는 방식을 보았다. 한 컷의 사진을 만들 때 메인 대상을 두고 주위를 한 바퀴 휘둘러보며 이모저모 한참 들여다보고, 내가 드리는 상세한 설명을 들으면서 세심하게 살핀 연후에, 하나의 컷에 많은 것을 내포하거나 가장 대표되는 모습을 담을 수 있는 장소를 선정하여 비로소 한 컷을 만드셨다. 교수님의 이런 방식은 이후 우리의 전통경관을 대

하는 나의 방식으로 자리잡게 되었다. 기법이랄 건 아니지만, 중요한 건 그런 방식으로 사물을 대하다 보면 마주하고 있는 경관의 세세한 것을 모두 들여다보게 되고, 그 결과로 하나의 장면이 완성된다면, 바로 정원을 조성하고 경관을 경영한 옛 선비들의 행위도 거의 그런 과정이었을지 모른다는 것이다. 경관을 바라보는 연구자의 관점도 그런 과정으로 이루어져야 할 것이라 생각했다.

경복궁이나 창덕궁 같은 곳에서 어느 누구도 눈여겨보지 않을 것 같은 사소한 것도 세심하게 들여다보는 것도 새삼스러웠다. 아무리 작고 사소한 샛문 같은 곳이라 해도 안으로 들고 밖으로 나고 하는 동선상의 출입구 시설로만 보는 게 아니라 문 꼴 안으로 비쳐드는 문 너머의 경관, 담 너머의 산 능선이나 마당을 둘러싼 벽면과 처마 지붕선의 관계를 한데 묶어 보는 일이었다. 무릎을 약간 구부리거나 허리를 굽혀 시선을 내 눈높이에 맞춰놓고 문안의 경관을 관찰하신 건 육척의 큰 키를 조선시대의 평균 키로 딱 어울릴 다섯 척의 내 키의 눈높이에 맞추신 거다.

교수님은 내가 학위를 마친 얼마 후 세상을 뜨셨다. 사모님께서 교수님의 유품 중 우리나라에서 촬영했던 모든 슬라이드를 내게 보내주셨다. 교수님의 슬라이드 묶음 속에서 불로문 한 컷이 나왔다.

네모난 문틀 외의 아무 장식도 없어 밋밋하지만 불로문은 저 혼자 있는 게 아니고 애련지의 출입문으로서 주위의 숲과 정자가 어우러진 연못과 함께 원지와 하나가 된 경물이다. 불로문을 애

런지원을 구성한 아름다운 경물로서 바라보면 상당히 다른 성격이 드러난다. 그게 하나의 통돌로 되어 있다는 사실을 인지하고 보면 이야기가 더 달라진다. 사람 키를 훌쩍 넘는 만큼의 높이에 거의 그만한 폭, 그런 문틀을 쪼아내기 위해서는 얼마만 한 입방체의 바위가 필요했을지. 못해도 직경 4미터는 돼야 할 거대한 바위, 그걸 통으로 납작하게 재단하고 속을 파내고 정성으로 쪼아내고 갈아내야 했을 건데, 단단하기로 으뜸인 화강암을 저렇게 정교하게 다듬어 놓는 게 어떻게 가능했을까? 그 정성은 또 어떠했을까?

분석

불로문은 몹시 단순해 보이지만 그냥 네모난 모양이 아니라 나름대로 모를 둥글게 죽여 놓았고 일정한 두께와 폭이 있으며 폭과 높이가 같은 크기인 듯 아닌 듯 비례나 비율을 맞춘 뭔가가 있어 보였다. 불로문의 조형적 의미나 이런 것 말고 화강암 돌문 제작에 관련해서만 집중하여 들여다 볼 수 있을 것 같았다. 불로문을 분석해 보면 정교하게 작도된 도형이 그려져 나온다.

　　컴퍼스를 돌려 내접 외접하는 원과 정방형을 번갈아 연속되게 그려 넣는 도형이 조형디자인의 규칙으로 나타나는 경우가 있다. 불국사 석가탑과 다보탑에 그런 일정한 형식의 도형이 적용되어 있는 것을 처음 알아차렸지만, 통일신라 때만 해도 어쩌면 그런 도형을 바탕으로 한 디자인이 나올 수 있을 것이라 여겼다. 그런데 불로문에서도 그러한 현상이 나왔다. 우리가 익히 알고 있듯 자연

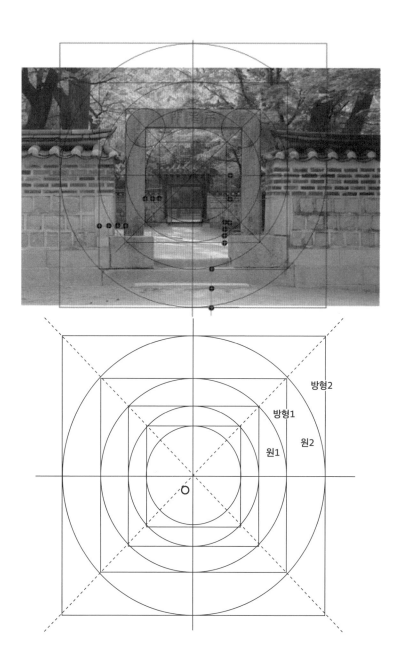

방형2

방형1

원2

원1

O

↑불로문, √2 도형 분석

↓√2 도형

에 순응한 자연사상을 바탕으로, 인위적인 손질을 마다하고 자연스럽고 소박한 형태를 추구했던 조선시대의 특성을 기정사실로 하고 보면 절대로 나타날 수 없을 현상이었지만 그게 불로문에서 나온 것이다. 조형 단계에서부터 치밀하게 준비되었던 규칙성 있는 디테일이 보인다. 자연 그대로 인위적 손길을 거의 가하지 않았다던 우리의 전통예술에서 자로 잰 듯 그려진 저런 도형이 깔려 있니 분석을 하던 내내 혼자 끊임없이 "정말 그럴까?" "왜 그렇게 했을까"를 되물었다.

왜 그렇게 했을지 납득할 만한 보편타당성을 내보일 수 없다면 난 이 연구를 계속 진행할 수 없다. 혹은 우리가 아닌 다른 나라에서 그런 예가 나온다면 그 걸로도 객관적 타당성을 삼을 명분이 되겠다. 무엇보다 이걸 직접 제작해보면 무슨 그럴듯한 이유라도 알아낼 수 있지 않을까? 이런 식으로 합당한 이유를 찾아가는 건 경관론에 사유를 더해가는 과정이었던 것 같다.

불로문에는 원과 방형이 서로 연속하여 내접과 외접이 반복되어 가는 도형이 나온다. 물로 불로문이 처음이 아니었다. 이전, 불국사도 석굴암에서도 이미 나왔던 도형으로, 이것의 비례급수가 $\sqrt{2}$인 것에 착안하여 '$\sqrt{2}$도형'이라 부르기로 했다. 처음부터 모든 조형에서 $\sqrt{2}$의 비율만으로 전개되는 $\sqrt{2}$도형은 $\sqrt{2}$, $\sqrt{3}$, $\sqrt{4}=2$, …의 비율로 커지는 황금비율 이론에서 나오는 도형과는 전혀 다른 개념이다.

조경학회 학술발표에 포스터 발표 방식을 처음으로 시행한 때였다. 그 자리에 불로문 연구결과를 내 놓고 논평을 들어보면 어

떨까 싶었다. 이런 성격의 연구라면 패널을 내걸어 놓고 빙 둘러 한 자리에 서서 터놓고 설명하고 논의하며 사람들의 의견도 들어볼 수 있는 포스터 발표 방식이 잘 어울릴 것 같았다. 다른 상세한 설명들은 과감히 생략하고 분석 단계별로 표현된 도형이 입혀진 도면 몇 장으로 패널을 하나 만들어 학술회의장 바깥 홀에 내걸었다. 감사하게도 몹시 생소할 수 있을 이 연구에 대해서 여러 사람들이 관심을 가져 주었다. 매의 눈처럼 매섭고 정확하기로 소문난 대학원 은사님께서 특히 관심을 가지고 보셨다. 그리고는 정말 그럴까? 왜 그렇게 했을까? 이런 누구나 질문할 사소하고 평범한 논의는 훌쩍 건너뛰어 단도직입적인 한마디를 던지셨다.

"이런 사례가 해외에서도 나타나는가?"

물론 그 질문에는 "왜 이렇게 했는가?"에 대한 근본적인 문제가 기본으로 깔려 있었지만, 이게 우리의 조형디자인에만 나타나는 고유의 방식이라고 보는가 하는 직접적인 내용에 관한 질문이기도 했고, 동시에 다른 나라에서도 나타나는 보편적인 미적 현상에 관한 가능성과 연구자의 열린 성찰 태도 여부를 짚어보는 고차원의 질문이라고 보았다. 이미 연구 과정에서 무수히 반복하여 되묻고 고민했던 부분이므로 그에 대한 나의 대답은 간명했다.

—이건 우리만의 고유한 방식이 아니라 보편적인 방식이었을 걸

로 생각합니다.

불로문에도 √2도형을 적용하여 진행하고 있던 몇 개의 예가 더 있지만, 아직은 우리나라 외의 다른 나라의 추가적인 예를 조사할 겨를이 없었고 기회가 닿는 대로 찾아 봐야 할 과제라는 걸로 답변을 드렸다.

멕세퍼 교수

그 일이 있던 즈음 나는 학교에 연구년을 신청해 놓고 예전 유학시절에 몸담았던 연구소에 교환교수로 가기 위한 준비를 하고 있었다. 원래는 지도교수님을 뵙고 가까이에서 교수님을 도와 통일 후 동서 독일의 문화교류 프로젝트에 깊이 관여하고 계셨던 협동 프로젝트 진행사항도 들여다보면서 지낼 작정이었다. 서신이 오가고 절차를 밟던 동안 갑자기 교수님께서 돌아가셨다. 70세가 되기 전이었으니 너무 일찍 돌아가셨다. 연구년은 원래대로 시행했다. 연구소에는 후임으로 빈 대학에서 새로 부임해오신 교수가 날 초청하는 형식이었다.

사모님을 찾아뵙고 묘지에서 교수님을 뵀지만 너무 아쉬웠다. 예전 학위논문을 진행하던 동안 내 연구의 히스토리와 문화인류학적인 부분을 검토해 주신 부지도교수 멕세퍼 교수가 아직 강의를 하고 계셔서 매주 그분의 건축사개론 강의를 듣는 게 나의 중요한 일과였다. 마침 연구소에는 지도교수님의 박사연구생으로 들

어왔던 왕이라는 중국 유학생이 있었는데, 새로 부임한 교수 문하에서 전에 해오던 연구를 그대로 진행하고 있었다. 멕세퍼 교수의 강의는 점심 식사 후 오후에 있어서 강의가 있는 날은 왕과 학교식당에서 점심을 함께 먹고 강의실에도 같이 들어가면서 가까이 지냈다. 한번은 강의에 들어가기 전 왕과 함께 학교식당에서 점심을 먹다가 불로문의 √2도형 이야기를 꺼냈다. 내가 한 어떤 연구에 이런 게 있는데 혹시 중국에서 이런 도형을 보거나 들은 적이 있는지, 그는 금시초문이라 그랬다.

그날 멕세퍼 교수의 강의는 중세 고딕 건축이었다. 왕과 나누었던 내 이야기를 엿듣기라도 한 듯 강의 끝머리쯤에 옛 도면 슬라이드를 몇 개 보여주면서 고딕 건축에서 나타나는 '비밀스러운 도형'에 관해 설명하는데 놀랍게도 √2도형이었다. 슬라이드에 비친 고딕 건축의 도형은 불로문에서 나타났던 도형에 중간의 한 단계 과정을 건너뛰어 표현되어 있었지만 원과 방형이 내접 외접하면서 만들어낸 일련의 도형 사이사이에 생략된 한 단계씩의 과정을 채워 넣기만 하면 영락없는 불로문의 도형이었다. 나도 놀랐고 왕도 덩달아 놀란 표정이었다.

로마네스크 건축만 해도 장식이 덜했고 그다지 정교할 필요가 없었지만 고딕 건축에 와서는 전혀 다른 환경이 되었다. 장식은 화려하고 복잡해졌고 그것들이 기둥과 아치 볼트 같은 구조체와 잘 어우러져야 했으며 여러 부재들이 서로 일사불란하게 정교하게 결구되어 작은 디테일 장식에서부터 성당 구조 전체가 하나의 시

스템으로 결합되어야 했기에 예전 같은 경험적인 도안이나 건축 구조로는 도저히 해결되지 못했던 것이다. 그래서 오랜 세월을 거쳐 정리된 이런 도형 체계를 바탕으로 한 도안이 나왔을 것이라는 게 멕세퍼 교수의 해석이었다. 일반적으로 널리 알려진 루트 도형은 황금분할을 설명하기 위해 나오는 연속되는 루트도형이다. 가로 세로 1×1의 기준 정방형을 두고 그 대각선이 되는 $\sqrt{2}$를 한 변으로 하는 1×$\sqrt{2}$장방형을 그리고, 다시 그 대각선의 $\sqrt{3}$을 한 변으로 하는 장방형을 그려나가는 식으로 1×1의 기준 정방형을 시점으로 하여 무한소로 수렴하는 루트도형을 그려가는 연속도형이지만 어떻든 확대와 축소가 한정적이다. 이와는 다르게, $\sqrt{2}$도형은 시작도 끝도 없이 기준도형 자체의 의미조차도 무의미하게, 원과 정방형이 서로 내접하고 외접하는 관계로 엮여 $\sqrt{2}$비례로 무한하게 확대되어 가거나 축소되어 가기에, 고딕건축이 필요로 했던 '디테일에서 건축 전체 구조'에 이르기까지 하나로 아우르는 완벽한 체계가 하나의 도형 위에서 모두 가능해진다. 명료했다. 멕세퍼 교수의 해석을 통해서도 $\sqrt{2}$도형은 여러 문화권에서 존재해 있었을 보편적 미학체계 내지 방법론으로 일반화시킬 가능성이 열린다.

불로문 제작

목수 일에는 문틀 같은 인테리어, 가구 같은 섬세한 일의 소목(小木)과 기둥을 세우거나 들보를 얹으며 벽체를 짜는 등 건축 구조체 일을 담당하는 대목(大木)이 있다. 먹줄 선의 기준에 따라 기초

불로문에는 담장, 담장 꼭대기와 기와선 그리고 벽돌과 장대석이 쓰인 부분까지 모두 도형으로 정해놓은 불로문의 기준들과 상관하여 적용되어 있다. 불로문의 높이(A)와 주춧돌 높이(B)는 각각 담장(A)과 담장지붕 높이(B), 벽돌을 사용한 경계면 또한 담장 전체의 1/2 높이와 상관되어 있는 것으로 나타난다.

↑불로문 모형 제작 ↓불로문의 규격

나 기둥을 올리고 들보와 지붕 혹은 처마에 이르는 건축에 필요한 모든 기본 일들이 모두 대목의 몫이다. 즉 대목은 건축 현장의 모든 수직 수평의 기준선을 책임진다. 대목 일에서 수직과 수평의 선을 그리는 작업에는 직각으로 꺾인 곡자와 추 그리고 먹줄을 사용한다. 눈금자로 길이를 재는 일 없이 모든 선형을 먹줄로 작업해낸다는 것은 수직과 수평, 직각, 혹은 간간이 특정한 곳에 중심을 잡고 일정한 길이의 줄을 이용해 원을 돌리는 등 모든 건축이나 조형에 필요한 도면은 철저히 도형으로 만들어 간다는 걸 말한다.

대학 때는 목공실습 시간이 있었다. 주로 도면을 그리고 도면대로 목재를 재단하는 과제들을 해내야 했다. 보통은 실제의 크기를 1:100, 1:200 혹은 1:1,000 등의 축소비로 줄인 축척도를 도면에 옮겨 놓지만 목공실습에서는 1:1의 실제 크기의 현치도를 그렸다. 살짝 올라가는 한옥 처마 부재를 그려내고 도면대로 목재를 톱으로 썰어서 재단해 내는 몹시 정교한 작업이어서 쉽지 않았지만 단 한 번도 눈금자를 쓴 적은 없었다.『건축규구술(建築規矩術)』이라 했던 일련의 실습 과제들이 전통기법이었는지 현대화된 것이었는지는 모르겠지만, 아무튼 조선시대에도 어떤 식으로든 도목수가 마련한 실척의 본이 있었을 것이고, 그 본을 따라 수하의 도제들이 먹줄을 놓거나 판박이를 하여 제재하거나 재단하였을 것이다.

간단히 불로문을 대상으로 직접 도상으로 재현하고 직접 제작해보아도 $\sqrt{2}$도형을 바탕으로 한 디자인 원리에 대한 답이 분명해진다. 불로문에 관한 별도의 도면이나 보고서조차 필요가 없이

애련지와 불로문

순서에 입각한 일련의 작도 적용원리만으로 불로문을 깨끗하게 재
현해 낼 수 있다. 그걸 증명해 보이기 위해 대학 때의 목공 실습 때
처럼 중심에서 줄을 띄워 원을 돌리고 먹줄을 띠워 선을 만드는 두
동작만으로 불로문의 실척 도면을 만들고 통돌을 잘 다듬어 제작
하는 것까지 재현해 보기로 했다. 다만 작업실 여건상 판석 대신 모
델재료로 많이 쓰는 아이소핑크를 사용하며, 아이소핑크 하나로 만
들어 낼 수 있을 만한 1:5 정도의 불로문을 제작하는 약간의 편법
을 쓰기로 했다.

　　제도실의 제도판들을 한쪽으로 치워놓고 중앙에 불로문 제

작을 위한 재료와 도구를 준비했다. 사고석, 벽돌, 지붕 기와를 얹은 부위까지 똑같이 도형으로 적용하여 불로문과 함께 담장의 일부를 함께 제작하기로 하였다. 도면을 그리고 아이소핑크에 판박이하여 잘라내기까지 모든 과정을 대학원생들끼리 해결하라고 던져놓고 나는 철저히 관망자가 되었다. 뚝딱뚝딱 오래 걸리지도 않고 순조롭게 만들어내었다.

불로문, 애련지원으로 드는 정원 입구

애련지 연못가에서 불로문 쪽을 내다보니 구도를 잡고 말고도 없이 그대로 한 컷의 괜찮은 구도의 사진이 만들어졌다. 불로문을 드나들며 별도의 조형물로나 문으로 바라보기나 했지, 이처럼 애련지원의 담장에 걸쳐 있는 정원 출입구로서 원래의 용도에 어울리게 애련지와 담장과 함께 하나의 경물로 바라본 적이 있었나 싶다. 길게 애련지원의 담장이 이어졌고 반듯한 방형의 연못이 끝나는 호안선에 맞춰 담장을 쌓지 않고 열어놓았는데 반듯하게 선 불로문이 잘 어우러져 모두가 단정하다.

　　담장은 마당이 있는 만큼만 쌓아 경계를 짓게 했고 연못이 시작되는 곳에서 끊어져 있다. 설계를 담당하는 디자이너 입장에서 담장을 그렇게 끊어 두거나 연못 호안을 담장에 바짝 붙여두며 반쪽을 열어두고 다른 반쪽을 닫아두는 덜 완성된 듯한 상태로 마무리되도록 놔두기가 참 쉽지 않을 것이지만, 그 어려운 일이 조선시대의 동궐 후원에서 나온 것이다.

1986년

산수정에서 바라본 매곡마을 전경.
'산수정'이란 이름의 정자를 만났을 때
그 이름이 참 일차원적이면서 직설적인데,
단순하기로 아주 으뜸이라는 느낌이었다.

『매산집』

매산집에는
산수정이
여러 군데 나온다.

산수정

'정정정'(亭亭亭)이란 정자가 있다. "(늙은 몸이면서)군세고 건강하다, 혹은 (나무처럼)높이 솟아 우뚝하다"의 정정하다는 뜻을 따온 걸로 보면 그리 특이하지는 않을 수 있지만 어쨌든 익숙한 이름은 아니다. 산수정을 처음 만났을 때도 그 이름 참 일차원적이면서 직설적이고 단순하기로 아주 특이하다 싶었다.

그런데 정자를 만든 조성자의 문집에서 그분의 생각을 읽고 경관을 들여다보며 공학도로서 할 수 있는 만큼만 짚어 보자면, 그 이름에는 퇴계의 가르침이 들어 있다. 만물의 근원으로서 자연, 혹은 경관의 이미지로서 자연을 가리키는 어휘 '산수'에는 자연과 합일되고 자연과 더불어 조화로운 마음가짐을 의미한 정자의 작정 의도가 새겨져 있다. 예전 성철 스님의 게송「산은 산, 물은 물」과는 느낌이나 의미에서 같은 듯 다소 다른 듯, 아무튼 그런 것으로

이해할 수 있을 것 같다.

산수정은 내 학위논문의 중요한 부분이었다. 집과 마을이 형성되고 전개되어 가는 현상을 경관적으로 해석하고자 했다. 동서를 막론하고 삶의 공간은 사람들의 경관에 대한 인지와 인식에 따른 것이었다. 인식의 특징에 따라 나라와 지역과 혹은 동서양의 경관이 때로는 같이 때로는 전혀 다르게 형성된 걸 보고자 했다. 동서양을 막론하고 집과 마을의 경관을 사람들의 삶의 양식이나 삶의 철학과 연계하여 설명하고 싶었다. 논문에 인용하기 딱 좋은 괴테의 한마디가 있어서 학위논문 끝머리에 괴테의 그 글을 인용하였는데, 그게 또 우연히 퇴계와 똑 닮은 내용이었다.

"Ist nicht der Kern der Natur Menschen im Herzen?"

직역하자면 자연의 핵심은 인간의 마음이 아닌가? 그런 내용이 될 텐데 자연의 본성은 인간의 마음에 달렸다는 뜻으로 새겨보아도 좋겠다 싶었다. 그래서 직역으로든 의역으로든 우리말로 따로 옮길 것도 없이, "도(道)의 큰 근본은 하늘에서 나왔으나 이는 사람의 마음속에 모두 갖추어져 있는 것이다.(道之大原出於天 而具於人心者)"라는 퇴계의 말로 대신해도 될 만했다. 그걸 논문에 인용해 넣기 좋게 "자연(만물)은 결국 마음에 달린 것(Das Menschenherz ist der Erfinder aller Dinge)"이라고 임의로 의역하여 넣다 보니 논문의 말미에 괴테와 퇴계 두 분의 말을 나란히 인용한 결과가 되었다. 괴테

나 퇴계 선생께서 하신 이 말을 가지고 하고 싶었던 이야기가 있었지만, 당시로는 약간 들뜬 기분도 작용했겠고 아무래도 이론적이자 원론적인 차원에서 이해한 것이어서 그게 과연 무엇일지 구체적으로 이해하기에는 경험과 경력이 일천했다.

서당의 이상적 환경

겸재 정선의 〈계상정거도〉는 퇴계의 서당을 그린 것인데, "계상에 조용히 머물다"는 뜻의 제목이 달렸다. 한동안 나는 이 그림과 관련하여 명쾌히 풀리지 않고 있는 문제와 마주하고 있었다. 그리고 온전히 마무리를 위해 꼭 확인해야 할 부분이 있어 도산서원으로 내려가는 길이었다. 당시 전국이 가뭄의 고통을 겪고 있었다. 오랫동안 비가 오지 않아 큰일이라고들 걱정인데 도산서원을 가는 동안 나는 혹시 소백산 쪽에 비가 와서 안동지방에는 해갈이 되어 있지 않았는지, 혹 비가 오더라도 오늘 내일만은 좀 참아달라며 온 국민의 염원에 거스르는 전혀 다른 생각을 하고 있었다.

〈계상정거도〉는 겸재의 작품 중에서 일반인들에게는 비교적 덜 알려졌던 그림이었는데, 2007년 발행된 천 원짜리 지폐에 새 도안으로 들어가면서 우리 모두의 지갑에 하나씩은 소장될 만큼 널리 알려지게 되었다. 그런데 그게 도산서당을 따온 것이라는 도안 배경 설명이 나오면서 이에 대한 반론이 제기되고 논란이 되었다. 그림 속의 서당이 정말 도산서당인가. '계상정거'란 "계상에 조용히 머문다"는 뜻인데 그렇다면 계상서당이라야 하지 않느냐, 어

〈계상정거도〉(왼쪽), 천연대 너머로 저수
호 주변(오른쪽 위), 시사단 쪽에서 바라
본 도산서당(오른쪽 아래).

떻게 도산 일대가 그림처럼 그렇게 생겼다 할 수 있는가, 하는 반론
이 제기되었다. 여기서 '계상'이란 계상서당의 계상이 아니라 계류
위라는 일반명사로 보아야 하며 서당이 놓인 장대한 언덕과 계곡
을 봐서도 여기는 도저히 계당이 될 수 없을 뿐 아니라 그림의 경
관은 도산서당의 일대를 그대로 빼닮았다는 재반론이 제기되며 팽
팽하게 맞서게 되었다.

　　물론 지금까지 결정적으로 어느 의견이 맞는지 가려내지 못
하고 있다. 두 의견 모두 그림의 강변 언덕이 도산서당이 있는 "도
산을 닮았다"거나 계상서당이 있는 "토계를 닮았다"고 하는데, 내
눈에 들어오는 그림으로는 어느 쪽으로도 동의할 수 없을 만큼 실
재와 닮지 않았다.

　　〈계상정거도〉의 장소는 "어디의 경관과 닮았느냐, 아니냐"는

막연하게 논의되어서 밝혀질 수 있는 성격이 아니었다. 겸재의 〈계상정거도〉는 겸재 특유의 진경산수 원칙에 입각하여 검증되어야 했다. 그리고 그 문제해결의 요체는 겸재가 어디에 자리 잡고 이 그림을 그렸느냐, 즉 이 그림의 시점장이 어디인가를 밝혀내는 것이었다. 그런저런 동기로 시작된 〈계상정거도〉의 시점장을 찾는 일이 거의 마무리되어 가던 시점에 시점장을 확정 짓고 마무리하기 위해 꼭 확인해야 할 일이 있었다.

〈계상정거도〉는 두 장소에서 바라보이는 두 조각 그림을 몽타주한 것이 분명했다. 하나는 천연대를 시점장으로 하여 바깥으로 내다본 광경이고, 다른 하나는 강 건너 언덕이나 강변 어디쯤에서 서당 쪽을 들여다 본 모습인 것 같은데, 지금 시사단이 있는 즈음이 될 것 같았다. 도산서당과 저수호 건너 시사단의 강변 언덕을 오가며 시사단으로 가서 거기서 바라보이는 도산서원쪽 경관을 더 확인해야 했다. 물 아래로 숨어 있는 수중의 콘크리트 다리가 물 위로 모습을 드러낼 때 그걸 이용하는 것이다. 평상시에는 물에 잠겨 보이지 않다가 가뭄으로 저수호에 가두어 두었던 물을 방류하거나 해서 수위가 쑥 내려가는 때가 있다. 그때가 되면 저수호가 되기 전 옛날 낙동강의 윤곽이 드러나면서 물 아래에 갇혀 있던 수중 다리가 드러난다. 일 년에 몇 차례, 수시로 혹은 정기적으로 다리가 드러나는 때가 있어 그 날에 맞추는 게 아니라 막연히 가을 겨울의 오랜 가뭄으로 저수호 물을 방류해 놓은 때를 기다리는 것이다. 지금 바로 그때를 맞춰 도산에 찾아가는 길이었다.

#15 영천, 매곡 산수정

결론은 겸재의 〈계상정거도〉는 도산서당을 그린 것이었다.

양천의 겸재미술관에서 겸재의 그림들을 보다 보면, 대부분 겸재의 그림은 현령으로나 현감으로 부임한 임지 인근 경승을 그린 산수화다. 간혹 하양과 청하의 관아나 읍치를 조감한 기록화 같은 게 있긴 하지만, 〈계상정거도〉는 퇴계와 관련된 소재의 그림이라 특별한 경우로 보인다. 겸재가 담고자 한 것은 퇴계의 무엇에 관한 것이었을까? 서당이었을까, 아니면 퇴계의 생각을 녹여 넣는 것이었을까? 겸재의 그림에 대한 답을 찾기 위해서도 퇴계가 생각한 '서당을 위한 이상적인 환경'이라는 키워드로 접근하는 게 순서라고 보았다.

퇴계가 온혜의 생가로부터 분가해 나와 처음 자리 잡은 곳은 생가 맞은편 언덕 기슭 동네였다. 거기서 오래 있지는 않았고 얼마 후 낙동강가의 광활한 환경의 하계로 가서 자리를 잡았다. 몇 해를 살다가 어떤 이유로 해서 그곳은 아이를 키우며 살기에 적합하지 않다고 여기고 다시 집을 옮기려고 했다. 강에서 산골 쪽으로 조금 더 들어간 곳의 중계의 작은 골짜기에 집을 짓다가 미처 완성도 하기 전에 다시 새로운 곳을 잡아 옮기는데, 그게 상계였다. 퇴계의 거처 양진암을 짓고 작은 개울 건너 마주 보이는 기슭에 서당을 세웠다. 계상서당을 줄여서 계당이라고 불렀다. 퇴계가 50대에 들어선 1551년이었다.

서당을 열었다는 사실은 그 이전의 다른 곳의 정착과는 많이 다른 것을 의미한다. 서당 건물을 세우고 아이들 공부를 하는 곳

을 마련하였다는 것 이상으로, 이제 여기서 제대로 제자를 키울 결심을 하였고, 즉 퇴계의 확실한 정착을 의미했다. 이제 어떤 일이 있어도 더 옮겨 다니지 않을 걸 천명한 일이었을 것이다. 그러나 그런 예상과는 달리 상계에 자리 잡은 지 몇 년이 지났을 때 다시 어디로 옮길 걸 생각하고 있었다.

서당을 옮겨야 할 것 같다는 퇴계의 마음은 도대체 무엇이었을까 마는, 제자들이 스승의 심중을 읽고 스승 눈에 들 만하다 싶은 곳을 물색하여 한 번 가 보길 권하게 되었다. 제자들을 따라 현장에 가 보았는데 상계에서 바로 산 하나 너머였다. 퇴계의 마음에 쏙 들었던지, "이리 가까이에 이런 곳을 두고 왜 여태까지 모르고 있었나" 싶었다고 했다. 집에 돌아와 잠자리에 들었는데 자꾸 낮에 본 그곳이 눈앞에 어른거리고, 그래서 혼자서 다시 가보기까지 했다니 아주 단단히 마음에 든 모양이었다. 그리고 60세 되던 해 서당을 새로 지어 옮겨 갔다. 그게 바로 도산서당이었다.

서당을 위한 자리로 썩 마음에 들었던 곳, 도산의 어떤 점이 퇴계의 마음을 움직였으며 퇴계가 고려한 서당을 위한 적합한 조건은 어떤 것이었을지, 계당에 모자람이 있었다면 그게 무엇이었는지 그 부분을 도산이 채워준 것이라면 도산에 가면 그걸 확인할 수 있을까?

처음 퇴계종택을 찾아 토계리로 갔던 때는 답사동우회를 만들어 첫 답사지 소쇄원에 이어 두 번째 답사를 하던 때였다. 서당이 복원되기 훨씬 전이었다. 건물 유지에 꽂아둔 작은 나무 팻말로 서

계상서당

당 터를 짐작해 볼 뿐이었지만, 마침 그곳에는 겨울 햇살이 따스하게 비춰 들었고 세상의 소음이 여기까지 찾아들 엄두를 내지 못하고 있었다. 바로 앞을 흐르는 계류가 바닥의 돌과 바위틈을 지나면서 까르륵대는 소리만 가득했다. 그 옛날에는 여기 공부방에서 나오던 글 읽는 소리와 어우러져 아름다운 음률이 되어주었을지 모르겠다.

20대의 율곡은 50대 후반의 퇴계를 뵈러 왔다. 두 사람이 만난 건 계상서당에서였다. 단 며칠의 짧은 만남이었지만 율곡은 그때의 인연을 마음에 깊이 담고 평생 퇴계를 스승으로 존경했을 것이다.

아무래도 알 수 없는 것은 퇴계는 왜 그런 아늑하고 조용한 곳을 서당으로 적합하지 않다고 생각했는지 와닿지 않았다. 혹 이런 건가 가정을 해 보았다. 가족을 건사하고 아이들 키우기에 하계는 너무 광활했다. 그러고 보면 상계는 하계의 환경과는 상당히 대비되는 조건을 갖추었다. 휑하게 열리지 않았고 포근히 감싸 주는 게 아이들 키우고 가족이 소담히 살아가기에 이만한 곳이 없을 성싶다. 그런데 그건 서당으로서는 이상적이지 못하다는 것일까? 상계는 주거환경으로 딱 좋은 감싸인 국면인데, 굳이 서당과 주거를 위한 환경은 기본적으로 다른 어떤 요건이 필요하다고 가정해 보자면, 서당의 환경으로는 그것과 달리 너무 감싸이지 않고 광활하게 열린 곳이어야 할 것이라는 결론이 나온다. 하긴 상계에 비하면 하계에는 낙동강의 넓은 하천과 구비 흐르는 도도한 흐름이 있고 강 건너편의 고봉준령들이 이룬 겹겹이 중첩되어 비쳐오는 원경은 광활함 자체다. 하계와 상계 둘을 놓고 보자면 퇴계가 취하고자 했던 것이나 모자람이 있다고 생각한 부분이 무엇이었을지 어느 정도 짐작이 갈 만하다.

> 처음에 내가 퇴계 위에 자리를 잡고, 시내 옆에 두어 칸 집을 얽어 짓고 책을 간직하고 옹졸한 성품을 기르는 처소로 삼으려 하였는데…… 그 시내 위는 너무 한적하여 가슴을 넓히기에 적당치 않기 때문에 다시 옮기기로 작정하고 산 남쪽에 땅을 얻었다.
> ── 도산기

↑ 도산서당 낙동강 전경

도산서당 사립문 밖

↓ 도산서당 모습

성리학을 궁구할 제자들이 학업을 쌓고 인격을 도야하기에 계당의 환경을 협소하고 간힌 국면이라고 여겨, 보다 광활하게 열린 곳 이를테면 예전 살던 동네, 낙천 강가의 하계 같은 곳으로 옮길 걸 생각하고 있었다. 그러던 차에 제자들의 권이 있어서 지금의 도산을 가보고, 거기가 서당을 위한 환경으로 훌륭하다 여겼다.

퇴계는 도산에 서당을 완공하고 계당으로부터 옮겨왔다 (1560). 그리고 『도산잡영』(1561)과 『도산십이곡』(1565)을 지어 서당을 중심으로 하늘 높이와 발아래의 낙천 일대에 이르기까지의 상하 좌우 그리고 가까이와 멀리의 인상적인 경물에 대해 노래하며 도산의 경관에 대한 퇴계의 여러 생각과 인상을 이야기했다.

수중다리

도산서원 주차장까지 들어가는 버스는 하루에 몇 편 안 되어 시간을 잘 맞춰야 했지만 안동 시내에서 온혜 가는 버스 편은 불편하지 않은 만큼 운행되고 있어서 도산서원 입구 정류장에서 내려 걸어 들어가면 된다. 보온병에 담아온 커피를 한 모금하고 도산서원 들어가는 길을 찾아들었다. 나뭇가지 사이로 얼핏얼핏 저수호 하류 쪽의 구석진 일부가 조금씩 보이는 즈음, 멀리 숲 사이로 내려다보이는데 수중다리가 또렷이 물 위에 드러나 있었다.

겸재의 그림을 분석하자면 일단 그림을 그린 시점장을 밝혀내는 게 순서다. 겸재의 진경산수의 기본원칙에 입각하여 시점장을 찾는다. 겸재의 기본원칙이란 것은 첫째, 가상의 시점장이 아니라

물 위로 드러난 수중다리

실제로 있는 장소에서 눈에 보이는 대로 사실적으로 그린다는 것
이다. 때로는 좌우를 바꾸거나 다른 곳에서 따와 붙일 수는 있지만
그 소재들 역시 실제 장소에서 사실적으로 그린 걸로 해야 한다. 둘
째, 겸재의 그림은 수직으로 왜곡시켜 놓은 것이라는 점이다. 따라
서 겸재의 그림은 수직 왜곡이 이루어지기 전의 원래대로 환원조
작하거나 시점장에서 촬영한 사진을 수직으로 확대시킨 이미지를
가지고 비교해 검토되어야 한다.

　　1970년대 도산서원 정비사업 때 대지를 정비하고 진입로를
건설하던 때 생겼을 것으로 보이는 지형 변화로 인해 조망 상 약간
의 장애와 차이가 있긴 하지만 거의 그 모습을 추정할 수 있다. 시

사단은 저수댐 공사에서 수몰될 우려가 있어 토공하여 지면을 올려 놓은 것이라 하지만 현지에서 살펴보면 성토공사 전에도 강변 가까이 다소 둔덕이 져 있었던 것을 확인할 수 있다. 겸재는 강변 대지보다는 약간 돌출된 언덕 같은 그곳을 시점장으로 삼은 것 같다.

두 시점장에서 보이는 장면 중 메인이 되는 곳은 시사단에서 똑바로 보이는 언덕이었다. 겸재는 거기서 서당과 일대 경관을 그렸다. 물론 모든 그림은 실제의 사실적으로 실사한 그림을 수직으로 일정 비율 확대한 이미지로 나타난다. 〈계상정거도〉의 분석 결과는 A4지 몇 장에 편집해 넣은 그림 몇 편으로 간추려진다. 그걸 편집해 연구실 책꽂이에 붙여놓았다. 〈계상정거도〉는 천연대와 시사단 두 시점장에서 조망되는 두 그림을 묶어 몽타쥬하여 완성한 것이었다.

『도산기』에서처럼 "너무 한적하여 가슴을 넓히기에 적당치 않은" 계상서당으로부터 옮겨온 이곳 도산서당, 시사단의 시점장에서 제대로 자리 잡고 〈계상정거도〉와 도산서당을 바라보며, 이제 학위논문에서부터 살펴온 퇴계의 생각에 조금 가까이 다가가게 되는 것인가 생각해봤다. 퇴계가 인식한 호연지기, 자연과 더불어 "가슴을 넓히기에 적당한" 이곳은 어떤 곳인가?

전통정원의 외원, 퇴계의 생각

정원은 자신이 소유한 땅에 자신이 일구고 싶은 경관을 만들어 놓은 걸 말한다. 취향에 따라서는 나무 한 그루 풀 한 포기 없는 빈 마

당으로 둘 수도 있지만 일반적으로 나무도 심고 꽃도 가꾸며 연못 같은 것도 만든다. 혹은 정원이라면 자신의 소유지 경계를 따라 울타리든 다른 어떤 방식으로든 구획을 한 사유지여서 우리집 정원이라고 하는 것은 곧 "어디서부터 어디까지가, 내 땅"이라는 말이기도 하다. 나무 한 그루, 풀 한 포기를 심더라도 대지 안 곳곳에 필요한 만큼의 손길이 가해지기 때문에 자연히 대지 바깥과는 구분되어 보이는 안과 밖의 경계가 만들어지기 마련이다. 너무 서구적인 관점으로 본 게 아닌가 하겠지만, 굳이 서구적 개념을 들고 올 필요도 없이 중국이나 일본에서도 그건 마찬가지다. 서구적 개념이 아닌 한국적 개념으로 본 정원은 어떨까?

창덕궁 후원처럼 담이 둘러 있는 안쪽으로 정원의 범위가 명쾌한 경우가 전혀 없는 건 아니지만, 우리나라의 옛 정원, 거의 모든 고택의 정원들에서는 담장으로 구획된 경계조차 모호하다. 비교적 명쾌한 구획이 있다고 보이는 소쇄원의 내원이라 칭해지는 곳조차도 담장은 있지만 완전히 닫힌 구조가 아니게 명쾌하게 구획되어 있지 않았고, 외원이라 일컬어지는 오곡문 밖으로 나가면 아예 경계도 구획도 없을 뿐 아니라 인공의 손길이 닿은 여부조차도 명료하지 않게 그냥 야산의 산기슭으로 보일 뿐이다.

↑〈계상정거도〉분석

↓〈계상정거도〉를 수직방향으로 일정한 비율로 축소하여 천연대와 시사단에서 바라보이는 실제 경관과 맞추어보면 정확하게 겹치는 것을 확인할 수 있다. 강 건너 시사단에서 도산서당 일대를 바라보는 장면과 천연대에 서서 휘돌아 흘러나가는 강변 따라 길게 벋어나간 산줄기가 바라보이는 장면. 두 장면의 사진을 수직으로 확대시켜 가면 〈계상정거도〉와 정확히 중첩되는 시점이 나온다. 겸재의 입장에서 설명하면, 겸재는 시사단과 천연대의 두 시점장에 서서 바라보이는 두 장면을 스케치하여 일정 비율로 수직 확대한 밑그림을 만든다. 두 그림을 한데 묶으면 〈계상정거도〉가 완성된다. 시사단에서 본 광경 [사진의 왼쪽 작은 언덕(운영대)과 오른쪽의 집(도산서당)]과 천연대에서 취병 쪽으로 바라본 광경[큰 사진의 백사장 강변 일대(취병)].

도산 앞 저수호

강진 다산초당

'우리의 전통문화에서 정원은 어떤 것일까?'를 생각할 때마다 다산초당을 떠올린다. 다산초당은 다산 정약용이 유배 와서 11년간 (1808~1818) 지낸 곳이면서 그의 수많은 글이 만들어진 산실이다. 다산은 신유년(1801) 겨울 강진에 도착하여 동문 밖 주막에서 지냈다. 을축년(1805) 겨울 보은산장으로 가서 잠시 있다가, 병인년 (1806) 가을에 학래집에서 몇 해를 지낸 뒤 무진년(1808) 봄에 다산초당으로 왔다. 거기서 유배를 마치던 때까지 11년을 지냈다.

다산초당을 찾아간 여행자로서, 다산이 유배 살이 하던 곳이란 데에 초점을 맞추어야 할지 그의 학문의 장소라는 데에 맞추어야 할지 정하기가 쉽지 않은데, 거기에 전통정원을 바라보는 시각까지 더해 놓다 보면 더욱 복잡해진다. 다산초당에 조성한 정원으로서라면 다산초당 한쪽에 잘 마무리한 방지가 하나 있는데, 연못을 만들고 연못 가운데에 섬을 만들어 나무를 심었고 뒷산으로부터 끌어온 물을 대롱으로 받아 연못에 떨어지도록 해놓았다.

> "무진년(1808) 봄에 다산으로 거처를 옮겼다. 축대를 쌓고 연못을 파기도 하고 꽃나무를 벌여 심고 물을 끌어와 폭포를 만들기도 했다."
>
> —— 자찬 묘지명

초당 마당과 연못과 옹달샘이 있는 소담한 규모의 뜰, 이들을 아울러 놓는 것만으로도 다산초당은 다산을 위한 정원이 되기

에 전혀 모자람이 없다. 방지 외에, '정석(丁石)' 각자를 해놓은 바위와 그 아래의 옹달샘을 포함한 뒤꼍, 그리고 마당이 되어있는 끝자락, 그 안쪽의 공간으로 한정시켜 놓고 보면, 그 안에서 어떻게든 다산의 손길이 가 닿았을 다산의 정원이 구체적으로 다가온다.

다산초당의 일상에서 다산은 발길과 눈길이 닿았던 강진만 일대의 광활한 경관과 하나가 되어 있다. 마당을 벗어나 강진만 일대를 바라보기 좋은 곳, 최근 동쪽 산마루 끝에 세워놓은 천일각 같은 곳으로부터 마주할 수 있는 강진만 일대의 광활한 경관, 백련암으로 초의선사와 차를 하고 담소를 하러 오갔던 길목의 자연, 이런 광활한 경관이 다산과 분명 의미 있게 관련되어 있었을 것이다. 그런 걸 아우르는 초당 둘레의 광활한 영역을 '외원'이라고 부르기도 한다. 그러니까 그 외원이란 건, 정원(내원)의 바깥에 있는 정원에 해당되는 영역인데, 엄밀히 말하여 다산초당에서 바라보이는 그곳은 작정주의 소유도 아니며 조원의 손길이 닿은 것도 아닌 광활한 자연공간이다. 그걸 정원이라 부르는 곳은 세상에 우리밖에 없다.

외원이란 용어는 요즘 들어 사용된 개념이다. 최근 정원이 우리 시대의 꽤 인기 있는 테마가 되는 이 시점에서, 외원이란 누구의 소유 공간 개념을 떠나 넓고 광활한 자연 공간일지라도 우리의 마음을 움직일 만큼 아름다운 풍경이 펼쳐지는 곳이면 모두 '정원'이라 부르고 싶은 우리 시대의 정원문화의 특성에서 비롯된 것이 아니었나 생각해 본다.

외원을 다산초당의 정원으로 삼는 거야 별 문제가 아닐 수

도 있다. 우리의 정서상으로 다가오는 전통정원에 관한 그런 관심
사를 두고 그게 정원인가 아닌가 이의를 달 이유도 없다. 다만 문제
는 그런 정원 개념은 우리가 아닌 제삼자의 시각에서, 글로벌시대
에, 해외로 우리의 문화예술이 알려지는 이 시점에서라면 쉬 수용
하기 힘든 부분이어서 짚고 갈 문제인 것이다.

일종의 자연풍경식 정원 같은 개념

유럽의 자연풍경식 정원은 우리의 내원과 외원으로 이루어진 구성
과 아주 비슷하다. 영국에서 시작되어 이 양식의 정원은 저택 주변
의 '플레저그라운드(pleasure ground)'와 원경을 이루는 '백그라운드
(back ground)', 그리고 저택과 원경 사이의 완충 공간 역할을 하는
넓은 초지로 된 '볼링그린(bowling green)'의 세 부분으로 나뉜다. 풍
경식 정원의 백그라운드를 이루는 곳은 정원 전체 면적의 대부분
을 차지하는 영역에 자연의 모습으로 숲과 들을 조성해놓은 것으
로 우리의 외원과 매우 흡사하다.

　즉 다산초당의 마당과 방지와 옹달샘 정석바위의 내원은 풍
경식정원 저택 주변의 플레저그라운드로 가늠되고 외원에 해당되
는 다산초당 아래의 기슭과 마을의 중경, 그리고 멀리 강진만 일대
의 광활한 원경을 아우르는 일원의 경관은 각각 볼링그린과 백그
라운드에 해당된다. 근본적으로 다른 점이라면, 유럽의 풍경식정
원에서 이들은 모두 정원 주인 소유의 대지여서 모든 관리와 책임
이 정원과 함께 한다는 것이다. 아무튼 혹 제삼자들에게 우리의 외

#15 영천, 매곡 산수정

258
259

풍경식정원에서 궁이나 저택 주변 화훼나 연못 등으로 아름다운 정원을 조성해 놓은 곳을 플레저
그라운드(pleasure ground)라고 하고, 궁에서 멀리 바라보이는 원경의 언덕과 숲을 이룬 곳을 백
그라운드(back ground)라고 하며 플레저그라운드와 백그라운드 사이의 넓은 초지를 볼링그린
(bowling green)이라 한다. 사진은 독일의 무스카우 정원으로, 성에서 바라보이는 넓은 풀밭 볼링
그린과 멀리 숲을 이룬 언덕의 백그라운드의 광경(위)과, 백그라운드의 언덕에서 바라보이는 백그
라운드 일부와 숲 사이로 보이는 볼링그린과 성의 일부가 보이는 광경(아래).

원을 풍경식 정원의 공간구성 개념과 견주어 설명해준다면 우리의 정서상에 들어앉은 광활한 외원의 존재에 대한 이해에 도움이 될 게 분명하다.

다산은 초당에서 유배생활을 한탄하고 허송세월한 게 아니라 독서하고 사색하고 글 쓰고 자연과 더불어 사유하고 집필했다. 굳이 유배생활이라는 의미에 고착시킬 필요 없이 이제 강진만 일대를 조망대상으로 삼고 거기서 살아가는 어부의 삶, 농부의 삶, 그리고 강과 바다의 경관과 함께 호연지기, 성리학의 학문을 정진한 독특한 전원생활을 아우르던 외원을 바라보는 입장이 되어간다. 그래서 '정원'의 개념과 고정된 사고의 틀에서 벗어나 강진만 일대의 광활한 일상 경관을 둘러보면서 초당에 국한되지 않고 다산의 인식 속에 자리했을 자연풍경식 전원경관을 느껴보는 건 어쩌면 당신이 바라보던 강진만 일대의 경관이 아니었을까 싶다.

퇴계는 도산에 서당을 열고 『도산잡영』과 『도산십이곡』을 지어 서당을 위한 이상적 환경으로서 그 일대의 경관에 대한 자신의 감정을 세세하게 노래해 두었다. 퇴계가 인지한 이상적 환경은 우리가 일컬어온 '외원'의 존재와 겹쳐진다. 우리는 그걸 정원이라고 이야기해 왔지만 퇴계나 다산은 도산서당의 낙천이나 다산초당의 강진만 일대의 드넓은 곳의 경관을 어떻게 인식하였을지, 그 분들의 마음속을 읽어내는 게 중요했다. 우리는 그걸 외원이라고 정원처럼 이야기 해왔지만, 실은 다산이나 퇴계처럼 우리가 존경하는 누구인가가 일상에서 가까이 했던 장소와 그 주변 경관에 대한 우

리의 공감 인식이라고 할 수 있다.

그처럼 경관을 어떻게 인식하였을지, 마음속을 읽어내는 건 중요했다. 개인적으로는 박사과정의 경관론 강의를 '경관인식론'이란 이름으로 개설하여, 옛 선인들이 인식한 경관의 특징을, 그들이 남긴 문집의 글 같은 자료를 통하여 심도 있게 짚어갔다. 그건 '산수정'을 중심으로 작정자의 생각을 읽었던 학위논문에서 고민했던 부분이었다. 학위논문 이후 오랜 동안 작정자의 전통적 자연과의 합일로서 '산수정'이란 정자 이름에 담긴 뜻을 체험적으로 알아가고 있었다.

↑ 강진 장날 풍경

↓ 강진만

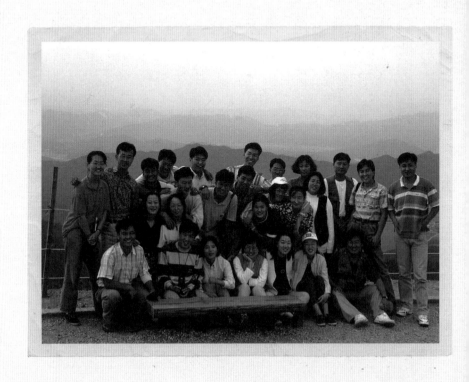

88학번과 복학생들과 함께 간
수학여행, 지리산.

갓 학교에 왔을 때, 학생들과
어울리며 강의하고 연구하고 했지만,
공부할 때와는 다른 입장에서
경관에 관한 홀로서기를
고민하고 있었다.

경관、 혹은 스쳐지나간 기억들에 관한 이야기

우리 학과의 신입생들이 첫 학기 전공과목으로 만났던 강의는 조경학개론이었다. 그리고 1988년 내가 학교에 와서 첫 학기에 맡았던 과목도 조경학개론이었다. 교육부 방침에 따라 수시로 학제가 바뀌었다. 그러다가 신입생을 계열별로 모집하여 2학년 올라갈 때 전공을 선택해 가는 방식으로 정착이 되면서 학과의 커리큘럼을 축소 조정해야 했고, 1학년 신입생 중심의 강의였던 조경학개론은 본래의 자리를 찾지 못하게 되었다. 조경학개론에서 다루었던 조경학의 가장 기본으로 삼던 부분을 2~3학년 과목인 조경미학에서 다루기로 하고 이 과목을 폐강했다.

내가 생각한 조경학의 요체는 조경학개론 교재의 제1장에 있는 '경관'이었다.

조경학개론 강의는 고궁을 다녀오는 답사 과제에서 시작했다. 우르르 몰려가지 말고 혼자서 다녀오되 마치 내가 동행한 것처

럼, 고궁에서 궁금한 것들을 찾아서 바로 옆에 있는 나에게 물어보는 형식의 보고서를 제출하게 했다. 반드시 고궁이어야 할 것은 아니지만 일단 어느 대상에 관해서든 궁금한 게 생긴다는 건 그것에 관심을 기울이기 시작한다는 걸 의미하기에 궁금한 걸 스스로 찾아내도록 만드는 게 과제의 의도였다. 기대에 어긋나지 않게 참 여러 가지 궁금한 것들이 쏟아져 나왔다.

혹은 세상에서 가장 사랑하는 사람을 위한 가장 예쁘고 의미 있는 사진 한 장을 찍어오라는 주문이 나가기도 했다. 사랑하는 누구를 위한 한 장의 사진을 만들자면 먼저 마음에 드는 좋은 장소를 찾느라 몇날 며칠을 돌아다니게 될 것이다. 발품을 파는 동안 우리 주변에 아름다운 곳이 얼마나 많은지를 새삼 살피게 되고, 그리고 그런 곳들이 생각 외로 가까이에 있었다는 걸 깨달으면서 주위 환경에 관심을 가지게 된다. 여자친구나 남자친구를 과감히 선보이는 사진들도 예상 외로 많았고, 근교의 산이나 호수에서 아들과 함께 기념 촬영한 아버지 사진들도 꽤 있었지만, 꽃밭에 들어가 마치 여고시절로 돌아간 듯 즐거운 표정을 짓는 어머니 사진이 압도적이었다.

조경미학으로 흡수되고부터는, 부모님의 옛날 사진을 가지고 그 장소를 취재해 오는 것으로 조금 보완된 과제로 바뀌었는데, 이후 상당히 오랫동안 고정 과제가 되었다. 부모님의 옛날 사진을 가지고 지금 그곳의 사진을 찍어오는 것은 이전의 과제들보다 간단하게 보일지 모르지만 그걸 해결하는 과정은 생각보다 깊고 복

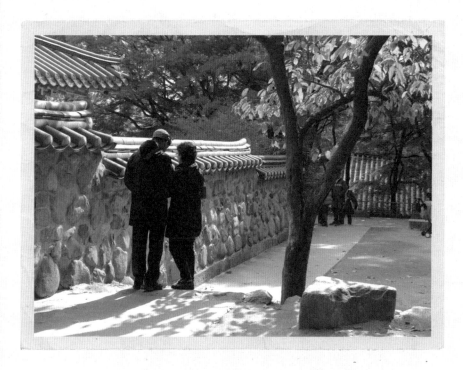

가을, 불국사.

2017년 단풍이 절정이던
가을 단풍이 한창이던 날의
불국사에는 스마트폰 사진을 들여다보며
즐거워하는 많은 사람들이 있었다.

잡하다. 일단 부모님으로부터 사진 하나를 받아들고 거기가 어딘지 사진 이야기를 좀 들어야 할 텐데, 그게 어디서 찍은 사진인지 일러 주는 정도로 그쳤겠나? 졸지에 부모님의 젊은 시절 기억을 소환하는 도화선이 되었을 것이고, 봇물 터지듯 쏟아지는 옛 이야기를 장편 소설처럼 들어야 하겠지. "같이 가 줄까"라며 기꺼이 동행해 주겠다는 제안도 받을 테고, 가는 동안 부모님의 젊은 시절, 어린 시절 그리고 못살았던 옛날 우리의 삶과 환경에 대해서 넘칠 정도로 많은 이야기도 듣게 되는 것이다. 나의 첫 '경관' 이야기는 과제를 하느라 각자 찾아다니는 동안 스스로 찾아낸 부모님의 사진 한 장에 숨어 있던 옛날의 일들이었다.

새로 쓴 조경학개론 '경관' 보고서

언젠가는 강의실을 떠날 걸 기정사실로 놓고 강의실을 떠난 나의 조경학개론 '경관' 이야기는 어떻게 될까? 막연히 그런 생각을 하던 가운데 해가 지났다. 정년을 한 해 남겨 놓은 때는 조경미학마저 종강을 해 버렸다. 그리고 정년퇴직을 했다. 일부러 그것과 때를 맞추려고 한 건 아닌데 이 글을 시작한 것도 그 즈음이었다.

어릴 때 옛날 사진을 들고 그곳을 찾아갔다 오는 과제였지만 군이 부모님의 사진이었으면 했던 건, 가장 가까운 사람으로서, 아무 대가없이 무상으로 사진을 받아들 수 있을 뿐 아니라, 사진에 담긴 옛 이야기를 무한정 들을 수 있는 것도 더없이 큰 장점이기 때문이다. 강의실을 떠난 '경관' 그 첫 이야기의 조경학개론 과제

는 어떻게 하나, 각자 부모님의 사진을 가지고 사진 속의 장소를 갔다 오는 것으로 시작되는 나의 경관 이야기는 힘을 잃는다. 그러다 우연히 떠올린 것이 나의 어릴 때 사진을 가지고 거길 찾아가 보는 일이었다. 사진을 들여다보는 시선 끝에는 어릴 때 살던 집과 동네, 산과 들, 바다 같은 곳 그리고 거기 있었던 스쳐 지나간 오래된 나의 기억들이 들어 있었다. 그래, 내 이야기를 해 보자. 내 기억하는 이야기를 가지고 사진 속의 장소와 그곳의 경관을 이야기해 보자.

경관기행

1판 1쇄 인쇄 2018년 11월 15일
1판 1쇄 발행 2018년 11월 20일

지은이 정기호
펴낸이 정규상
책임편집 구남희
편집 현상철 · 신철호
외주디자인 장주원
마케팅 박정수 · 김지현

펴낸곳 성균관대학교 출판부
등록 1975년 5월 21일 제1975-9호
주소 03063 서울특별시 종로구 성균관로 25-2
전화 02)760-1252~4
팩스 02)760-7452
홈페이지 http://press.skku.edu/

ISBN 979-11-5550-292-1 03600

잘못된 책은 구입한 곳에서 교환해 드립니다.